Sentimental
Ballad

聽情歌，
我們聽的
其實是……

從認知心理學出發，
探索華語抒情歌曲的結構與情感

蔡振家、陳容姍————著

藝術設計 FI2023

聽情歌，我們聽的其實是……

從認知心理學出發，探索華語抒情歌曲的結構與情感

作　　　者	蔡振家、陳容姍	
繪　　　者	beat生活圖解	
責 任 編 輯	謝至平	
行 銷 企 畫	陳彩玉、朱紹瑄	
封 面 設 計	廖韡	
內 頁 排 版	莊恒蘭	

編 輯 總 監	劉麗真
總 經 理	陳逸瑛
發 行 人	涂玉雲
出　　　版	臉譜出版
	城邦文化事業股份有限公司
	臺北市中山區民生東路二段141號5樓
	電話：886-2-25007696　傳真：886-2-25001952
發　　　行	英屬蓋曼群島商家庭傳媒股份有限公司城邦分公司
	臺北市中山區民生東路二段141號11樓
	客服專線：02-25007718；25007719
	24小時傳真專線：02-25001990；25001991
	服務時間：週一至週五上午09:30-12:00；下午13:30-17:00
	劃撥帳號：19863813　戶名：書虫股份有限公司
	讀者服務信箱：service@readingclub.com.tw
	城邦網址：http://www.cite.com.tw
香港發行所	城邦（香港）出版集團有限公司
	香港灣仔駱克道193號東超商業中心1樓
	電話：852-25086231　傳真：852-25789337
新馬發行所	城邦（新、馬）出版集團
	Cite（M）Sdn. Bhd.（458372U）
	41-3, Jalan Radin Anum, Bandar Baru Sri Petaling,
	57000 Kuala Lumpur, Malaysia.
	電話：603-90563833　傳真：603-90576622
	電子信箱：service@cite.my
一版一刷	2017年9月
一版三刷	2020年7月

城邦讀書花園
www.cite.com.tw

ISBN 978-986-235-621-0
售價　NT$ 350

國家圖書館出版品預行編目資料

聽情歌，我們聽的其實是……：從認知心理學
出發，探索華語抒情歌曲的結構與情感／蔡振
家，陳容姍著. 一版. 臺北市：臉譜，城邦文化
出版；家庭傳媒城邦分公司發行, 2017.09
　面；　公分. --（藝術設計；FI2023）

ISBN 978-986-235-621-0（平裝）

1.流行歌曲　2.音樂心理學　3.認知心理學

910.14　　　　　　　　　　　　106013425

推薦序
情以為歌

方文山（作詞人）

最早的詩就是歌，古人鼓瑟舞之，咿咿呀呀唱了近千年，他們認為藉由曲調更能讓詩口口相傳，在那個紙張還未普及的年代，人們就是這樣反覆吟唱去揣摩詩人的心境和年代。無論在過去哪個時代，最能得到通識的都是情感，所以千古文人都會寫情詩，借情抒發共鳴。千年前的宋朝，柳永寫詞，好的詩詞深入市井傳唱，如今看也沒什麼登不登大雅之堂的事，幾千年後我們把這些歌唱出來，詩體也不再局限於某種格律韻腳，而是更自由地表述。

對比歌詞看來，詩仍然是寂寞的。現代詩又叫自由詩，在我認為，自由皆可得，但流行誠可貴。若你說大街小巷傳唱度最高的究竟是歌還是詩，試想一下，必然不少人能哼上一兩句歌，但吟不上一兩句詩。當歌曲無遠弗屆地滲透進生活的每一個領域，

當你上班坐車或開車時，當你在電腦前工作，甚至逛街購物都離不開音樂，就承載的媒介而言，這時所謂古今相通的感受，歌曲比詩詞更能抵達一個平常人的心裡。

通常來說，大多數歌詞的文字內涵比不上詩，歌詞詞意因為過於口語化而略顯單薄，平鋪直敘，有的不容直視；而詩文內容飽滿，氣象萬千。但若歌詞也有了意涵，就不一樣了。正如書中詮釋「視覺化」，看不見並非是看不見，而是未能目及對方的情境下，仍能勾起心底的遐思。通過前奏的牽引，副歌的反覆渲染，起伏的曲調衝擊內心，體驗自我的存在，好的音樂能帶來特殊情境下的沉浸，這代表你是在用心去聽歌，而不僅僅是用耳朵。這時情歌也不一定只是抒情歌曲，或隱藏了種種不同原因的內心感動，藉由情歌這一形式抒發出來。在某種程度上，好的歌詞不但能代替詩，好的歌詞甚至能成為詩。

每個年代都有自己的歌曲，無論是民歌還是現代流行歌曲，它們代表了一個時代的記憶連結。通過不同的形式，或低吟或獨唱或合唱出來，但它們的靈魂，卻搭乘共有的情結等待人去發現。為什麼有的人聽情歌會落淚？為什麼再平凡通俗的句子看完也能感同身受？看完此書，藉由心理角度，你會更懂情，更懂歌。

推薦序
一本遲來的華語抒情歌曲專書

江文瑜（臺灣大學語言學研究所教授、作家）

　　近年的科學研究發現，人類聆聽流行歌曲與藝術歌曲時，腦內活躍的區塊不同：聆聽流行歌曲時，大腦活躍的區塊比較接近人類原始本能（如吃、喝與性）的區塊。這些研究可以推論，流行歌曲所扮演的角色非常關鍵，值得更多的重視。

　　在台灣仍不重視流行歌曲的年代，我在 1996 年 6 月號《中外文學》雜誌策劃的《台灣流行音樂專輯》中，已經呼籲台灣應該要開始認真研究流行音樂在台灣社會的種種影響。二十幾年後，蔡振家教授與他的學生陳容姍合著的這本關於華語抒情歌曲的專書，終於正視流行歌曲的廣大影響力，不但可定位為一本非常有可讀性的科普書籍，也可視為兼具深度與廣度、理性與感性的學術探索。這本書的跨學科特色也正符合流行音樂所需要的跨學科才能，完備地全面關照抒情流行歌曲的本質。同時，這本書對於

「情感」在人類聆聽流行歌曲中所扮演的角色，也流淌穿梭於各個篇章之間。

二十一世紀的科學正逐步揭開「情感」的面紗，過去各類科學片面強調人類「理性」與「智識」優越性的偏見，也逐步被越來越多強調「情感」與「情緒」對人類生命影響的研究所超越。可以說，這本書對流行歌曲的情感面向的肯定，尤其是音樂可作為療癒機制的發現，其實是科學研究應該帶給人類的貢獻。我期待這樣的書籍，可以激發更多想要創作流行歌曲的人投入創作，並不斷在這個領域裡實驗、超越與樂在其中，讓流行歌曲達到活躍於腦內本能區的最大可能極限。

推薦序

言為心聲，音聲相隨

林耀盛（臺灣大學心理學系教授）

　　通常，我們會以為學院人是埋首於學術象牙塔裡，無涉於人們的日常生活或無暇於遊戲人間。或者，刻板印象地認為大學老師出版的作品必定枯燥無味。然而，按照社會學者布赫迪厄（Bourdieu）的看法，學校／校園（school）語詞源於Skhole，在希臘語言中，這個詞彙包含了學園、學校和休閒之意，後來演變為經院、學院的意思。由於在古希臘，在學園裡活動的人大多是有閒暇的人，因此我們可以說，學院觀點是一群閒暇階級以嚴肅地玩遊戲的性情所編織出的看法或意見。進言之，學術人或學院人是某個能夠**嚴肅地進行遊戲的人**，因為他的身分確保其面對壓力下，仍有空餘時間，進而生產知識與涵養性情。因此，校園或學院，是閒暇中確立專業訓練與鍛鍊身心教化的場域，藝術、休閒、學校及生產，是密不可分的關係。

　　我的台大同事蔡振家老師和他所論文指導的陳容姍老師共同著作的《聽情歌，我們聽的其實是……》這本書，正是一本從學院觀點生產同時兼具嚴肅意義和怡情養性的作品，興味盎然、扣人心弦。本書提供了實徵基礎，深刻地顯示聽抒情歌曲不只是被動性的消費，更具有主動性的同理生成過程，進而賦予音樂作品的昇華復原與心理成長意義。錢鍾書曾指出，在日常經驗裡，視覺、聽覺、觸覺、嗅覺、味覺往往可以彼此打通或交通，眼、耳、舌、鼻、身各個官能的領域可以不分界限，顏色似乎會有溫度，聲音似乎會有形象，冷暖似乎會有重量，氣味似乎會有體質。這是一種會通、共感的想像、溝通和聯繫的跨感官的同理。而聽覺的跨感官意涵，在於深刻地呈現聆聽音樂後的心理痕跡，聲音雖然沉寂，但會留下影像、甚至觸覺等其他感受的痕跡。此時，是空白的沉默時刻，所謂的餘音繞樑，正是在「寂靜」時刻發揮「內在之詞」湧現的作用。如何從心裡產生這「內在之詞」？抒情歌曲的格式語言和隱喻意象，帶出了抒情歌曲的後遺效應，餘音回味的內心湧現的寂靜應答。

　　湧現與寂靜，看似矛盾，但這樣的張力，正好帶出抒情歌曲的脈絡，無論是從晉朝、宋朝到現代的華語情歌和抒情傳統的脈絡，華語抒情歌曲的境遇如山水國畫，留白處的靈韻是更多意境的所在。同樣地，華語抒情歌曲的寂靜應答，不是一言不發，不

是簡單的無話可說。在這種寂靜中，也不是內無一物，而是充滿了張力的期待，等待著語詞的破曉時刻。如此，我們才會經驗情傷後的決斷時刻，從而激發將本質性的追問，關聯到「什麼是真理的決斷」這一問題上。

愛情的真理？音樂的真理？生命的真理？這些我們不斷追問的決斷性問題，無非都是存在的呼喚。作者在本書中，一語中的地倡議音樂2.1版的立論，指出「將音樂心理學納入教育當中」，讓聽眾明瞭聆聽音樂所涉及的心理歷程，以深入品味歌曲中的諸般巧思。這不僅是人文素養的提升，更是人文與科學界線的跨越與實踐，體現了學術研究公共化的時代議程。

當然，這樣的論述，是有其實徵上的基礎。本專書透過嚴謹的實驗、精確的測量，以及各種評估指標的分析，不僅使我們「聽」到聲音，更「看」到所產生的效果，這是跨越史諾（C.P. Snow）所提出的「兩種文化」的成功示範。史諾是英國小說家和物理家，批判劍橋專門化教育所形成的窄化影響，省思「人文知識分子」與「自然科學家」兩個極端文化塑造的分立狀態。當時，雙方陣營互相對立、產生嚴重偏見及封閉心態，在所謂「兩種文化」的學科整合化工程（inter-disciplinary enterprises）或雙向學科化工程（bi-disciplinary enterprises）系列裡，經常只是兩造科學與人文貌似神合的並置，但兩造之間卻往往隱含臣屬權力

關係，例如自然科學研究者對人文科學研究成果的忽視；或者人文科學研究者對自然科學研究認識的不足，雙方因而欠缺真誠互動的基礎瞭解。因此，學術社群以兩種文化概念所構築的二元極端對立光譜，反而更遠離科學知識對人類世界的貢獻意義。本書成功跨越如此的對立，而讓不同研究典範與文化藩籬加以對話，值得讀者細細品味。

　　當然，能夠品味抒情歌曲，這當中重要的轉銜是「同理」。同理（empathy）的希臘字源是 "em-pathein"，意味著「使進入」（'en'）與「病理」／「激情」／「苦態」（'pathos'）。所以，同理是指進入他人的苦痛（pain）與悲傷（grief）；同理不是去指認對方與自己相同的成分，更不是去解釋，而是一種當下瞭解他異者內在經驗世界的宛若性（as if）情感。作者在書中所討論的歌曲，無非都能引發如此的同理共鳴。情感表達心理學宣稱，個人的意義不只是語言學上的和智識上的行動，更是美學上的、倫理學上的經驗。本書的各章節安排論述，充分詮釋了如此的心理經驗和自我重構的重要關係。

　　貫串本書的歌曲，愛情是核心論述。聽抒情歌曲的歷程，猶如一趟自我分析的旅程。將歌曲意境擬象化，有時，愛情之於個體，就像太陽之於凝視，需要溫暖的接應，但太靠近又刺眼無法接近，因而，分手往往是悲劇。但是，當愛人離開我的現場，她

／他的缺席聚攏了有關我對她／他的思念，所以「離」原本是
「無法再看到你」的「看不見」，然而「看不見」的空無立刻凝
聚「凝視」，收攏了所有心思的眼光，我反而在你不在場的現場
有著對你的看見，對他者的邈思。本書不在於提供一種權威的論
述壟斷，而在於傾聽歌曲後的主體詮釋歷程，進而回到自身的探
問，是有本體論上的意義。透過本書可知，如此的功用生成，不
是只有心理撫慰上的安慰劑效果，而是有實徵基礎的大腦生理活
化激發的歷程，使得改變的作用「視覺化」，這正是當代證據導
向實踐的具體詮釋與資料積累的成果展現。

　　所以，這樣的一本跨領域、不同研究法所處理的人類存有核
心的「情感倫理」，不僅可以讓我們深度傾聽抒情歌曲，更是本
土心理學研究典範的另一種風格專書。本書的論點與研究成果也
醞釀出音樂治療、傾聽療癒的可能，值得反覆思索與來回閱聽。
當然，如何定義療癒，這裡也就不再細談。音樂作為一種語言，
言為心聲，音聲相隨，打開書，讀者可以透過本書的傾聽、閱
讀，聽見自己，找到自身的療癒之路。

推薦序

傷心的我們為什麼要聽慢歌？

簡妙如（流行音樂研究者、中正大學傳播學系教授）

大多數音樂，都與身體感緊緊相連。原來，也都有民族文化慣性。暑假初次造訪加勒比海區域的中南美洲，街頭小巷、路邊咖啡座，四處流瀉節奏豐富、熱力四射的拉丁美洲音樂。街頭餐廳或咖啡廳的職業樂隊，不論哪一家，細細碎碎的沙槌（Maracus）一搖起，熱情的 Salsa 音樂隨節奏綿密放送，即便是外地人，也忍不住要跟著搖擺。一對對男男女女，不分年紀，大方地手拉手起身，忘我地貼身熱舞。當然，也有抒情吟唱的古巴頌樂（son），邦戈（Bongo）手鼓搭配明亮爬升的吉他旋律，古巴人總有唱和的那幾段，悲傷中帶著一點堅定感，意志上的樂觀。聽了多首，感覺像是更貼近了一點拉美民眾的日常，風情萬種的悠悠心靈。

想起與身邊朋友的音樂交流，雖然大多時候，我是在各種小

型獨立音樂的現場。不可能有螢光棒，只有樂團情緒滿溢的演出，與環繞身邊的冷靜樂迷。彼此不多說什麼，被共同喜愛的音樂感染時，就滿意地歡笑，大聲喝采、用力鼓掌。但我也想起另一個完全不同的場合，那是氣氛熱烈的KTV包廂，最「台」的全民娛樂。不同的朋友組合，相熟或不相熟的，就著熟悉的流行曲，共同高歌。大家合聲歡唱時，總有莫名其妙、但也不需多解釋的共感交流。KTV的各式流行曲，大概是最接近台灣社會不分階層、老老少少，唯一共同熟悉的音樂娛樂，甚至是全民運動。這時，這本《聽情歌，我們聽的其實是……》就能好好登場了。

近年來我很欽佩的跨領域學者，總是以實驗法融合音樂心理學及腦神經科學的蔡振家教授，與研究生陳容姍，共同寫作了這本饒富特色的流行音樂研究書。開宗明義就是要問：「為何大路情歌一直是華語歌曲的主流？」並且提出一個全新的分析手法。

本書由歌曲結構、音樂特徵以及聽眾情感入手，尤其是分析華語流行歌曲歷久不衰的「主副歌形式」（verse-chorus form）。作者一一由科學原理，解析華語抒情歌曲如何能「瞭解悲傷並適當發洩」，如何「為難以言說的社會心靈，增添溫暖」。用我們日常的共同經驗來理解，就是：不論有沒有追星、不論知道不知道近期排行榜流行什麼，當KTV裡一些琅琅上口的「副歌」響

起時，我們竟然都能跟著唱上幾句。每首新歌，就像老歌一樣。華語流行歌的這種主副歌形式，在書裡被妙喻為有如「三步上籃」，朋友踮步唱個兩句，我們就跟著上籃。這本書就是要回答：華語抒情歌曲的三步上籃神技，為何、以及如何反覆出現？

　　書裡一方面提出觀察歸納，指出華語流行歌的五大情歌類型，如何建構主副歌的段落呼應關係。這五類包括：問答型、決定型、點評型、外內型、今昔型，說明了華語歌曲結構化地處理情緒的方式。另一方面，本書的最大貢獻，便是用實驗法進一步驗證，說明這些情緒洗滌並非空穴來風。作者的科學聆聽實驗，包括膚電反應、呼吸型態以及腦波的檢視，實驗結果顯示，〈聽海〉或〈崇拜〉這些耳熟能詳的情歌，都在副歌段落，對我們的感知有明顯的「酬賞情緒」效果。比如音樂張力升高時，「外側的眼窩額葉皮質會活化」，副歌出現時，「中央眼窩額葉皮質會活化」。所以，相對於主歌的敘述口吻，副歌彷彿是在呼喊著：「請注意聽，我有話要說！」「華語抒情歌曲藉由主歌到副歌的轉換，也呈現出主體的決策與內省」。這樣的聆聽實驗，還有手指溫度：悲傷情緒時，指溫下降，情緒轉為正向時，指溫上升。而音樂所科班的音樂分析，也指出〈崇拜〉比〈聽海〉更有Motive，也就是「音樂動機」。音樂動機即是由兩到四個音樂所構成、具有特色的音程與節奏，讓人印象深刻。書中測試了〈崇

拜〉、〈聽海〉、〈失落沙洲〉、〈給我一個理由忘記〉、〈洋蔥〉
等五首抒情歌曲，歸納出容易引發膚電反應（容我簡化：雞皮疙
瘩）的幾種音樂特徵：如唱腔音域變化、特殊唱法、音量的增強
或驟減、意義深刻的歌詞、段落的出現或結束等等。可以說，副
歌的藝術，就是華語抒情歌曲的精華，讓聽眾宣洩悲傷，讓我們
心靈成長。

　　本書理解至此，真是令人恍然大悟。

　　我們總是對於動人的音樂歌曲，過於想當然爾、習以為常。
如果朋友中有人像美國影集《生活大爆炸》（Big Bang Theory）
裡的宅男科學家 Sheldon 一樣，把性愛稱為體液交換，用「薛丁
格的貓」解析友人的猶豫性格，總是讓人覺得煞風景，但也直白
可愛，提供各種長知識的時刻。那麼這本《聽情歌，我們聽的其
實是……》，可能也同樣直白理智，讓人用另一種知識眼光來掌
握自己的情緒。但值得注意的是，這可能也是台灣流行歌曲另一
個升級轉折時刻。話說 Smart is the New Sexy（「現在最流行的性
感叫聰明」），看看現今有多少融入科學、科技而大受歡迎的影
集，以真實科學故事改編、或以科學知識為基礎發想的賣座電
影。

　　今後在 K 歌夜唱之餘，我們或許能再續攤談談，為何大夥如
此激情？分析給朋友們聽聽，剛剛某些歌曲的外內應合、膚電活

化與手指升溫等等結構。我們終於明瞭五月天的哏：「為何傷心的人別聽（或要聽）慢歌」？端視他／她想迴避或想盡情宣洩情緒。如果再點幾首讓人長知識、蘊含科學原理的歌曲……。恭喜，今晚最聰明性感的 K 歌之王，非你／妳莫屬了。

目次

序
從〈聽海〉到〈崇拜〉

　　「聽海」與「崇拜」,可以代表我對華語流行歌曲的兩個感受。

　　半個世紀以來,臺灣流行樂壇人才輩出,成為華語流行歌曲的重鎮。仔細聆聽流行歌曲,不禁讓我感到詞山曲海、浩瀚無邊,好似面對一個取之不竭的音樂寶庫,於是望洋興歎。

　　「聽海」之後,「崇拜」油然而生。

　　在臺灣的流行音樂工作者裡面,我最崇拜李宗盛,他創作了不少真誠雋永的歌曲,同時也是一位觀察力相當敏銳的製作人。李宗盛深深瞭解1980年代以來流行歌曲的抒情特質,因此,身處於目前「行銷至上,眾曰文創」的浪潮之中,他希望臺灣歌壇多珍惜自己的特質,沒有必要全盤向韓國的娛樂產業看齊。

　　回首來時路,李宗盛希望重新尋找歌曲的心靈價值,他說:

現在大家都在講文創產業，它的意義不在於創造了多少產值，而在於啟發了多少心靈和感動。你說一顆眼淚值多少錢，一個發自內心的微笑值多少錢？以前做音樂，是製作人掛帥。……今天，80％到90％的唱片公司老闆或高階主管，多是財務或行銷出身，這是非常大的轉變。沒有人在講這首歌的情感，大家都是在操縱行銷，變成非常生意的事情。[1]

最近幾年，官方積極推動流行音樂產業，各類音樂比賽與獎助金不斷激勵著樂團與新人的夢想，儼然成了另一股操縱音樂的力量。在商業行銷、硬體建設、熱鬧煙火的偉大背景下，本書選擇潛入流行歌曲的抒情世界，諦聽沉思。

讓我們從〈聽海〉與〈崇拜〉這兩首歌曲談起。

我在入伍服役的那一年，張惠妹的第二張個人專輯剛剛發行，當時整個軍營都在聽阿妹的歌，軍中每個珍貴的休閒片刻，都充斥著阿妹的歌聲。許多阿兵哥彷彿要藉由〈剪愛〉（1996）、〈聽海〉（1997）等歌曲，來撫平「兵變」的傷痛；至於沒有兵變的幸運兒，同樣隨著阿妹而喜而泣，跟身陷情傷的同袍們同甘共苦。

1　蕭富元（2013），〈李宗盛：文創不在產值，而在感動〉，《天下雜誌》第537期，頁20-22。

十年之後，生活步調加快，數位音樂普及，獨立音樂興起。在這個競爭激烈、災難頻傳的時代裡，梁靜茹以溫柔親切的嗓音唱出〈崇拜〉（2007）等名曲，穩占「療傷歌后」的寶座。值得注意的是，〈崇拜〉的長度雖然比〈聽海〉來得短小，結構卻更為複雜，特別是第三次副歌的歌詞跟前兩次副歌不同，似乎讓聽眾進入了新的境界，重新掌握自我價值。

〈崇拜〉這首歌曲的精巧結構與心靈療效，不禁讓我開始思考，近年的華語抒情歌曲似乎越來越重視第三次副歌與尾聲的效果，讓整首歌曲具有向前開展、柳暗花明的動勢，而不是像〈聽海〉那樣，一開始是海浪聲，到了結束也是海浪聲，宣洩情緒之後，依然回到原點。

抒情歌曲的結構持續演進，反映時代脈動，而相關的學術研究又是如何呢？臺灣的流行歌曲研究大約始於1990年代，最近十年漸趨興盛，研究議題涵蓋了傳播學、行銷管理、社會學、語言學、音樂學、文化研究等面向，這些研究可以粗分為兩大類。第一，流行歌曲作為娛樂產業的一環，研究者可以針對其製作、傳播等層面進行分析，探討不同歷史時空下的流行歌曲創作與展演環境。第二，流行歌曲體現了社會文化與意識形態，研究者可以針對特定的歌曲種類，探討消費人口的愛情觀、道德觀，還有歌詞所反映的城鄉變遷、國族認同、全球化、性別與階級等議

題。

　　本書希望揭示流行歌曲的第三個研究方向，也就是**針對歌曲結構、音樂特徵、聽眾情感進行細部分析，藉此闡述「主歌－副歌」形式（verse-chorus form，以下簡稱「主副歌形式」）的藝術精神，以及這個曲式感動聽眾的原理**。音樂社會學家傅禮思（Simon Frith）曾經說，研究流行音樂「必須超越帳簿與利潤的迷障，去探究它更為深沉的本質」[2]，這幾句話聽在音樂學者耳中，真是百般滋味在心頭！關於歌曲的商業機制、歌詞與社會現象，過去已經有許多研究，相形之下，有關華語流行歌曲的音樂研究則十分稀少，就連音樂學家也經常著眼於文本周邊的脈絡（context），而非深入歌曲的音樂技法進行分析，十分可惜。

　　音樂活動總是讓人暫離塵囂，深深陶醉其中；曲終人散後，這種美感經驗依然未曾消失，在心中另闢了淨土，滋養著疲累的靈魂。我在指導音樂學碩士生的過程中發現，對於許多學生而言，研究藝術作品的「初心」，往往源於自己內心深處被觸動、產生情感共鳴的瞬間，換言之，學生在生活中被藝術之美所吸引，因此想要進一步探索其奧祕。然而，即使**主體感受**如此重要，目前的音樂課程中卻很少談論這個議題。音樂老師很少告訴

2　Frith, S. 著，彭倩文譯（1978/1993），《搖滾樂社會學》。臺北：萬象圖書，頁6

我們，旋律、音色、和聲、曲式、節奏律動等音樂元素，是透過什麼心理機制讓人產生種種感受？音樂老師很少告訴我們，歌曲中的音樂跟歌詞如何巧妙搭配，讓歌曲審美具有豐富的層次？

為了探討這些議題，本書嘗試結合心理學、認知語言學、中國文學及美學理論的觀點，重新追尋流行歌曲審美的內在歷程。認知心理學家主張，人類在處理訊息時，包含了許多心理歷程。本書分析華語抒情歌曲的內容，以及歌曲審美時的回憶、想像、抉擇、評價等心理歷程，這些心理歷程乘著歌曲段落開展，跟聽者的情緒產生交互作用。舉例來說，聆聽一首歌曲時，前奏與第一次主歌可以引領聽者進入歌曲情境，認同主角，而當副歌第一次出現時，動人的旋律讓我們留下深刻印象，之後第二次、第三次副歌的再詮釋（reinterpretation），則讓我們統整記憶、反芻歌詞，甚至因為編曲的變化而對原本的旋律產生新的感受，切換至正面、積極的視角，重新看待歌詞所敘述的情傷故事。

流行音樂不只是商品，也是現代社會中的精神食糧。以抒情歌曲而言，這種類型的歌曲並不想改變世界，它追尋的是「心中尚未崩壞的地方」[3]。2008年5月12日，四川汶川發生芮氏規模

3　引自五月天的歌曲〈我心中尚未崩壞的地方〉，阿信作詞，怪獸作曲，收錄於《後青春期的詩》（2008）。

8.0的強烈地震，當時趕去協助災民的音樂心理學家意外發現，被安置在帳篷內的羌族青年們，正在合唱周杰倫的抒情歌曲〈菊花台〉[4]。這些羌族青年似乎發現，彼此交融的歌聲形成一股溫柔的支持力量，幫助他們度過災難。

　　流行歌曲可以藉由精心設計的音樂與敘述結構，讓聽者完成一段具體而微的心靈療程。2008年度香港「十大中文金曲頒獎音樂會」上，最高榮譽「金針獎」頒給了著名的作詞家林夕，他在領獎感言中表示，一週前，他收到某位陌生讀者的電子郵件，信中提到，她聽了〈黑擇明〉這首歌才得以走出憂鬱症的陰影，更重要的是，這首歌把她從自殺邊緣拉了回來。林夕接著說道，他的歌曲裡面帶有悲傷、勵志等成分，若是聽眾在**瞭解悲傷並適當發洩**之後，能夠因此懂得「怎樣為自己的心靈保溫」，這才是實踐了作詞人的理想，成就了作詞人的最高榮譽[5]。

　　本書藉由研究華語抒情歌曲，向廣大的流行音樂工作者致敬，感謝他們為人間增添溫暖。我認為，歌曲所蘊含的情感結構，是一首歌能否感人肺腑的關鍵，因此希望藉由歌曲文本的分析與閱聽行為的分析，凸顯歌曲中各個段落的功能與呼應關係。

4　根據周世斌教授於「第五屆中國音樂心理學學術研討會」（2014年11月21-23日，四川重慶）中的發言內容。

5　何言（2012），《夜話港樂》。北京：北京大學，頁7。

　　臺灣的音樂教育長期忽視流行歌曲，這樣的教育方向，實在與數十年來華語歌壇的榮景嚴重脫節，幸好網路上有「好和弦」、「啟彬與凱雅的爵士棧」等教學資源，可以讓有志者從中學習有關流行歌曲的音樂知識，這些音樂教育者的付出與努力，讓筆者深感敬佩，進而見賢思齊。本書希望讓更多人知道，流行歌曲不僅適合當作音樂教材，還能激發學生的思考與創意，豐富精神生活。

　　隨著軟體取代硬體的一波波革命，音樂製作技術已經大為普及，此外，日新月異的認知心理學與情緒偵測技術，也正在重新定義歌曲與人的關係。本書希望藉由呈現聆聽音樂時的情緒反應與腦部活化型態，在藝術教育界埋下改革的種子，並且將心智科學的研究成果，落實於日常生活之中。

　　願本書的讀者悠遊於人文藝術與科學的抒情世界，重新體驗歌曲的感人力量。

第 1 章

我們為什麼愛聽情歌？
華語抒情歌曲的前世今生

在當代社會中，流行歌曲已經成為人們不可或缺的精神食糧，這些歌曲取材自日常生活中的事物與場景，以廣受關注的事件、想法、價值觀為主題，搭配琅琅上口的親切旋律，引起普羅大眾的共鳴。

流行歌曲中最普遍的主題，當然是愛情。

前披頭四成員麥卡尼（Paul McCartney）曾說，流行歌曲盡是一些無聊的情歌，跟真誠、批判的搖滾歌曲有所區別。在流行娛樂圈裡面，情歌市場是唱片公司的兵家必爭之地，在華語歌壇中尤其明顯。中山大學行銷傳播管理研究所的蕭蘋教授及她的學生蘇振昇，分析了278首1989至1998年的臺灣流行歌曲，發現以愛情為主題的歌曲占了超過八成[1]。根據香港流行文化研究社在1994年的調查，香港的流行歌曲中，有九成以上都是情歌[2]，唱片公司請來的作詞人若想要寫「非情歌」，還要特別向公司提出申請[3]。

為什麼「大路情歌」一直是華語歌曲的主流？

1　蕭蘋、蘇振昇（2002），〈揭開風花雪月的迷霧—解讀臺灣流行音樂中的愛情世界(1989-1998)〉，《新聞學研究》70期，頁167-195。

2　陳嘉玲、陳倩君（1997），〈序論：文化不過平常事〉，《情感的實踐：香港流行歌詞研究》（陳清僑編）。香港：牛津大學，頁13。

3　引自林夕在「情歌氾濫研討會」上的發言。畢仁，〈情歌氾濫誰之過，樂壇中人紛卸責〉，1994年9月30日《香港經濟日報》。網址 http://m.blog.chinaunix.net/uid-20375883-id-1960373.html。

在歐美流行歌壇中，我們可以看到更為多元的歌曲類型，舉凡率性奔放、節奏鮮明的歌曲，批判社會、關懷弱勢的歌曲，都是常見的（廣義）流行歌曲。相對的，華語流行歌壇似乎長期沉湎於愛情之中，無法自拔，這是否反映出中西文化的差異呢？

情歌成為華語歌曲的主流，或許可以視為大眾藉由愛情主題來欣賞歌曲之美、藉由演唱歌曲（K歌）來表達自我的一種文化現象。令人好奇的是，歌曲所抒發的情感內容，是否反映了臺灣近半世紀的社會脈動？甚至體現了華人的民族性與文化底蘊？以下，讓我們回到華語抒情歌曲的「前世」，從歷史上的情歌與中國抒情傳統開始談起。

從晉朝、宋朝到現代，看華語情歌與抒情傳統的脈絡

「誰能思不歌？誰能飢不食？日冥當戶倚，惆悵底不憶。」

這是晉代樂府詩〈子夜歌〉中的名句，相傳作者是一位名為子夜的女子。如歌詞所述，藉由歌唱來抒發相思之情，是人類的天性，就連空虛的等待也將化為旋律，伴隨著每次惆悵的回憶。

〈子夜歌〉代表著六朝樂府「緣情而綺靡」的風格，這些流傳於民間的情歌，讓我們得以一窺古人的常民生活與愛情觀。正所謂「高手在民間」，這些愛情歌曲原本只是少數民間高手的感

懷之作，而當歌曲廣為流傳之後，這些情歌便從私領域轉換至公領域，甚至影響文學的發展。在樂府詩的影響之下，文人紛紛模仿這類民歌體裁來創作，由此可見，音樂對於文學家具有相當大的吸引力。

中國的愛情歌曲，在晚唐、五代、兩宋時期發生了第一次重大質變，這次質變可以用「文人化」與「都市化」來概括。晚唐、五代時期政局動盪，有些文人與官員選擇盡情享樂，流連於歌樓妓館，並且創作豔情小詞。「詞」這種新興的文學形式，緊緊依附於當時所流行的音樂曲調，因此寫詞又稱為「倚聲填詞」，此處的「聲」就是指音樂曲調。

到了宋代，商品經濟繁榮，首都人口達到百萬以上，戲劇、音樂等娛樂活動蓬勃發展，其中以兒女豔情、離思閨怨為主題的「婉約派」，是宋詞作為歌曲的主要面貌。北宋詞人晏殊，在詞牌【清商怨】寫下「夜又永，枕孤人遠」的女性心聲，跟現代歌手林慧萍所唱的「情會如此難枕」[4]遙遙呼應，難怪文學評論家宋秋敏會認為，唐五代到宋代的豔詞，其實就是當時的都市流行歌曲[5]。值得注意的是，不管是宋詞還是繼之的元曲，有很大比

4　李子恆作詞、作曲，收錄於林慧萍的專輯《水的慧萍：結髮一輩子》（1993）。
5　宋秋敏（2009），《唐宋詞與流行歌曲》。北京：中國社會科學。

例的作品是給歌妓或演員在酒席及劇場中演唱，這跟現代流行歌曲類似，都是**藉由演藝人員之口抒發普羅大眾的潛在情感**，引起共鳴[6]。

宋代文人官員所寫的豔情小詞，常被認為不登大雅之堂，例如著名的北宋詞人晏殊，仕途順遂之外，詩酒生活與小詞也相當精采，晏殊擔任宰相時，王安石讀到晏殊寫的詞，不禁笑曰：「為宰相而做小詞，可乎？」[7]

有趣的是，正因為當時文人普遍抱持著「詞為小道」的觀念，寫詞時反而能夠「避開封建禮教和儒家詩論的監視與束縛，無所顧忌地在晴天孽海中翻滾」[8]。文學評論家葉嘉瑩特別指出，宋代文人在寫小詞時，因為暫時脫除「言志」與「載道」的傳統束縛，「無意間反而流露了作者內心所潛蘊的一種幽隱深微的本質」[9]，具體而言，男性作者「往往假女性之形象而流露自己內心深處的某種與棄婦相近的幽約怨悱而難以言說的情思」[10]。豔情小詞雖以愛情為主題，實際上卻抒發了豐富的私密情

6 陳芳英（2012），《經典・關漢卿・戲曲》。臺北：麥田，頁52。
 黃志華（2003），《香港詞人詞話》。香港：三聯書店，頁4
7 宋人魏泰《東軒筆錄》卷五。
8 宋秋敏，《唐宋詞與流行歌曲》，頁121。
9 葉嘉瑩（2000），《詞學新詮》。臺北：桂冠，頁27。
10 同前註，頁203。

感，這種借題發揮的特質，也可以在華語抒情歌曲中觀察得到。

　　文人在小詞中抒發世俗情緒，儼然成了跟禮教、道統抗衡的一股力量，然而官員雅士在酒席間的創作，主要是以短篇作品娛樂嘉賓，這類精緻簡約的小詞，畢竟跟民間俗曲的重複淺白風格產生了不小的隔閡。宋詞的生命力源自民間歌謠，若是文人遠離民間音樂的豐饒土壤，畫地自限，也許宋詞終將在高雅中走上僵化之路。

　　就在這個歷史的轉捩點，出現了一位特立獨行的文人，他失意潦倒，最終卻為宋詞再創新局，他就是北宋的詞人**柳永**。

　　宋代儒學大興，官辦學校與科舉制度都相當完善，許多讀書人皆以考上進士為人生目標，但柳永不擅長考試，不懂得做官，科舉試場與官場都容不下他的才華。柳永的作品被當時文人評為格調不高，其中一個最基本的原因，可能是他喜好市井文化勝過士大夫文化。柳永樂於結交歌妓與民間樂工，因此他所創作的新曲適合歌妓詠唱，所填的詞也符合當時流行音樂的風格與結構。在描寫風月之情時，柳永不像一般文人講究含蓄、典雅，而是以淺白綿密的文字，為世俗男女道出銘心刻骨的幽恨與思念，甚至「盡收俚俗語言編入詞中，以便伎人傳習」[11]。柳永詞作中的俚

11　清·宋翔鳳，《樂府餘論》。

俗語句曾經讓宰相晏殊十分反感，以致出言諷刺。

柳永惹得宰相不開心，宦途不順，恰恰反映出他與眾不同的音樂文學理念，也造就了他的歷史地位。柳永讓宋詞產生質變，促成了情歌的文人化與都市化。他所體現的文人化，是以卓越的才情融入常民生活，為歌妓樂工填詞作曲，增進通俗文化與士大夫文化之間的交流，為宋詞引入更豐富的牌調（音樂曲調）[12]；他所體現的都市化，則是以優美的歌曲吸引歌妓傳唱，造成流行，以致都市中「凡有井水飲處，即能歌柳詞」。

套用現代的流行音樂觀念來說，柳永是一位優秀的詞曲創作者，而且是中國歷史上首位成就斐然、影響深遠的詞曲創作者。柳永的歌曲之所以廣受喜愛，一方面來自他對於音樂潮流的敏銳嗅覺，一方面也可能來自於他「坦然面對人性的真實」，「不掩飾自己的俗氣，不偽裝高貴，不附庸風雅」的人格特質[13]。柳永發揚了民間俗曲的重複淺白風格，不僅讓宋詞的體制趨於完備，也為元明戲曲的發展奠下基礎，元曲名家關漢卿，便深深受到柳永的作品與人格所影響。柳永雖然潦倒以終，但是他在歷史上的

12　曾大興指出，柳永與歌妓樂工的合作，「既提高了市民文學的格調，也拓寬了作家文學的視野」。
　　曾大興（2001），《柳永和他的詞》。廣州：中山大學，頁33。
13　王國瓔（2001），〈柳永詞之世俗情味〉，《漢學研究》19卷2期，頁281-311。

貢獻，遠遠超越許多自命高雅，對音樂卻一知半解的文人。

　　此處介紹柳永對於宋詞的貢獻，用意無他，恰恰就是要凸顯當代流行歌壇的抒情歌曲與宋詞的類似之處，重新思考這類歌曲的內涵與價值。經由以上的介紹，我們可以歸納出當代華語抒情歌曲與宋詞的相似點：

1. 大部分的都市流行歌曲以愛情為主題
2. 文人會為特定的流行歌手創作歌詞
3. 許多文人認為這種歌詞作品不登大雅之堂
4. 精通音樂、崇尚寫實的文人將詞「俗化」
5. 都市中的主流歌曲兼具雅俗風格

　　少數文人獨具慧眼，選擇投入通俗音樂的創作天地，讓流行歌曲具有豐富的抒情層次，這種現象同樣也存在於華語抒情歌曲之中。華語抒情歌曲並非純屬流行文化下的產物，這些作品其實具有不容忽視的精英文化成分。

　　翻開近半世紀的華語流行歌曲史，首先飄散而出的，或許就是一股略帶脂粉味的濃郁愁思，但這股脂粉氣息畢竟只是表象，追根究柢，此一抒情特質實與精英文化密不可分。李宗盛曾經指出，從1970年代中期的校園民歌以來，一直有來自文壇與學校

的知識分子，進入流行音樂創作這個行業，使這個領域**從本質上得到提升和改變**，這是很偉大的一件事情[14]。

數十年來，文人挹注下的華語抒情歌曲具有種種風貌，情思遠颺，觀照人世間各個角落，早已不受愛情主題所限。值得注意的是，無論是林夕的「勸世佛曲」或陳綺貞的「流浪聲景」，其歌詞從自己的感受出發，同時，也自然反映了他們所處的時代，呼應了眾人共有的潛在情感與理想。

情歌、中國抒情傳統、精英文化、常民文化、抒情歌曲，彼此間有著千絲萬縷的關聯。宋詞從兒女艷情主題開始發展，終於成了士人官員及普羅大眾抒發「小情緒」的共同管道，這類「靡靡之音」在都市中廣泛流行，千年不絕。

唱片工業：商品化、強制化、標準化

在文人化與都市化之後，愛情歌曲的第二次質變，則是源於二十世紀唱片工業的興起。也許是這次質變沾染了商業氣息，因此使許多「文化精英」對於流行歌曲不屑一顧。平心而論，音樂

14 引自李宗盛與馬世芳的講座，講題為「今晚，請將耳朵借我」，2014 年 6 月 25 日於臺北信義學堂。線上收看網址：https://youtu.be/3vm0tityFAo

家賺錢謀生乃是天經地義之事，廣受喜愛的作品總是兼具經濟價值與藝術價值，兩者並不衝突。唱片工業之所以遭到一些學者的批判，除了銅臭味之外，其實還有別的原因。

當代流行歌曲多半由唱片工業所製造，無論是歌曲創作或傳播行銷，都有一些既定的模式可循。唱片公司希望透過這些模式，大量複製音樂、販賣音樂，甚至能夠操控聽眾（消費者）的集體接受行為，以謀取最大利潤。早在1940年代，法蘭克福學派（Frankfurt school）[15]批評流行音樂的重點，便是文化工業（culture industry）底下的商品化、強制化、標準化[16]。

關於商品化與強制化的問題，不少當代的音樂人都有相當的自覺，例如本書序言曾經提到，李宗盛擔憂目前的唱片公司過於重視行銷，不重視音樂的心靈力量，只把音樂當成純粹的商品。本書的第八章將指出，聽眾可以藉由提升自己的音樂鑑賞力與創作力，去對抗唱片工業的商品化與強制化。

15 從1930年代開始，德國法蘭克福大學「社會研究中心」的霍克海默（Max Horkheimer）、阿多諾（Theodor W. Adorno）、馬庫色（Herbert Marcuse）等學者提出批判理論，強調對於意識形態與社會現象的批判，奠立了法蘭克福學派。

16 文化工業一詞，首次出現於霍克海默與阿多諾合著的《啟蒙辯證法》。阿多諾指出，文化工業著眼於產品的經濟價值，向消費者提供膚淺的、毫無批判性的流行歌曲。
Horkheimer, M., & Adorno, T. W. (1944/2002). *Dialectic of Enlightenment: Philosophical fragments* (translated by E. Jephcott). Stanford, CA: Stanford University Press.

標準化的問題比較複雜，牽涉到流行音樂的製造流程、樂曲形式、歌曲主題等層面，這三個層面應該要分開討論。在製造流程方面，由唱片公司主導的統一規格之生產方式，確實是唱片工業的主要特質，而宋元時期的流行音樂並不具備此一特質。宋詞和元曲儘管包含了精英文化、都市的歌樓妓館文化與商業劇場文化，但是當時並沒有唱片公司以特定的流程來生產音樂，因此在製作上並沒有標準化的現象。

在樂曲形式方面，法蘭克福學派的學者阿多諾（Theodor W. Adorno）曾經批評，由當代唱片工業所產出的流行歌曲，段落組織形式（曲式）千篇一律，這些作品只是大量複製、缺乏個性的產物[17]。為了反駁阿多諾的觀點，流行音樂學者麥度頓（Richard Middleton）指出，音樂教科書中對於歐洲古典音樂的分析，往往也會將樂曲化約為標準曲式[18]。其實遵循標準曲式並研究這些曲式，本來就是音樂人的基本功，只要音樂工作者與聽眾保持密切交流，音樂就會持續演化；有些套路固然風靡一時，但是流行音樂仍然積極求變，並沒有走上標準化的死胡同[19]。

17 Adorno, T. W. (1941/1990). "On Popular Music." In *On Record: Rock, Pop, and the Written Word* (edited by S. Frith & A. Goodwin). New York: Pantheon Books, pp. 301-319.

18 Middleton, R. (1999). "Form". In *Key Terms in Popular Music and Culture* (edited by T. Swiss & B. Horner). Malden, MA and Oxford: Blackwell, p. 141.

19 阿多諾對於流行音樂的另一個批評是「重複太多」，但其實音樂異於語言的一大特質就是

　　仔細想想，流行（廣受喜愛）與音樂形式的凝鑄定型，真的會讓一個音樂種類或某些作品喪失價值嗎？我並不這麼認為。相反的，特定音樂種類的流行與其樂曲形式的標準化，正是音樂研究的核心議題之一。本書的第二章將指出，曲式框架是作曲家跟聽眾溝通的基礎，許多廣受歡迎的作曲家並不刻意去違背標準曲式，而是去鑽研它的本質，對標準曲式有更出色的運用。舉例來說，莫札特的樂曲剛問世就相當「流行」，他善於使用當時的音樂語法，在既有的曲式框架中寫出下曠世巨作。

　　除了音樂形式之外，流行歌曲的主題也有標準化的現象，當代華語抒情歌曲具有類似的情傷主題，因此常被批評為陳腔濫調。近年上演的療傷輕喜劇《我為你押韻─情歌》，劇中的男主角便對情歌文化嚴詞批判：

　　妳的人生就打算被這幾首歌詮釋掉了嗎？每天打開電視看到劇情的妳，想要自己再演一遍嗎？芭樂歌是音樂圈的肥皂劇，肥皂劇是電視圈的芭樂歌，這就是妳想要的人生嗎？一

重複性。音樂素材在同一首樂曲中通常會重複出現，不同的音樂文化會以不同的方式發揚重複性。例如有些流行歌曲的記憶點是伴奏中的 riff（重複出現的同一樂句），流行音樂的創作者似乎對於音樂的重複性有著新的理解與使用。音樂學家 Ingrid Monson 指出，流行音樂裡的 riff 體現著非洲移民社群的文化混雜性以及音樂家的行為意向性。
Monson, I. (1999). Riffs, repetition, and theories of globalization. *Ethnomusicology*, 43: 31-65.

成不變，千篇一律，連和弦都差不了太多！[20]

戲劇家紀蔚然認為，該劇將現今淺薄、空洞的情歌文化揣摩得恰到好處，「難得看到這樣的劇本寫編劇的自嘲」[21]。其實在「情歌產業」裡面，一直都有創作者在歌曲中嘲諷情歌文化，嘲諷自己，也嘲諷聽眾，其中最具代表性的作品，就是陳奕迅演唱的〈K歌之王〉。這首歌由林夕作詞，陳輝陽作曲、編曲，無論是詞或曲，都大量引用經典情歌，拼湊惡搞，令人莞爾。

〈K歌之王〉有粵語及國語兩個版本，2001年發行的國語版中唱道「只想你明白，我心甘情願愛愛愛愛到要吐」，如此聲嘶力竭、掏心掏肺，顯然別有居心。仔細分析此曲可以發現，〈K歌之王〉暗藏密碼，歌詞中引用了許多經典情歌的曲名[22]，於是，這首歌曲也成了類似於希臘曼尼匹安式諷刺詩文（Menippean Satire）的「炫學」之作，這種作品的形式與內容都頗具特色。形式上，炫學諷刺詩文以引經據典的方式，對宗師大

20 《我為你押韻—情歌》第四場「我得了一種不押韻會死的病」，男主角博翔的臺詞。此劇由馮勃棣創作，於2008年獲得第十一屆臺北文學獎成人組舞臺劇本優選。

21 參見此戲的節目單與宣傳文案。

22 其中由李宗盛作詞的歌曲最多，包括：〈當愛已成往事〉（1993）、〈我明白〉（1996）、〈愛如潮水〉（1993）、〈不許哭〉（1996）、〈領悟〉（1994），另外，〈當愛已成往事〉（1992）、〈我一個人住〉（1993）為李宗盛作曲。

儒極盡揶揄之能事；內容上，作者在華麗嬉鬧中揭露了空洞與虛偽，直指現實社會的缺憾[23]。

除了旁徵博引、華麗嬉鬧的國語版唱詞之外，粵語版的〈K歌之王〉則以直截了當的方式，道出情歌的俗不可耐與K歌行為背後的廉價情感：

還能憑什麼　擁抱若未能令你興奮
便宜地唱出　寫在情歌的性感
還能憑什麼　要是愛不可感動人
俗套的歌詞　煽動你惻忍

由此可見，流行歌曲也可以像許多精英藝術一樣，具有批判社會的功能。華語抒情歌曲雖然由唱片工業所製造，但有些歌曲並非一味討好消費者，而是希望引發聽眾的自省，重新審視習以為常的價值觀與生活方式。

在音樂方面，〈K歌之王〉再度以引經據典的方式開了一個小玩笑，因為這首歌的和聲進行借用了帕海貝爾（Pachelbel）的卡農（*Canon*），此曲為歐洲巴洛克時期的器樂曲，和聲進行以

23 王德威（1988），《眾聲喧嘩》。臺北：遠流，頁145-147。

八個和弦為一次循環，不斷重複。這八個和弦在臺灣流行樂壇被稱為「無敵八和弦」（圖1-1），因為有許多流行歌曲都使用這個和聲進行，大量複製[24]。巴洛克貴族音樂與當代的華語流行歌曲，骨子裡竟然如此相像，音樂的雅與俗，誰說得清？

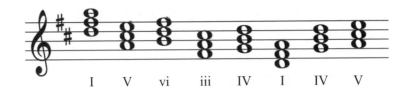

I　V　vi　iii　IV　I　IV　V

圖 1-1 歷久彌新的「無敵八和弦」。巴洛克作曲家帕海貝爾，交替使用下行四度與上行二度來移動三和弦的根音，形成規律、順暢的和聲進行，至今仍廣泛流行，因此被稱為「無敵八和弦」。這八個和弦都是三和弦，下方的羅馬數字為和弦的級數。關於和弦的定義，參見附錄。

　　不管你喜不喜歡，人生就是充滿了各種既定的模式，流行音樂只是忠實反映這個現象罷了。就像其他千錘百鍊的模式一樣，流行音樂的模式能夠歷久不衰，自有其心理學與社會學上的意義，值得深入研究，不宜用「文化工業的統一規格」等說法草草帶過。

24 音樂人官大為在「好和弦」教學頻道提供了兩部短片，列舉多首使用無敵八和弦的暢銷歌曲，值得參考。網址 https://youtu.be/wxJImbUCyJw、https://youtu.be/wU3jriu1wAE。

華語抒情歌曲的情傷主題一再被套用，這到底隱含著什麼社會意義呢？有傳播學者指出，這個模式就像一面鏡子，反映出人們「壓抑慾望」的感傷情懷[25]。而在另一方面，〈K歌之王〉點出流行歌曲的複製手法與大眾的K歌心態，冷面笑匠的背後，盡是現實生活的荒謬與無奈。如此傑作，不禁讓人感嘆「俗到盡頭便是雅，附庸風雅乃為俗」，誰還能說流行歌曲不值得研究呢？

話說回來，抒情歌曲的特質是什麼？

我在大學教書時，學生曾經提出一個很基本的問題：流行音樂的定義是什麼？其實，這個問題遠比想像中複雜，很難給出一個標準答案[26]。相對的，抒情歌曲所涵蓋的範圍較小，圖1-2列出它所具有的一些特質，本節將逐一說明這些特質。

25 蕭蘋、蘇振昇（2002），〈揭開風花雪月的迷霧－解讀臺灣流行音樂中的愛情世界（1989-1998）〉，《新聞學研究》第70期，頁167-195。

26 流行音樂的定義有許多種，在《劍橋大學搖滾與流行樂讀本》（*The Cambridge Companion to Pop and Rock*）裡面，popular music被翻譯為通俗音樂，包含搖滾音樂與流行音樂，與精英、嚴肅的歐洲古典音樂形成對比。另一方面，pop music被翻譯為流行音樂，是指迎合商業主流的音樂，常與搖滾、另類音樂形成對比。Frith, S., Straw, W., & Street, J. 編，蔡佩君、張志宇譯（2005），《劍橋大學搖滾與流行樂讀本》。臺北：商周，頁3。

上述的定義仍然有些模糊地帶，例如搖滾音樂中的極端金屬（extreme metal）不見得就比莫札特的一些樂曲更通俗，而搖滾音樂跟商業主流（狹義的流行音樂）之間，也很難清楚切割。

抒情主體：表現內在情感與心境

社會脈絡下的功能：忙碌生活中的自省與自我療癒

藝術技法：文字意象與音樂意象的運用

曲式段落：主副歌形式所蘊含的情緒起伏

音樂速度：步行般的節拍

圖 1-2 當代流行歌壇中抒情歌曲所具備的特質。

　　歌唱可以抒發情感，但並非每一首歌曲都具有抒情的要素。古希臘哲人亞里斯多德（Aristotle）早已指出，抒情詩跟史詩的主要差別在於**敘述主體**。在抒情詩裡面，詩人以第一人稱（自我身分）來說話，而史詩則以第三人稱來說話。抒情詩不僅是第一人稱的口吻，而且必須深刻體現主體的心境。

　　以流行歌曲而言，鄧麗君演唱的〈小城故事〉[27]便不能算是抒情歌曲，因為此曲的歌詞並未顯露主體的內在情感與心境，其內容是小城情景的描述，以及禮貌性的口頭邀請，似乎像是在招呼歌廳裡的客人：

　　小城故事多　充滿喜和樂　若是你到小城來　收穫特別多

27 莊奴作詞、湯尼作曲，此曲為電影《小城故事》（1979）的主題曲。

> 看似一幅畫　聽像一首歌　人生境界真善美　這裡已包括
> 談的談　說的說　小城故事真不錯
> 請你的朋友一起來小城來做客

　　這首歌多次提到「你」，卻始終缺乏「我」的省思、「我」的心境，因此並不符合抒情歌曲的特質。

　　〈小城故事〉還承襲著上海流行歌的風格，而同時期的校園歌曲已經開啟了一個新的時代。樂評家翁嘉銘認為，1930年代上海流行歌的曲風，影響1950至1960年代的國語流行歌曲，直到1970至1980年代的校園民歌時期，創作與演唱人才輩出，曲式向西洋民謠靠攏，歌詞傾向生活寫實，這才正式割裂了與前期流行歌（城市小調風格）的聯繫，並且為1980年代末、1990年代初的流行歌曲「工業時代」預做準備[28]。

　　校園民歌的興起，是臺灣文化史上的重要事件，年輕一輩的創作者在引入西洋流行曲風的同時，亦在歌曲中「輕輕敲醒沉睡的心靈」[29]，唱出知識分子的情感與願望，歌曲主題涵蓋了懷舊、流浪、自然（蟲鳥花草）、中國景物、古典文學、青春之愛

28　翁嘉銘（2010），《樂光流影：臺灣流行音樂思路》。臺北：典藏文創，頁24-25。
29　公益單曲〈明天會更好〉的第一句，羅大佑作曲，羅大佑、張大春、許乃勝、李壽全、邱復生、張艾嘉、詹宏志共同作詞，此曲於1985年出版。

與團康……等。樂評家張鐵志指出，民歌時期雖然是臺灣年輕人第一次唱出自己的歌，但因戒嚴的森冷，臺灣的校園民歌無法像美國民歌一樣，唱出對社會的思考與介入，校園民歌中的夢想與憂愁等特質，其實是被1980年代後期的商業主流歌曲所繼承[30]。

1985年發行的〈忙與盲〉[31]，或許標誌著華語流行歌曲的嶄新起點，就在這首歌的輕盈節奏裡，人們開始練習自我質疑與內省。從文化史的角度來看，〈忙與盲〉可以說是臺灣在急速的社會變遷之中，一股**來自心靈深處的反省力量**。1970年代的臺灣，都市人口激增，女性受教權及就業率上升，而〈忙與盲〉描述1980年代「都會女子的一天」，正是張艾嘉本人的生活剪影[32]。在都市中，「生活是肥皂香水眼影唇膏」，於是「盲得已經失去方向」、「忙得沒有時間痛哭一場」。〈忙與盲〉不僅刻劃資本主義社會中的寂寞心靈，同時也呈現女性的心靈成長 —— 生活越是忙碌、越是盲目，似乎就越需要在歌曲裡面停下腳步，思考生活的目標。

30 張鐵志（2013），〈「唱自己的歌」：臺灣的社會轉型、青年文化與流行音樂〉，《思想》第 24 期，頁 139-147。

31 袁瓊瓊、張艾嘉作詞，李宗盛作曲，收錄於張艾嘉的專輯《忙與盲》（1985）。

32 林馥郁（2013），《都會‧流行‧李宗盛 —— 李式情歌文本中的性別敘事與愛情話語》。臺中：國立中興大學臺灣文學與跨國文化研究所碩士論文。

　　音樂社會學家李明璁指出，1980年代的臺灣流行音樂產業可以說是個「抒情王國」，當時歌壇中最盛行的抒情歌曲，回應著中產階級在「大樓、車流、霓虹與人潮」中的疏離與孤寂[33]。抒情歌曲是忙碌生活中的休憩站、沉思亭，無論歌曲所描述的對象為何，這些人事物都在**主體視角**之下帶有鮮明的情緒與寓意，並非只是超然、客觀地存在。

　　以眾所熟悉的抒情歌曲〈聽海〉為例，這首歌提到一些外在景物 —— 灰藍的海、狂奔的浪 —— 在主體視角下，這些景物都別具深意。又如周杰倫唱的「菊花殘，滿地傷，你的笑容已泛黃」[34]、「天青色等煙雨，而我在等妳」[35]，藉由菊花台、青花瓷等外在景物，映射「我」的惆悵、「我」的思念。這樣的文學技法，可以說與借景抒情、詠物抒情的中國詩文傳統遙遙相連。

　　眾所周知，〈菊花台〉與〈青花瓷〉是作詞家方文山的代表作品，其歌詞帶有濃濃的中國風，而在一般的流行歌曲裡面，更常出現的是人們平時經常接觸的事物，藉由熟悉的生活意象引起

33　李明璁統籌策劃（2015），《時代迴音：記憶中的台灣流行音樂》，臺北：大塊文化，頁226。

34　〈菊花台〉的副歌開頭，此曲由方文山作詞、周杰倫作曲，收錄於周杰倫的專輯《依然范特西》（2006）。

35　〈青花瓷〉的副歌開頭，此曲由方文山作詞、周杰倫作曲，收錄於周杰倫的專輯《我很忙》（2007）。

聽眾共鳴，於是 ——

> 深情一吻、顧盼眼神、菸草味道甚至掌紋和襪子也成為情感
> 載體，通過細節化描摹，個體間微妙複雜的汩汩情感修辭化
> 為清晰可見的生活意象。[36]

在主體視角之下，平凡的日常事物也染上了情感色彩，成為歌詠的主題。

介紹完抒情主體之後，接下來讓我們探討抒情歌曲的功能。樂評家翁嘉銘指出，在臺灣流行音樂已被情歌占據的情況下，「逐漸塑成的『情歌文化』可由此析理出淺藏於群眾，隱而不顯的社會情結。」[37]

情傷歌曲總是無助地籠罩在負面情緒之中，這種歌曲到底有什麼功能呢？在窮忙生活與冷漠社會之中，抒情歌曲或許反映著面對自我、重建自我的需求。例如陳奕迅演唱的〈我們都寂寞〉[38]，主歌描述下班後的空洞心情，「迎面一個老尼姑走過，把路燈看破，有你在家裡苦等的我，難道比她幸福得多？」進入副歌

36 王彬（2007），《當代流行歌曲的修辭學研究》。成都：四川大學，頁107。
37 翁嘉銘（1992），《從羅大佑到崔健 —— 當代流行音樂的軌跡》。臺北：時報，頁115。
38 林夕作詞，符致逸作曲，收錄於陳奕迅的專輯《黑白灰》（2003）。

之後唱道，「我不知道想要什麼，我不知道擁有什麼」，都市裡的孤獨心靈發出悲鳴，在歌曲中質問自己。

除了排遣寂寞與自我質問之外，有些抒情歌曲還能進一步指引聽眾，在情感受挫之後獲得心理復原力（resilience）。心理學家所謂的復原力，是指人們歷經不幸事件之後，得以從逆境中復原與成長的本事與強度。例如徐若瑄演唱的〈愛笑的眼睛〉[39]以分手為主題，第一段主歌敘述自己掛了對方的電話，鏡中的自己也失去笑容，第二段主歌唱道「淚濕的衣洗乾淨，陽光裡曬乾回憶，摺好了傷心，明天起只和快樂出去」，進入副歌，道出現今的領悟：「離開你我才發現自己，那愛笑的眼睛，流過淚，像躲不過的暴風雨，淋濕的昨天刪去。」這首歌將整理心情的過程敘述得相當有層次，因此，聆聽主唱者的抒懷，似乎也是在欣賞一段心靈療程，讓自己跟主唱者一起度過難關。

情歌並不一定是抒情歌曲，抒情歌曲的主題也不一定是愛情。更重要的是，就算抒情歌曲表面上是在描寫愛情，也不代表其內省的主題只涉及愛情。中國古典文學裡面，屈原寫詩描述「香草美人」，是藉由這些意象來感懷自己的身世，同樣的，有些華語抒情歌曲意在言外，以情傷為主軸，借題發揮，其實是涵

39 瑞業作詞，林俊傑作曲，收錄於徐若瑄的專輯《狠狠愛》（2005）。

蓋了種種不同原因、不同類型的失意與寂寞。關於這一點，我們或許可以在K歌文化中得到印證。

　　一名KTV大夜班的服務生，在工作時看盡了K歌百態，寫下他的細膩觀察。晚餐時刻，成群的上班族關在包廂裡面「互相比賽悲傷」。進入午夜之後，單槍匹馬來K歌的客人，特別能盡情宣洩自己的負面情緒：

圖1-3 盛行於東亞的KTV具有療癒功能，其治療原理是劃開心靈傷口，將負面情緒導流而出。

夜唱時分，每扇門都關著一個不世出的大俠歌手，在他的小小世界裡大殺四方，以歌聲殺倒所有觀眾。那有時看來滿孤絕的，像是一隻荒野孤狼獨自面對狹窄的鐵籠咆哮吶喊。所有人進到這裡來總不免會出現這種姿態。麥克風就是他手中的槍砲，刺向自己身上最需攻擊的傷口，讓它化膿得更嚴重，流出更大規模的血量，最後就在大量誇張的痛徹心肺中獲得一時解脫。[40]

根據這位KTV服務生的觀察，K歌行為或許有療癒心靈的效果，其治療原理是劃開傷口，將累積於體內的毒素導流而出。這個療癒心靈的方式，跟兩千多年以前的亞里斯多德思想有異曲同工之妙，我曾經從悲劇美學觀點來思考情傷歌曲的功能：

亞里斯多德在《詩學》（*Poetics*）中早已指出，藉著欣賞悲劇，觀眾可以洗滌鬱結於心中的悲痛情感，他所說的catharsis，具有滌淨、昇華、引導宣洩……等含意。同樣的觀點，或許也可以用來解釋臺灣當代歌壇中抒情歌曲的流行。有些描寫失戀的抒情慢歌之所以廣受喜愛，也是因為其

40 黃崇凱（2009），《靴子腿：音樂復刻私房集》。臺北：寶瓶文化，頁18-19。

主歌把失戀的痛苦做了某種形式的揭露，並在副歌之中予以轉換、淨化。一般人聆聽這類歌曲之際，可以對世事的無常有所感悟；而失戀者的悲痛情緒，經過了歌曲的鋪陳、引導，也可以得到釋放與昇華。[41]

　　藝術社會學家豪澤爾（Arnold Hauser）指出，「通俗藝術的目的是安撫，是使人從痛苦之中解脫出來而獲得自我滿足，而不是催人奮進，使人展開批評和自我檢討。」[42] 流行歌曲雖不似搖滾歌曲標榜批判，卻為人們提供了一帖心靈良藥，其中抒情歌曲作為當代華語歌壇的主流，似乎折射出華人在社會禮教壓抑之下，對於宣洩情感的渴求。

　　宣洩情感若要言之有物，就必須妥善運用情感載體。什麼是藝術作品裡的情感載體呢？前面提到，〈聽海〉、〈菊花台〉、〈青花瓷〉等歌曲，都以外在景物來映射主體心境，這些外在景物就是情感載體。有了具體的景物，抽象的情感可以依附於畫面、姿態、聲響，跟現實世界產生連結。另一方面，這些景物因

41　蔡振家（2011），《另類閱聽：表演藝術中的大腦疾病與音聲異常》。臺北：臺大出版中心，頁318。

42　Hauser, A. 著，居延安編譯（1982／1988），《藝術社會學》（*The Sociology of Art*）。臺北：雅典，頁212。

為主體情感的滲入，也讓它的某些特徵變得更加鮮明，轉化為更加符合抒情內容的型態，達到**情景交融**的效果。

從心理學的角度來看，情感載體之所以能在藝術創作者與欣賞者之間傳遞訊息，可能是因為創作者與欣賞者腦中存在著類似的情感經驗與心靈意象。我們對於世界的認知與反思，經常會用到大腦中所儲存的「虛擬摹本」，這些摹本並非真實事物的複製品，而是將真實事物的特質提取出來，在心靈中形成意象。有些心靈意象涉及鮮明的主觀感受與情緒，因此文學家與藝術家可以進一步將它轉化為情感載體。

美學家所謂的抒情美典（lyrical aesthetics），簡而言之，就是將主體心中瞬間興起的感悟，在反芻、提煉之後，以象徵（象意，symbolization）手法抒發出來；作品中的情感載體可以再現創作者的知覺經驗與感悟，讓欣賞者產生共鳴[43]。抒情美典的相關概念，經常被用來分析中國古典文學、書畫、音樂等，而華語抒情歌曲或許也可以視為抒情美典在當代社會中的延續，這種歌曲適合抒發生活中的小情緒。由於抒情歌曲的聽眾是普羅大眾，因此經常使用貼近生活的象徵與口語化的敘述，這是抒情歌曲有別於中國古典詩文的重要特質。

43 高友工，《中國美典與文學研究論集》，頁104-122。

抒情歌曲雖然歌詞淺白，但我們不能因此就說它缺乏抒情美典的象徵或意境。更重要的是，歌曲跟一般的文學作品不同，歌曲的藝術價值不僅在於文字，也在於音樂。當代華語抒情歌曲的象意手法主要體現於音樂，而不是語言。

美學家高友工在論及中國抒情美典時指出，藝術中的象意手法，是以「感覺材料的某些本質作為象徵心理情意的媒介」，而音樂就是一種自成系統的象意媒介：

> 一般媒介都有它的一些特質，至於是否能成系統（特別是作為心理感受時），要看物性的本身，更要看藝術典範的構成。如音樂的音長、音高、音強及音色都是音樂媒介可能有的一些性質，除此之外還有很多其他的特色卻往往為一般傳統的音樂典則略而不論了。〔…〕心理極複雜的意本身可以簡化為一套性質的系統，它正可以和具體的媒介的意所形成的性質系統相對照、相響應。[44]

心理情意可以由音樂來表現，這是音樂美學與音樂心理學中的重要議題。本書的第四章將具體指出，歌曲中樂器或合成器的

44 同前註，頁118-119。

長音可以暗示主體的思緒與心情，而鼓組的背景律動（groove）則暗示著身體運動型態。歌聲配上伴奏音樂，每一首歌都是身體姿態豐富的生命。

　　語言和音樂都是抒情的媒介，而隨著媒介特質的不同，其體現心境的技法也有些差異。語言擅長具體敘述，音樂擅長情緒與美感的渲染，兩者在歌曲中必須彼此配合。深諳歌曲結構的作詞人林夕，曾經對流行歌詞與現代詩做過一番比較，他認為流行歌詞中的情緒起伏比意象更為重要，這一點跟詩有所不同：

> 〔流行歌〕詞通常會鋪陳一些激動的情緒而沒有很多的意象，而我近年作品的意象密度也減低了。早期我會放很多象徵性的東西進去，弄得好像很豐富有意思的。現在則覺得可以減少一點，歌詞有起伏就好了。[45]

　　現代詩致力經營文字意象，而流行歌的歌詞則更注重情緒起伏，這跟流行歌的曲式有著密切關聯。在流行歌曲中，主歌與副歌交替進行，其中主歌的情緒較為內斂，副歌則以濃烈的情感表達，觸動聽眾的心弦。主副歌形式蘊含音樂情緒的段落設計，注

45 陳嘉玲、陳倩君，〈序論：文化不過平常事〉，《情感的實踐：香港流行歌詞研究》，頁12。

重不同情緒的呼應與銜接，因此歌詞也要有情緒起伏。

除了曲式之外，抒情歌曲的速度也有一定的範圍。流行歌曲可以依照拍子的速度粗分為快歌與慢歌，快歌通常具有身體快速律動的特質，類似於跑步，本書所探討的抒情歌曲並不包括快歌。慢歌的速度類似於步行，像是在假日悠哉逛街，到海邊散步，或是入夜時獨自徘徊、若有所思。倘若您跟著抒情歌曲的速度來走路，在每個小節的第一拍踩下左腳，在小節的中央踩下右腳，那麼，您或許可以藉由身體與音樂節拍合而為一，去感受歌者的閒步心情，甚至體驗歌者午夜徘徊的深刻感傷。

簡單歸納，當代的華語抒情歌曲作為通俗文化中的情感媒介，音樂速度偏慢（包括中板與慢板），曲風主要承襲西洋感傷歌曲[46]，曲式段落特徵為主歌與副歌的交替進行，情緒跌宕起伏。在歌詞內容上，華語抒情歌曲經常以淺白詞彙表達主體心境，總是無奈分手，偶爾探索人生。

46 這裡所指的感傷歌曲，範圍包括西洋流行歌曲中的 slow love song、pop ballad、country ballad、jazz ballad、R & B ballad、power ballad……等。

第 2 章

為什麼要有主、副歌？
曲式如何影響我們的聆聽經驗

主副歌形式的美學與美典

如前一章所述，人們聽歌、唱歌的主要目的是體驗美感與表達情緒，未必跟愛情有直接的關係；抒情歌曲中所談的愛情，更適合理解為廣泛的感傷，或是其他的世俗情緒。抒情歌曲在華人社會中的流行並非偶然，我們可以從「美學」與「美典」這兩個方向來思考與此相關的製造、傳播機制，以及閱聽文化。

美學與美典這兩者密切相關，卻又有些根本差異。美學探討的是藝術美感的本質與思想，研究美學的人通常是哲學家，近年來也有不少心理學家對此深感興趣。至於美典，則是指特定時代、特定社會中某一群人的審美態度與認知，研究範圍比較明確、狹窄。美典不僅反映創作者個人對於美的看法，也體現了一群人所共享的審美旨趣（aesthetic interest）、一群人所共同認可的作品主題與範式[1]，此外，這樣的審美旨趣、作品主題、作品範式，還會集中體現於特定的藝術類型。研究美典的人，通常是人類學家或歷史學家（包括藝術史、音樂史專家）[2]。

1 文化人類學家指出，在同一個文化中的人具有類似經驗，因此會共享象徵系統，例如：
　　詞彙、身體姿態動作、圖畫、音樂，這些系統是從共同經驗中所萃取而出的產物。
　　Geertz, C. (1973). *The Interpretation of Cultures*. New York: Basic Books.

2 高友工（2004），《中國美典與文學研究論集》。臺北：臺大出版中心，頁105-106、297-
　　298、333。

　　美學家關切美的原則、美的理論，而針對「歌曲」這個藝術
形式的本質，有哪些**原則性的美學議題**可以探討呢？我認為，
「重複性」就是一個十分有趣的議題，在本書中，這個議題也會
一直重複。

　　一般而言，語言不宜重複，音樂則適合重複，歌曲結合了這
兩者，讓我們得以深入思考語言及音樂的差異，以及兩者的互補
關係。語言善於敘事及說理，而音樂則善於渲染情緒、營造意
境、激發聽眾的想像力、加強聽眾的記憶，因此，語言和音樂這
兩者若能在歌曲中妥善配合，重複出現的歌詞會變得極具韻律與
美感。設計歌曲結構的基本原則之一，就是在安排各個段落時，
能夠兼顧音樂的重複與對比。

　　重複與對比是音樂的美學原理，古今中外的各種歌曲，都體
現了這些原理。而當我們聚焦於特定的歌曲類別，聚焦於該類歌
曲的形式與文化現象時，便進入了**美典分析**的範疇。華語抒情歌
曲的流行，可以視為一種特殊的音樂美典。在歌曲內容上，華語
抒情歌曲以情傷主題占多數；在歌曲形式上，主歌與副歌交替出
現的主副歌形式，是該美典的核心曲式[3]。在本章裡面，我們將

3　此處牽涉到兩個環環相扣的問題：一種音樂美典的審美旨趣是什麼？其核心曲式的結構
　　與內涵，又如何反映這些審美旨趣？第一個問題涉及音樂的功能，第二個問題涉及音樂
　　如何實踐其功能。

介紹主副歌形式的結構，並探討跟這個曲式有關的美學議題與美典議題。

副歌的傳播與流行

多數的流行歌曲都使用主副歌形式，而這個曲式中最重要的段落，當然就是我們所熟悉的副歌。

副歌，也許應該稱為「複歌」，因為它會重複出現。副歌不僅在一首歌曲裡多次出現，副歌裡面也會有重複的歌詞。此外，因為副歌特別容易記憶，它也可能「繞樑三日，不絕於耳」，甚至形成揮之不去的腦蟲（earworm）。所謂的腦蟲，是將縈繞於腦中的音樂比喻成一隻蟲，牠在腦海裏面鑽來鑽去，不請自來，想關也關不掉。有心理學家發現，腦蟲旋律通常僅是樂曲中的一個片段，例如某一首歌曲的副歌[4]。

「副歌腦蟲」的肆虐有很多原因，除了旋律本身簡單易記之外，商業行銷的操作方式也讓我們經常聽到副歌，以致慘遭洗腦。唱片公司在打歌的時候，特別會截選副歌的片段，在廣電媒

4 Beaman, C. P., & Williams, T. I. (2010). Earworms (stuck song syndrome): Towards a natural history of intrusive thoughts. *British Journal of Psychology*, 101: 637–653.

體節目之間大量播放，加深聽眾的印象，促進購買行為。

副歌不僅是行銷與傳播的利器，它也可以成為同儕認同的元素。盛行於東亞地區的 K 歌文化，讓 KTV 不僅成為宣洩情緒的一個選擇，更是相當重要的社交場域。在 KTV 裡面可以看到，主歌出現時，眾人面面相覷，經常忘詞，等到進入副歌，大家卻爭相搶奪麥克風，嚷著「副歌我會唱！」。

副歌經常占據著一群人心中共同的記憶體，歷久彌新。寫過三千首歌詞的林夕，在〈一直相愛〉[5]的主歌道出歌曲中的集體記憶：「一起聽歌也是緣份，彷彿彼此已暴露過心事，一聲聲，每個字，似記得一輩子」，進副歌則唱道：「合唱中，你可想到了那段年代，人生幾可的感動還在，無可取替卻笑著回顧，成長時落淚後獨有的感慨。」在歲月的淬鍊之下，副歌已經變成記憶百寶箱的鑰匙；當音樂勾起塵封往事，千惆萬悵驀地湧上心頭。

每個地區、每個世代，都有一些眾人共享的歌曲記憶，而網路時代來臨之後，無數消費者也會彼此分享歌曲，讓聆聽音樂的個人經驗得以向外延伸，形成同儕網路。關於音樂認同與社群網路的現象，音樂社會學家傳禮思曾經提出這樣的問題與論點：

5　許志安演唱，雷頌德作曲，收錄於專輯《On and On》（2011）。

即使我們把所有的焦點集中在流行樂的集體接受行為上，我們仍得解釋何以某些音樂比別的更能擁有這類的集體效應，何以這些效應對不同的音樂類型、不同的聽眾及不同的環境會有所不同。流行樂的品味並不只是來自我們社會上既有的認同，它們也在塑造這些認同。[6]

聽眾不僅依照自己的喜好來挑選歌曲，流行音樂產業也會影響聽眾，塑造社會認同。值得注意的是，主副歌形式作為流行歌曲的主流曲式，副歌的動聽易記與傳播力量，可能是它造成集體認同效果的原因，此外，不同的曲風對於聽眾的影響有些差異，我們對於副歌的認同也不太一樣。

不同的曲風會引起不同的感受，但您是否曾想過，快歌與慢歌如何以不同的方式來塑造認同呢？

快歌的旋律短小，一再重複，適合搭配舞蹈動作，群眾可以藉由簡明俐落、整齊畫一的舞步來強化認同，讓自我消融於群眾之中。另一方面，慢歌所抒發的情感較為深刻、複雜，適合在獨處時細細品味，讓自己對於歌曲中所敘述的生命經驗產生認同。

6 Frith, S. 著，張釗維譯（1987/1994），〈邁向民眾音樂美學〉，《島嶼邊緣》第11期，頁59-69。

本書所探討的抒情歌曲，不管速度是慢板或中板，聆聽時經常涉及回憶與內省，其中歌詞的意境與音樂段落的層次，是歌曲感動力量的重要來源。華語抒情歌曲的主題通常是失落的愛情，其中主歌為鋪敘性質，描述外在景物與抒情主體（主唱者）的愛情狀態，讓聽眾對主體的處境產生認同，到了副歌，則讓聽眾進入主體的內心世界，盡情抒懷。

華語抒情歌曲的副歌，不僅是全曲的抒情高潮，同時也是繁忙、冷漠生活中令人沉醉的抒情時刻（lyrical moment）。人們在此停下腳步，任由一波又一波的情緒沖激心靈，體驗自我的存在。

一首歌的模樣：歌曲的段落結構

喜愛流行歌的朋友，必然對於主副歌形式都有些瞭解，但是中小學的音樂課程裡面並未講解這個曲式，因此，它可以說是「學校沒教的曲式」。為了彌補這個缺憾，以下針對主副歌形式的段落安排稍作介紹。

主副歌形式的核心為「主歌→副歌」的進行，這裡必須用箭號來代表這兩個段落的銜接，才能夠凸顯這個曲式的精神，因為這兩個段落之間具有呼應關係，反之，如果只是「主歌＋副歌」，副歌鬆散地掛在主歌後頭，這種歌曲並不符合主副歌形式

的精神。

兩次「主歌→副歌」的進行，便足以構成一首抒情歌曲的主要部分，接下來只待編曲者安排伴奏樂器，稍做穿插與包裝。〈聽海〉的結構便屬於主副歌形式的基本型，其段落依序為：前奏、主歌、副歌、間奏、主歌、副歌、尾聲。

為了強調主歌銜接副歌的動勢，主歌末尾可能會穿插一段導歌（pre-chorus），或稱為爬升（climb, rise），從這個樂段的英文名稱不難猜到，導歌的主要功能是提升音樂的張力，為接下來的副歌做妥善的醞釀，導入情感的高潮。因為導歌強調了主歌為副歌鋪墊的功能，所以，有的人也把導歌劃分在主歌裡面，稱為主歌之延伸（verse extension）。必須留意的是，導歌的旋律及和聲會跟之前的主歌有所不同，以發揮轉換的功能；若是主歌與副歌的音樂有點類似，導歌可以在兩者之間稍做調劑，讓聽者轉換一下心情。在抒情歌曲裡面，第二次主歌出現時可以縮減長度，例如省略前半段，僅保留導歌。

在兩次「主歌→副歌」的進行之後，可以添加第三次副歌。為了表現情感的轉折，第三次副歌的開頭經常會帶來一種新的感受或新的視角，例如A-Lin演唱的〈給我一個理由忘記〉[7]，第

7　鄔裕康作詞，游政豪作曲，收錄於A-Lin的專輯《寂寞不痛》（2010）。

一次與第二次副歌的開頭都以飽滿的嗓音唱出「給我一個理由忘記」，但第三次副歌則變成「我找不到理由忘記」，嗓音轉為輕柔幽怨，伴奏也突然抽離，令人耳目一新。

有些抒情歌曲在第三次副歌之前會插入C段（亦稱為bridge或middle eight），這個段落讓聽眾得以暫時離開「主歌→副歌」的進行，產生新的感受，因此C段中通常刻意避免使用類似於主歌或副歌的素材。在〈給我一個理由忘記〉裡面，C段的歌詞是「嗚喔～喔～」等虛詞，而在其他的抒情歌曲裡面，C段可以填入有意義的歌詞，或是乾脆讓歌手休息，由電吉他、薩克斯風等樂器秀上一段。

帶有C段與第三次副歌的曲式，可以說是主副歌形式的一種擴張型態，稱為verse-chorus-bridge form[8]，這個曲式的敘述層次比較豐富，在目前的華語歌壇經常使用。為了讓讀者具體掌握這個曲式，以下列出〈給我一個理由忘記〉的歌詞，並一一標明段落。在這個例子裡面，請讀者留意主歌的描述性質、導歌在抒發內心情感上的過渡功能，還有副歌中傾洩而出的追問與心痛。

8　Stephenson, K. (2002). *What to Listen for in Rock: A Stylistic Analysis*. New Haven: Yale University Press.

前　奏

主歌一

雨都停了　這片天灰什麼呢　我還記得　你說我們要快樂

深夜裡的腳步聲　總是刺耳　害怕寂寞　就讓狂歡的城市陪我關燈

導歌一

只是哪怕周圍再多人　感覺還是一個人

每當我笑了　心卻狠狠的哭著

副歌一

給我一個理由忘記　那麼愛我的你

給我一個理由放棄　當時做的決定

有些愛　越想抽離卻越更清晰

而最痛的距離　是你不在身邊　卻在我的心裡

間　奏

主歌二

當我走在　去過的每個地方　總會聽到　你那最自由的笑

當我回到　一個人住的地方　最怕看到冬天你最愛穿的那件外套

導歌二

只是哪怕周圍再多人　感覺還是一個人

每當我笑了　心卻狠狠的哭著

副歌二

給我一個理由忘記　那麼愛我的你

給我一個理由放棄　當時做的決定

有些愛　越想抽離卻越更清晰

而最痛的距離　是你不在身邊　卻在我的心裡

C　段

嗚喔～喔～喔～喔～喔～喔～喔～喔～喔～

副歌三

我找不到理由忘記　大雨裡的別離

我找不到理由放棄　我等你的決心

有些愛　越想抽離卻越更清晰

而最痛的距離　是你不在身邊　卻在我的心裡

尾　聲

我想你

　　以上所述的歌曲結構，還有種種變化，例如沒有前奏或沒有導歌，省略第二次主歌（間奏之後直接進入第二次導歌），或是省略C段。一般而言，抒情歌曲的最高潮是在第二次副歌、C段、第三次副歌，尾聲則是第三次副歌的延續。抒情歌曲尾聲中的唱詞雖然只是寥寥數字，卻有畫龍點睛的效果，餘韻無窮。

為什麼要學習曲式？

　　瞭解了主副歌形式之後，相信讀者心中不免浮現一個疑問：愛寫歌就寫歌，無拘無束地創作歌曲，感覺很棒，為什麼要抬出歌曲結構「範式」來綁住自己呢？其實現代詩（新詩）的創作就很自由，不需要遵循範式。在現代詩裡面，雖然有幾首詩受到音樂人的青睞，被譜成歌曲，然而這種例子畢竟不多，大部分的現代詩，還是比較適合以閱讀或朗誦的方式來欣賞。

　　作詞人林夕曾經對於現代詩與流行歌曲做了一番比較，他認為兩者確實具有一些共通性，「理論上好的歌詞可以代替詩」，但是，流行歌曲創作要顧慮的層面比較多，「要顧及歌、歌手和大眾社會責任」[9]。跟現代詩相比，流行歌曲的歌詞創作受到許多限制，以下，讓我們從**聽眾心理**、**詞與曲的協調**、**曲式特質**這三個面向，來思考流行歌曲為何要有結構範式。

　　首先，流行歌曲作為一種大眾媒介，創作者必須能跟廣大聽眾溝通，不能只是孤芳自賞。如果廣大聽眾已經習慣在主歌之後聽到副歌，創作者最好遵循這個套路，以讓聽眾理解歌曲。從心理學的角度來看，歌曲結構可以視為一種認知基模（cognitive

9　陳嘉玲、陳倩君，〈序論：文化不過平常事〉，《情感的實踐，香港流行歌詞研究》，頁12。

schema）。認知基模是一套習得的知識或規則，幫助我們處理與理解周遭訊息，有了這樣的「先備知識」，我們才能將複雜的外界資訊作妥善的組織。當我們在欣賞歌曲時，有許多涉及旋律、嗓音、伴奏、歌詞語意、人際互動等訊息同時傳入，大腦相當忙碌，此際若是有個「歌曲結構基模」可循，聽者可以稍微預測歌曲的進行，以較省力的方式，組織這些龐大複雜的訊息。主副歌形式是廣大聽眾所共享的曲式基模，一首歌要能夠廣為流傳，通常必須遵循主流的曲式基模，因為心理學家告訴我們，一般人傾向選擇接受符合已知基模的訊息。

歌曲結構範式的存在，還有一個內在的必然性，那就是詞與曲的協調。宋、元、明、清的種種歌曲，歌詞與音樂都分別遵循一些「格律」，許多格律都是為了讓歌詞與音樂在音高、節奏、句法上能夠一致，不致嚴重牴觸。流行歌曲雖然沒有系統化的格律，但詞與曲的協調仍然是個重要課題。

我們都知道，一個人的行為比較自由，而在愛情世界裡，兩人就需要互相配合，多為對方著想。歌詞與音樂（曲）的結合也是這樣，唯有在適當的規範底下，這兩者才能發揮相輔相成的效果，而非彼此牽制。相反的，現代詩並沒有預設要譜成歌曲，因此形式自由得多。

最後，主副歌形式的廣泛流行，還牽涉到歌曲各個段落的

功能區分，以及歌曲的認知機制。歌曲的形式有很多種，例如ABA、AAB或AABA的段落設計（A、B代表歌曲的不同段落），它們都曾經在特定的時空下引領風騷。究竟主副歌形式為何能一枝獨秀，成為商業歌曲最常使用的曲式呢？

對於這個問題，我們在此暫時跳出歷史、文化脈絡，根據心理學提供一個可能的答案：主副歌形式的段落安排與編曲上的變化，特別能讓聽眾記住副歌。換言之，主副歌形式讓聽眾以最高的效率學習副歌，因此成為最流行的曲式。

心理學家指出，一個刺激必須要重複出現，才能夠造成記憶固化（memory consolidation），讓片刻的經驗在我們腦中留下永久的印痕。重點是，該刺激若分散出現，中間讓學習者休息或進行其他任務，其學習效果優於疲勞轟炸（同樣刺激連續出現）。此外，刺激在重複出現時若有些許變化，可以持續引起注意，有助於學習。從以上觀點來看，在副歌之間穿插主歌與C段，而且副歌每次出現時都有些許變化，這樣的安排，似乎特別容易讓副歌烙印在聽眾的記憶裡面。主副歌形式讓副歌的學習效果達到最佳化，是相當符合心理學原理的一種曲式。

主副歌形式就像「三步上籃」一樣，是效率極佳、非常經典的一個套路。三步上籃的例子，經常用來解釋動作基模（motor schema）。所謂的動作基模，是關於動作的一套概念，包括：計

畫如何完成動作、預測動作是否達到目標、模擬在不同狀態下應該如何調整動作[10]。一項技能到底有沒有學得透徹，主要取決於對基模的掌握程度。同樣的，在欣賞音樂時若是不懂曲式基模，可能不易瞭解歌曲何以感人，未來創作音樂時也會事倍功半。這就好像不想學習三步上籃的人，當然也可以「自由自在」地打球，但這種人很難贏球。

此處以三步上籃來介紹動作基模與曲式，另一個用意是想強調曲式中所蘊含的無窮變化。動作基模並不是一塊硬邦邦的鐵板，毫無彈性，球員面對不同的狀況（例如對方的防守方式），必須靈活使用不同的上籃方式，而各個籃球高手也有一些獨特的、異想天開的上籃招法，讓球迷驚呼連連。同樣的道理，主副歌形式也是一個蘊含無窮變化的框架，製作人、作詞人、作曲家、編曲家會在這個曲式框架中騰挪變化，以彰顯歌手的特質與歌曲的主題。

聽眾、創作者、演出者都需要學習曲式，但話說回來，主副歌形式真的是「學校沒教的曲式」嗎？在回答這個問題之前，我們可以先思考一下曲式學的內涵，以及它在音樂教學上的重要

10 Schmidt, R. A. (1975). A schema theory of discrete motor skill learning. *Psychological Review*, 82: 225–260.

性。

當我們來到一個陌生的城市，經常需要地圖來指引方向，辨明地標，而曲式就是一種音樂地圖。音樂科系中有「曲式學」這門課，目標是讓學習作曲及演奏的學生能夠掌握樂曲結構，授課者藉由分析經典樂曲來介紹特定曲式，可以讓學習者在腦中建立音樂段落結構的概念，往後在欣賞音樂或演奏音樂時，便能舉一反三、按圖索驥，不至於在抽象的音樂訊息之流中迷失方向。

在臺灣的曲式學課程裡面，教學重點是介紹不同曲式的結構設計，有關特定曲式的歷史文化脈絡，往往只是點到為止，至於跨樂種、跨文化的宏觀視角，還有聆聽該曲式之際的心理認知歷程，都相當欠缺，因此錯失了可以廣泛思考音樂美學、音樂美典相關議題的機會，十分可惜。其實主副歌形式體現了人類音樂的普遍原則，是極具代表性的一種曲式，在古今中外的音樂文化中時有所聞，音樂史的課程或許也會提到，只不過這類曲式的名稱有很多種，所以一般人不會聯想到流行歌曲的主副歌形式。

主副歌形式的前身為「主歌－重複段」形式（verse-refrain form），義大利學者法布里（Franco Fabbri）在一篇研究流行歌曲的論文中指出，這類曲式在近兩世紀的義大利歌曲中頗受歡迎，其特徵為主歌與重複段交替反覆，其中重複段的歌詞不會改

變[11]。在「主歌－重複段」形式裡面，重複段具有穩固段落結構的功能，跟多變的主歌形成互補，後來的副歌也繼承了這個特質。如〈給我一個理由忘記〉的歌詞所示，主歌以敘述為主，因此每次重複時歌詞會變化，相對的，歌詞與曲調皆固定不變的副歌（或是重複段），容易讓聽眾再認（recognize），產生熟悉感，因此有助於凸顯歌曲的規律。

「主歌－重複段」形式中的重複段，或許可以比擬為竹子的竹節，它穩固了全曲結構，讓各段主歌得以盡情敘事，搖曳生姿[12]。

異曲同工，眾妙之門：主副歌形式在歷史上的各種面貌

當代流行歌曲的主副歌形式，跟歷史悠久的「主歌－重複段」形式一脈相承，副歌與重複段具有一個同樣的特徵：重複時歌詞大致不變，這項特徵隱含著該段落在歌曲中的三項功能：**呈現核心理念、渲染情緒、強調音樂對比**，這些功能也是主副歌形式的基本性質。

11 Fabbri, F. (2012). Verse, chorus (refrain), bridge: Analysing formal structures of the Beatles' Songs. In *Popular Music Worlds, Popular Music Histories* (Conference Proceedings, edited by G. Stahl & A. Gyde), pp. 92-109.

12 迴旋曲也跟「主歌－重複段」形式有異曲同工之妙，這個曲式的基本段落設計為 ABACABA，注重 A 段的迴旋反覆。

　　以下，我將邀請讀者跳出流行歌曲的舒適圈，以冒險尋寶的心情，進入歌劇與戲曲的歧徑花園，從中發現副歌與重複段的這三項功能。雖然讀者可能不熟悉歐洲歌劇與中國戲曲，但是經過以下的分析與比較便會發現，這些傳統戲劇音樂並沒有想像中那麼遙不可及，而是跟流行歌曲有著異曲同工之妙。

　　副歌的英文chorus原指合唱，主副歌形式的英文verse-chorus form，字面意義就是指每一段主歌（verse）獨唱之後有段合唱。像這樣的歌曲形式，在歐洲歌劇與中國戲曲都可以找到許多例子，其中主歌可以讓不同的劇中人表達自己的心聲，而合唱段落不僅加強聲勢，更重要的是呈現眾人的共同心聲。同理，在流行歌曲裡面，副歌經常觸及廣泛的情感，唱出這個時代、這群人的心聲。

　　歐洲喜歌劇（comic opera）是盛行於十八世紀的一種歌劇類型，題材通常取自日常生活，音樂風格輕快通俗，劇終時有種慣用的歌唱形式，稱為俗謠終曲（vaudeville final）。在這種終曲裡面，各個角色輪番以同一曲調唱出他的心聲（相當於主歌），每一段的末尾都有固定不變的眾人合唱（相當於副歌或重複段），強調這齣戲所欲揭示的道德教訓，這也是全劇的結論。舉例來說，莫札特的單幕喜劇《劇院經理》（*Der Schauspieldirektor*）敘述一位劇院經理在組織劇團時甄選歌手，發生兩位女歌手爭作首

席女高音的風波，劇終，塵埃落定，此時各個角色輪流唱出自己的感言，並且在每一段的末尾，由眾人合唱此劇的道德教訓：「每個藝術家都追求榮耀，但若欲壓過他人以凸顯自己，即使是最偉大的藝術家也顯得渺小。」

在中國宋元時期的南戲裡面，也有一種和主副歌形式相當類似的歌曲形式，稱為「前腔－合頭」。這種歌曲形式是在重複使用某個曲調時，每段末尾都綴以固定的齊唱，稱為「合頭」，而合頭的唱詞在每次出現時都不會改變[13]。這種「前腔－合頭」曲式有時用在戲劇事件過後，諸位劇中人以「疊用前腔」（重複使用前一首曲調）各抒感言，然後在每支曲牌末尾的「合頭」，唱出共同心聲[14]。疊用前腔即相當於主歌，合頭即相當於副歌或重複段。

舉例來說，在南戲《張協狀元》第五齣裡面，張協即將上京赴考，行前與家人連唱了五支【犯櫻桃花】曲牌，重複同樣的曲調，相互道別。在前四支曲牌中，張協與雙親道別，父母各自傳達了對兒子的掛念與期待，第五支曲牌中，張協與妹妹辭別，妹妹要哥哥在京城幫她買些東西。雖然各人所掛念的事情不盡相

13　武俊達（1993），《崑曲唱腔研究》，北京：人民音樂，頁39。

14　蔡振家（1997），〈中國南戲與法國喜歌劇中的程式美典比較─以合頭與 Vaudeville Final 的戲劇音樂結構為例〉，《藝術評論》第8期，頁163-185。

同，但是每支【犯櫻桃花】最後的合頭都是「但願此去，名標金
榜，折取月中桂」，由全家人齊唱共同的心願。

中國的「前腔－合頭」曲式淵遠流長，可以上溯至唐代。唐
人崔令欽所著的《教坊記》，記載著當時盛行的歌舞小戲《踏謠
娘》演出情形：

> 丈夫著婦人衣，徐步入場行歌，每一疊，旁人齊聲和之云：
> 「踏謠娘和來！踏謠娘苦和來！」以其且步且歌，故謂之踏
> 謠；以其稱冤，故言其苦。

這裡敘述的是一位男扮女裝的伶人，在這個歌舞小戲裡面邊
走邊唱，反覆以同一個曲調唱出她的悲慘遭遇，文中的「每一
疊」即為疊用前腔，相當於主歌，而「旁人齊聲和之」即為合頭
[15]，相當於重複段。合頭既然是由眾人齊唱，旋律及歌詞便不宜
變化，該段落的功能是藉由合唱來渲染情緒。除了唐代的《踏謠
娘》之外，在宋元南戲裡，舞臺上的旦角獨詠悲怨之際，也會在
每次疊用前腔之末綴以合頭，這裡的合頭，有時是由幕後的演員

15 翁敏華（1989），〈《踏謠娘》的特色及影響〉，《戲曲論叢第二輯》。甘肅：蘭州大學，
 頁14-22。

或樂隊成員一起合唱[16]。

如上所述，中國戲曲早已出現類似於主副歌形式的歌曲運用，而且合頭經常由眾人合唱，呈現核心理念。這個曲式若是用在戲劇事件之後，可以讓場上的諸位角色輪流敘述感言，並且在合頭唱出共同心聲；若是這個曲式用於旦角悲嘆的獨角戲，則適合在合頭中渲染情緒[17]。

除了呈現核心理念、渲染情緒之外，流行歌曲中的副歌還經常跟主歌形成音樂對比。無論在什麼時代、什麼文化底下，音樂的進行總是講究適當的對比，這種對比可以避免聽眾對於同樣的音樂表情產生倦怠感。《莊子・天運》記載，一位臣子聽完黃帝演奏的音樂之後問道：「為何我剛開始感到恐懼，接下去聽則變得放鬆，後來又感到疑惑呢？」其實，聆聽抒情歌曲也有可能讓心情產生數次轉變，剛開始感到哀傷，到了第二次副歌得以盡情宣洩，接下來的C段，卻又讓人產生疑惑。音樂中有了轉折與對比，聽者的情感才會產生豐富的層次變化。

主副歌形式中最基本的音樂對比，當然是主歌與副歌之間的

16 例如：《荊釵記》第十一齣〈辭靈〉、《琵琶記》第二十一齣〈糟糠自厭〉。

17 值得注意的是，明代與清代的崑劇在演唱合頭時會視情況改為獨唱，例如《牡丹亭》第十二齣〈尋夢〉中，【川撥棹】連唱三次，曲末的合頭「知怎生情悵然？知怎生淚暗懸？」由杜麗娘獨唱。

對比。從主歌到副歌，經常會有音量、音色、旋律、節奏、調性的變化，以極具美感的方式表現情緒起伏。副歌不僅音量增強，在旋律的跌宕起伏、聲部層次、節奏律動等方面，都比主歌更豐富、更強烈，情緒也更激昂。此外，從主歌到副歌偶爾會有大小調的轉換，藉以凸顯段落之間的色調反差。

為了說明副歌或重複段如何跟主歌形成音樂對比，此處以歌劇《奧泰羅》（Otello）為例，分析「主歌－重複段」這個曲式的戲劇功能。由義大利作曲家威爾第（Giuseppe Verdi）所譜寫的歌劇《奧泰羅》，高踞於十九世紀歌劇藝術的頂峰，體現著作曲家在七十高齡的老練與圓熟。歌劇《奧泰羅》改寫自莎士比亞（William Shakespeare）的戲劇《奧賽羅》（Othello），歌劇中的英雄主角奧泰羅將軍，誤信親信亞高（Iago）的謊言，以為妻子紅杏出牆，奧泰羅一步步踏入亞高所設的陷阱而不自知，最後竟親手殺死愛妻，得知真相後悔痛不已，自刺身亡。

歌劇《奧泰羅》裡三度運用古老的「主歌－重複段」形式，充分發揮了這個曲式的多面特質，以下舉出其中一個例子，來說明重複段跟主歌所形成的音樂對比，及其在情緒與戲劇上所造成的強烈效果。劇情發展至《奧泰羅》第三幕，詭計多端的亞高已經將奧泰羅騙得團團轉，奧泰羅誤信妻子跟軍官卡希歐（Cassio）有染，理智完全被妒意所蒙蔽。在這一場戲裡面，亞

高先是請奧泰羅躲在角落，再把卡希歐引入大廳，跟他閒聊，亞高故意小聲提到卡希歐的情婦，讓卡希歐笑逐顏開。

就這樣，奧泰羅一步步落入亞高的圈套。正如莎翁原劇所述：「卡希歐一定要笑，奧賽羅一定要怒火中燒。他笨拙的猜忌，必然完全誤會了可憐的卡希歐之微笑、神情，以及輕薄的舉動。」在舞臺劇中，場上角色有時會出現這樣的自言自語，以讓觀眾瞭解戲劇的進展，不過，在歌劇中根本就不需要這樣的「解說」，因為表情豐富的音樂自可說明一切，生動呈現出不同角色的姿態與心情。

歌劇《奧泰羅》第三幕的這段三重唱，以「主歌－重複段」形式為基礎，其中主歌是亞高與卡希歐的八卦閒聊，在旁窺伺的奧泰羅察言觀色，以為卡希歐之輕薄神情是針對他不忠的妻子，於是在接下來的重複段唱出心中的悲憤：「這惡棍竟在背後如此嘲笑我！」當卡希歐與亞高在主歌中嬉笑時，樂團以木管與弦樂的輕巧跳音及裝飾奏來襯托；而每次奧泰羅演唱重複段之際，則由銅管奏出沉重陰暗的小調和弦。從主歌到重複段，情緒瞬間切換，輕浮笑語與刻骨仇恨交錯進行，幾乎讓觀眾難以喘息。

威爾第的作品雅俗共賞，至今仍上演不輟，身處於義大利歌劇藝術的「主流」，威爾第畢生並未標榜音樂創新，他在傳統的土壤上往返耕耘，終於達到收發由心、運用自如的境界。在武俠

小說裡面，絕頂高手能以最通俗的拳法，力戰群雄，同樣的，威爾第在《奧泰羅》中運用「主歌－重複段」這個曲式，平凡老套，卻是劇力萬鈞。

　　由以上的分析可知，主副歌形式並非始於近年的流行歌曲，而是在過去數百年東西方的音樂戲劇文化中一再出現。上述「前腔－合頭」與「主歌－重複段」等曲式，看似簡單通俗，實則深奧無比。這些曲式不僅適合納入專業音樂教材裡面，在教學時也應該介紹其運用的原理，還有自古至今的演化歷程。華語流行歌以主副歌形式來抒情，可以說是唱片工業對於傳統曲式的「再發現」，一方面延續了重複段（或合頭）呈現理念、渲染情緒、強調對比的功能，另一方面則賦予副歌新的傳播力量與商品價值。

　　雖然以上對於主副歌形式做了一些跨時空、跨文化的探討，但我們並不是要穿鑿附會，主張流行歌曲的曲式直接承襲自中國崑曲或法國喜歌劇，相反的，這些異曲同工的現象背後，其實暗藏著一個有趣的問題：人類認知系統中必然有某些跨文化、跨種族的普同性，才會導致類似曲式一再被發明，在不同的音樂文化中廣泛使用。

　　演化生物學中有個概念稱為同功（analogy），是指源流殊異的物種演化出功能類似的結構。舉例來說，蝴蝶、鳥、蝙蝠都有翅膀，這並不是因為三者的共同祖先即已具備此一構造，而是因

為這三者都要在空氣中飛翔，換言之，牠們為了「適應」同樣的氣體動力學，所以各自演化出類似的翅膀。我認為，流行歌曲的副歌跟崑曲的合頭也是同功構造，它們之所以在東西方文明中孕育而生，其實是因為全球的人類都具有相似的認知系統、情緒系統，因此使用了異曲同工的音樂形式，進行各種歌舞表演。

生物學家曾說，「倘若缺乏演化的觀點，生物學簡直毫無意義」[18]。同樣的，古今中外的音樂現象儘管繽紛美妙，但是它們就像散落一地的珍珠，等待著演化觀點的串連，重新編織成有系統、可理解的知識。人類文明孕育出多樣的音樂，讓我們大飽耳福，而喜愛動腦思考的愛樂者，還可以進一步比較不同的音樂種類，嘗試在不同的音樂文化中觀察到類似的形態、類似的原則，這是思考「人類如何欣賞音樂」的重要切入點，也是學習音樂的一大樂趣。

18 這是現代演化綜論（modern evolutionary synthesis）的巨擘 Theodosius Dobzhansky 於 1973 年所說的話，原文為 'Nothing in biology makes sense except in the light of evolution.'

第 **3** 章

情歌的口與舌——歌詞

在上一章的最後，我們指出副歌或重複段的三項主要功能：呈現核心理念、渲染情緒、強調音樂對比，這些功能在古老的「主歌－重複段」與「前腔－合頭」形式中即已存在。而隨著大眾媒體與商業機制的興起，流行歌曲的副歌又獲得一些新的形式與功能，它再也不是掛在每段主歌尾巴的「韻腳」，或是各段主歌之間的「分隔線」，而是搖身一變，成了完整的音樂段落，更成了一首流行歌曲能否賺錢的關鍵。相對的，主歌彷彿只是為副歌而存在 —— 瞧，那些「串燒歌曲」把許多副歌放在一起，讓聽眾一次聽到飽，在這種情況下，主歌豈不是可有可無嗎？

但牡丹雖好，也需要綠葉陪襯；主歌的功能就是醞釀情緒，烘托副歌。跟古老的「主歌－重複段」或「前腔－合頭」形式相比，主副歌形式的一個核心特質，便在於主歌烘托副歌的功能，特別是主歌最後營造出期待副歌的情緒，並且在進入副歌時解決這個懸念，讓聽眾沉浸於副歌的美好意境之中。

「主歌→副歌」的進行要能夠產生「期待→解決懸宕」的效果，有賴歌詞與音樂在各個段落中的妥善鋪排，本章首先探討歌詞的部分。由於華語抒情歌曲以情歌為主，因此本章也以情歌為例，區分當代華語情歌的幾種主要類型。

華語愛情歌曲的分類

　　華語流行情歌可以根據歌詞來分類，分類的方式大致有兩種，其一是根據**歌曲的主題**來分類，這也是一般常見的分類方式，其二是根據**主歌與副歌的呼應關係**來分類，後者是本書特別針對音樂曲式所發展出來的嶄新分類方式。

　　若是以第一種分類方式，根據歌詞的內容與主題，華語流行情歌可以分為幾種類別，例如有傳播學者以愛情的各個階段，將歌曲的主題分為以下幾種：交往前的愛情、交往中的愛情、分手、過去的愛情，如圖3-1所示。在此圖中，有一項「無陳述」占了接近兩成，這類歌曲並沒有在歌詞中透露主角處於愛情的哪一個階段，不過這種歌曲經常可以歸類於「感懷賞析型」，也就是從當事者或旁觀者的角度來欣賞某段戀情，抑或品評世事，抒發感慨。

　　除了區分愛情的各個階段之外，另外還有一些較為通俗的分類概念，將情歌分為：青澀初戀型、害羞暗戀型、苦苦單戀型、幸福熱戀型、分手宣洩型、分手療傷型、追憶留戀型、追憶祝福型、品評世事型，甚至還有：備胎陪伴型、橫刀奪愛型、自戀囈語型等，不一而足。

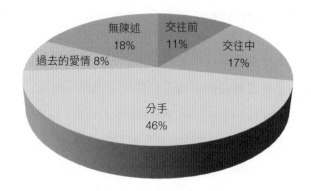

圖 3-1 臺灣愛情歌曲陳述的愛情階段之統計圖。根據蕭蘋、蘇振昇論文繪製[1]。

以上這些分類方式及概念雖然簡單明瞭，但是它們並沒有辦法告訴我們「為什麼歌曲要有主歌跟副歌」。本書既然從主副歌形式來探索抒情歌曲，就是希望從這個音樂曲式的段落設計原理來分析歌詞，因此，以下根據主歌與副歌的段落對比與呼應關係，提出第二種分類方式。

主歌與副歌的歌詞表達，經常會有層次上的變化；主歌傾向鋪敘性質，副歌則深入歌曲的主旨或主體內心世界。華語抒情歌曲在這種分類原則底下，可以歸納出五個類型：**問答型、決定**

1　蕭蘋、蘇振昇（2002），〈揭開風花雪月的迷霧──解讀臺灣流行音樂中的愛情世界(1989-1998)〉，《新聞學研究》70期，頁167-195。

型、點評型、外內型、今昔型，這些類型皆體現了「主歌→副歌」的段落呼應關係。

問答型的歌曲，通常以主歌點出感情中的疑惑，副歌揭露答案；決定型則是在主歌陳述感情困境，於副歌下定決心；點評型的歌曲，主歌為客觀的描寫（description）或敘事（narrative），於副歌提出評論（commentary），點出核心理念；外內型歌曲通常是先在主歌中描述外在景物，到了副歌才潛入內心，抒發主體的情感；至於今昔型，則是藉由歌曲段落之間的時空轉換來敘事與抒情。以下針對這五種類型，分別舉例說明。

明知故問：問答型

問答型的抒情歌曲，第一種情形是以主歌點出感情中的疑惑，由副歌回答，例如孫燕姿演唱的〈我不難過〉[2]：

> 又站在你家的門口　我們重複沉默
> 這樣子單方面的守候　還能多久

2　楊明學作詞，李偲菘作曲，收錄於孫燕姿的專輯《未完成》（2003）。

主歌提出問題，不知道這樣的感情狀態還能持續多久，副歌唱出答案：

> 我真的懂　你不是喜新厭舊
> 是我沒有　陪在你身邊　當你寂寞時候

內心的自問自答，可以看出感情上的掙扎與不安，進入副歌，終於唱出內心早已知道的答案：對方即將離自己而去。

一問一答的敘述方式，也適合探索愛情的真諦，例如韋禮安的〈因為愛〉[3]描述純情熱戀，主歌問道「和你在一起，為什麼捨不得分開？」「是什麼令我對你難以忘懷？」，副歌回答：

> 因為愛　所以愛　珍惜在一起的愉快
> 一分開　你不在　懷念空氣裡的對白
> 因為愛　所以愛　讓我付出我的關懷
> 不管風吹或日曬　我才明白一切都是因為愛

這位男性提問者，似乎並不是真的想要探尋什麼未知問題，

3　韋禮安作詞、作曲，韓劇《男版灰姑娘》在臺播映的片尾曲（2010）。

而是明知故問，以問答方式向對方表明心意。

　　談到問答型歌曲，就不能不提到陳淑樺演唱的〈問〉[4]。這首經典歌曲唱出細膩的女人心事，主歌提出一連串「who?」的疑問：

　　誰讓你心動　誰讓你心痛　誰會讓你偶爾想要擁他在懷中
　　誰又在乎你的夢　誰說你的心思他會懂　誰為你感動

　　副歌的回答，不僅道出主角的一往情深，也透露她內心的一絲惆悵：

　　如果女人　總是等到夜深　無悔付出青春　他就會對你真
　　是否女人　永遠不要多問　她最好永遠天真　為她所愛的人

　　另一種問答型的歌曲，則是在主歌中先講出答案或現象，然後在副歌提問，例如郭靜演唱的〈知道〉[5]，主歌敘述暗戀對象對別人神魂顛倒，主角不禁在副歌問道：

4　李宗盛作詞、作曲，收錄於陳淑樺的專輯《愛的進行式》（1994）。
5　韋禮安作詞、作曲，收錄於郭靜的專輯《下一個天亮》（2008）。

我想知道她讓你癡心的是什麼　我想知道她讓你瘋狂為什麼

我知道做的和她沒有不同　但是我卻不在你心中逗留

主角不明白，也不願承認，其實自己在對方心中只是可有可無的存在，於是只能任由腦中塞滿問號，被焦躁痛苦的情緒纏繞。此外，梁靜茹演唱的〈為我好〉[6]也是在主歌描述困境之後，於副歌提出一連串的問題。

在副歌提問的方式，也可以用來表達幸福感。例如白安演唱的〈是什麼讓我遇見這樣的你〉[7]，對愛情充滿感激，主歌唱道：

我是宇宙間的塵埃　漂泊在這茫茫人海

偶然掉入誰的胸懷　多想從此不再離開

副歌藉由提問，呼應之前描述的幸福：

是什麼讓我遇見這樣的你　是什麼讓我不再懷疑自己

6　小寒作詞，黃韻仁作曲，收錄於梁靜茹的專輯《美麗人生》（2003）。
7　白安作詞、作曲，收錄於白安的專輯《麥田捕手》（2012）。

是什麼讓我不再害怕失去　在這茫茫人海裡　我不要變得透
明

　　如上所述，問答型的段落安排，適合用來陳述分手、暗戀、
幸福等狀態，藉由問答來呈現亙古不變的愛情習題。

男女有別：決定型

　　決定型的抒情歌曲，通常在主歌敘述陷入僵局的狀態，在副
歌作出決定，突破僵局。例如楊丞琳演唱的〈帶我走〉[8]，主歌
以輕柔口吻敘述自己曾經徘徊於分岔路口，但如今終於能跟男友
共同編織夢想。進入副歌之後，女主角不顧一切，吶喊出自己的
決定：

　　帶我走　到遙遠的以後
　　帶走我　一個人自轉的寂寞
　　帶我走　就算我的愛　你的自由　都將成為泡沫
　　我不怕　帶我走

8　吳青峰作詞、作曲，收錄於楊丞琳的專輯《半熟宣言》（2008）。

　　除了決定跳脫現況、追尋夢想，抒情歌曲中還有一種較為淒涼的決定：割捨戀情。例如曹格演唱的〈背叛〉[9]，主歌以鋼琴的黑白鍵暗喻感情間的空白與無奈，雖不願面對殘酷的真相，但還是必須忍痛決斷，於是在副歌後半段唱出：

把手放開不問一句　Say goodbye
當作最後一次　對你的溺愛

　　主角決定說再見，甘願懷抱傷痕獨自走下去，以完成對方的期待，即使這樣的決定是對自己的背叛。

　　張惠妹演唱的〈剪愛〉[10]也是屬於決定型的歌曲，此曲主歌表達失戀的悲傷，「終於，我掙脫了愛情」暗示著心情轉折，作出決定。副歌第一句「把愛～剪碎了隨風吹向大海」，毅然割捨這段戀情。

　　表達分手決定的歌曲，有的是男歌手所唱，有的是女歌手所唱，我們可以藉此思考分手心態與情緒表達的性別差異。樂評人王祖壽指出，女歌手在華語抒情歌曲中常藉由男人的不忠，來

9　阿丹、鄔裕康作詞，曹格作曲，收錄於曹格的專輯《Superman》（2006）。
10　林秋離作詞，涂惠源作曲，收錄於張惠妹的專輯《姊妹》（1996）。

凸顯女人受盡委屈，而男歌手「由於不便指責女人」，因此歌曲中較常表達的是歌頌愛情、對愛執著。王祖壽問道，「女歌手不斷自憐，男歌手拼命自保，我們該相信誰呢？」[11]在抒情歌曲裡面，分手的男女「一邊一國」，各自表述。

決定型歌曲也可以表現愛情或依附關係的轉折，例如陳綺貞演唱的〈魚〉[12]，主歌暗示自己面臨某種抉擇，「我摘下一片葉子，讓它代替我，觀察離開後的變化。」導歌回顧過去，自己因為「狂奔，舞蹈，貪婪的說話」，內心變得又冷又濕，副歌終於唱出決定：

> 帶不走的丟不掉的　讓大雨侵蝕吧
>
> 讓它推向我在邊界　奮不顧身掙扎
>
> 如果有一個懷抱　勇敢不計代價
>
> 別讓我飛　將我溫柔豢養

在華人社會裡面，對於愛情的感覺經常無法坦率表達，因此也格外讓人猶豫不決。藉由決定型的情歌，人們可以大聲唱出心

11 王祖壽（2014），《王祖壽。歌不斷》。臺北：三采文化，頁273。

12 陳綺貞作詞、作曲，收錄於陳綺貞的專輯《太陽》（2009）。

意，讓信念更為堅定。

男歌手在表現戀愛初期階段的心情轉折時，似乎比較適合在決定時搭配具體行動，例如吳克群演唱的〈為你寫詩〉[13]，主歌敘述愛情讓自己全身不受控制，副歌則唱出浪漫的追求舉動：

> 為你寫詩　為你靜止　為你做不可能的事
> 為你　我學會彈琴寫詞　為你失去理智

這種「決定追求愛情」的歌曲，再度顯示出有趣的性別差異。東亞的女性在愛情世界中總有些猶豫及矜持，此一特質更能凸顯進入副歌時「決定接受愛情」的轉折。相對的，男歌手在決定追求愛情時必須更為積極，副歌中不能只有花言巧語，而必須唱出「雄性求偶」的奮勇行動。

若有所悟：點評型

流行音樂學者麥度頓在解釋副歌這個概念時指出，古希臘戲劇裡面，重要的情節發生之後通常有段合唱，這段合唱會對這個

13 吳克群作詞、作曲，收錄於吳克群的專輯《為你寫詩》（2008）。

情節做出評論，二十世紀的美國音樂劇中，有些合唱段落也具備類似功能[14]。點評型歌曲的結構，跟上述的戲劇類型有點類似，此類型歌曲的主歌敘述情境，然後於副歌提出評論，點出核心理念。

面對愛情困境時，內心有所領悟，採取特定視角，不再自欺欺人，這是某些點評型歌曲的特質。例如林憶蓮演唱的〈愛上一個不回家的人〉[15]，在主歌後段透露不確定或不敢面對的愛情困境：

是我自己願意承受　這樣的輸贏結果　依然無怨無悔
期待你的出現　天色已黃昏

最後一句充滿懸念，到底對方會不會赴約呢？危機就是轉機，在天黑之際等不到人，終於讓主角看清對方，在副歌唱道：

愛上一個不回家的人　等待一扇不開啟的門

14　Middleton, R. (2003). 'Chorus'. In *The Continuum Encyclopedia of Popular Music of the World, Volume 2: Performance and Production* (edited by J. Shepherd, D. Horn, D. Laing, P. Oliver, & P. Wicke). London/New York: Continuum, p. 508.

15　丁曉雯作詞，陳志遠作曲，收錄於林憶蓮的專輯《愛上一個不回家的人》（1990）。

善變的眼神　緊閉的雙唇　何必再去苦苦強求　苦苦追問

　　主角評論自己，「愛上一個不回家的人」猶如「等待一扇不開啟的門」，根本自討苦吃。這首歌的作詞者丁曉雯曾說，很多人都向她反映，此曲寫出自己的心聲，這些人「包括身為人妻的太太和身為第三者的情婦，甚至男人本身。」[16]

　　點評型的歌曲適合表現感懷賞析的主題，在這種歌曲裡面，主唱者似乎飽經世事，以主歌唱出有關愛情的現象或故事，然後在副歌「試作分析」。黃小琥的嗓音在渾厚中帶點滄桑，她所唱的〈沒那麼簡單〉[17]韻味獨特，此曲主歌描述這樣的愛情觀：「看過了那麼多的背叛，總是不安，只好強悍，誰謀殺了我的浪漫」，導歌的最後，是都會女子生活的白描：「不想擁有太多情緒，一杯紅酒配電影，在週末晚上，關上了手機，舒服窩在沙發裡。」看慣情海波瀾的她，到了副歌終於有感而發：

相愛沒有那麼容易　每個人有他的脾氣

過了愛作夢的年紀　轟轟烈烈不如平靜

16　陳樂融（2010），《我，作詞家──陳樂融與14位詞人的創意叛逆》。臺北：天下雜誌，頁117。

17　姚若龍作詞，蕭煌奇作曲，收錄於黃小琥的專輯《簡單／不簡單》（2009）。

〈沒那麼簡單〉對於都會女子心情的描繪，或許可以上溯至張艾嘉的〈忙與盲〉（1985），此曲的主歌敘述職場與情海中的忙碌女子，「許多的門與抽屜，開了又關，關了又開，如此的慌張」，到了副歌終於停下腳步，評論自己的窮忙：

忙忙忙　忙忙忙　忙是為了自己的理想　還是為了不讓別人
失望
盲盲盲　盲盲盲　盲得已經沒有主張　盲得已經失去方向
忙忙忙　盲盲盲　忙得分不清歡喜和憂傷　忙得沒有時間痛
哭一場

點評型歌曲的另一首早期佳作，是陳淑樺演唱的〈滾滾紅塵〉[18]，此曲主歌敘述「起初不經意的妳，和少年不經世的我」，雲淡風輕地瀏覽紅塵情緣，副歌的點評簡潔深刻：

來易來　去難去　數十載的人世遊
分易分　聚難聚　愛與恨的千古愁

18　羅大佑作詞、作曲，1990年香港電影《滾滾紅塵》的主題曲。

點評型的歌曲，跟之前提到的決定型歌曲及接下來要介紹的外內型歌曲，都有一些類似之處，只不過點評型的副歌更加側重認知層面，從感情經驗中萃取出寶貴觀點 —— 有所「領悟」，終於「開始懂了」。

點評型歌曲既不像決定型歌曲那樣，在副歌「起而行」，也不像外內型歌曲的副歌以宣洩情緒為主。點評型歌曲靜心思索，洞察世事的常與無常，於副歌登上滾滾紅塵的制高點，在愛情之外，也適合探索人生。

情景交融：外內型

在外內型的歌曲中，主歌摹寫外在環境，副歌描述內在心境。這種歌曲由外而內，深掘內心的情感。李玟演唱的〈暗示〉[19]就屬於這個類型，主歌唱道：

> 聽見星星嘆息　用寂寞的語氣
> 告訴不眠的雲　是否放棄日夜追尋風的動靜

19 姚謙作詞，吳旭文作曲，收錄於李玟的專輯《DiDaDi 暗示》（1998）。

　　以自然界的星星、雲、風，來暗示現在的感情；心儀的對象不知道是毫無察覺，還是默默迴避，讓女主角不知道要放棄還是繼續。到了副歌，女主角終於唱出內心情感：

全世界只有你不懂我愛你　我給的不只是好朋友而已
每個欲言又止的淺淺笑容裡　難道你沒發現我的渴望訊息

　　女主角暗戀對方，卻沒有權力催促對方，在東亞文化的禮教下壓抑自己，只能藉由副歌吐露徬徨心情。

　　楊宗緯演唱的〈洋蔥〉[20]，也是「由外而內」的經典歌曲。此曲主歌描述外在場景，大家吃著聊著笑著，主角在角落偷偷期待著，「笑得多合群」。到了情緒澎湃的副歌，才揭露主角的內心世界：

如果你願意一層一層一層的剝開我的心
你會發現　你會訝異　你是我　最壓抑　最深處的祕密

　　「主歌→副歌」的進行就如同曲名所示，像是在料理洋蔥一

20 阿信作詞、作曲，收錄於楊宗緯的專輯《鴿子》（2008）。

般，由外而內，層層剝入，被辛辣的氣味弄得淚流滿面。解除偽裝，只在副歌的片刻。

哲學家羅蘭‧巴特（Roland Barthes）曾說，在戀愛體驗範圍內的情景容易引發負面情緒，「最苦楚的創傷來自一個人親眼目睹的、而不是他所知道的情景。」[21] 梁靜茹演唱的〈會呼吸的痛〉[22]，正可說明這個觀點。這首歌曲先寫景再寫情，從視覺、回憶、情緒，一直寫到疼痛感覺，各個心理階段與歌曲段落結構緊密相嵌。此曲主歌先是提到女主角抵達了旅行的目標：

在東京鐵塔　第一次眺望　看燈火模仿　墜落的星光
我終於到達　但卻更悲傷　一個人完成　我們的夢想

外在景色勾起塵封回憶，在導歌中進一步反省：

你總說　時間還很多　你可以等我
以前我不懂得　未必明天　就有以後

21 Barthes, R. 著，汪耀進、武佩榮譯（1977/1991），《戀人絮語：一本解構主義的文本》（*Fragments d'un discours amoureux*），臺北：桂冠，頁134。
22 姚若龍作詞，宇珩作曲，收錄於梁靜茹的專輯《崇拜》（2007）。

　　到了副歌，痛苦感受排山倒海而至，沖激著身體每一寸肌膚，女主角比較情傷所帶來的種種疼痛：

> 想念是會呼吸的痛　它活在我身上所有角落
> 哼你愛的歌會痛　看你的信會痛　連沉默也痛
> 遺憾是會呼吸的痛　它流在血液中來回滾動
> 後悔不貼心會痛　恨不懂你會痛　想見不能見最痛

　　神經科學家在2003年發現，不管是人際情感受挫時的痛苦還是皮肉之痛，所造成的大腦活化型態都差不多[23]，這項發現證實了歷代詩人對於情傷的種種譬喻。〈會呼吸的痛〉描述著心肺、血管的疼痛，堪稱上述這個科學研究的最佳註腳。

　　外內型的歌曲經常體現含蓄之美，由遠而近、由外而內的進程，豐富了歌曲的層次。值得注意的是，外內型歌曲在進入副歌之後，依然會提到外界情景，而非僅僅呈現內心世界。外內型歌曲的一大特質，是在副歌中強調主體視角，即使提到外在景物，也是從主體的角度去做詮釋，有時候還可以讓內心情境與外在景物彼此交融，此即第一章所提到的「情景交融」。

23　Panksepp, J. (2003). Feeling the pain of social loss. *Science*, 302(5643): 237-239.

以周杰倫演唱的名曲〈青花瓷〉[24]為例，主歌中將戀人比做青花瓷，凸顯其脫俗氣質：

素胚勾勒出青花　筆鋒濃轉淡
瓶身描繪的牡丹　一如妳初妝

到了副歌，抒情主體以古代書生的形象出現，悄立江岸：

天青色等煙雨　而我在等妳
炊煙裊裊昇起　隔江千萬里

北宋汝窯的天青瓷器，素有「雨過天青雲破處，這般顏色作將來」的美譽，而在歌曲〈青花瓷〉中，天青色卻回過頭來等待煙雨，相當別出心裁。山川迷濛，意在悠遠，這位書生在水墨畫中似乎顯得格外渺小，格外癡情。

綜合以上例子，外內型歌曲的主歌通常敘述外在景象，就像拉開序幕一般，讓聽眾猜測接下來的劇情為何，副歌則進入主體內心，唱出深藏已久的話語。

24 方文山作詞，周杰倫作曲，收錄於周杰倫的專輯《我很忙》（2007）。

穿越時空：今昔型

愛情的場景通常不是一鏡到底，而是交織著現今與往昔 ── 有時彩色，有時黑白；近時模糊，遠卻清晰 ── 羅蘭·巴特曾經如此描述愛情的回憶：「幸福和／或痛苦地回憶起與情偶相聯的某件東西、姿勢或情景，這回憶帶有以下的特徵：未完成過去時態侵入戀人表述的語法範疇。」[25] 表達淡淡憂傷的音樂，似乎特別容易讓我們陷入回憶[26]，其中當然也包括愛情的回憶。

在今昔型歌曲中，主歌與副歌分別描述過去與現在，「未完成過去時態」經常與現況彼此呼應，而主歌與副歌的時間轉換又分為兩種情形：撫今追昔、以古鑑今。主歌描述當下，副歌拉至遙遠的回憶，這種歌曲可謂「撫今追昔」；先在主歌中緬懷過去，到副歌再審視當下情境，這種歌曲可說是「以古鑑今」。

張惠妹演唱的〈記得〉[27] 是一首撫今追昔的歌曲，主歌唱道：

25 Barthes, R.《戀人絮語：一本解構主義的文本》，頁234。

26 一項研究指出，人們在聆聽悲傷音樂時，最容易被引發的情緒為懷舊感，其次為平靜、溫柔、悲傷……等。
　　Taruffi, L., & Koelsch, S. (2014). The paradox of music-evoked sadness: An online survey. *PLoS ONE*, 9: e110490.

27 易家揚作詞，林俊傑作曲，收錄於張惠妹的專輯《真實》（2001）。

我們都忘了　這條路走了多久

心中是清楚的　有一天　有一天都會停的

讓時間說真話　雖然我也害怕

在天黑了以後　我們都不知道會不會有以後

藉由走在路上、天色漸暗，比喻目前兩人都卡在愛情的困境之中，而副歌則從現今跳到過去，唱道：

誰還記得　是誰先說　永遠的愛我

以前的一句話　是我們以後的傷口

過了太久　沒人記得　當初那些溫柔

我和你手牽手　說要一起　走到最後

雖是提問的口氣，但其實是在懷念往事，懷念愛情中最甜蜜的時刻。在愛情逐漸消逝之際，過去和現在的對比，更顯無奈與諷刺。

以古鑑今的歌曲，會先由主歌緬懷過去，進入副歌之後審視當下，例如周杰倫的歌曲〈蒲公英的約定〉[28]，主歌呈現兒時

28 方文山作詞，周杰倫作曲，收錄於周杰倫的專輯《我很忙》（2007）。

場景：

> 小學籬芭旁的蒲公英　是記憶裡有味道的風景
> 午睡操場傳來蟬的聲音　多少年後也還是很好聽
> 將願望折紙飛機寄成信　因為我們等不到那流星
> 認真投決定命運的硬幣　卻不知道到底能去哪裡

最後一句「能去哪裡」暗示轉折，順勢進入副歌，揭露了兩人現今的關係：

> 一起長大的約定　那樣清晰　打過勾的我相信
> 說好要一起旅行　是妳如今　唯一堅持的任性

到了最後一次副歌，兩相比較過去與現在，自然流露青梅竹馬、戀人未滿的一絲遺憾：「而我已經分不清，妳是友情，還是錯過的愛情。」

今昔型歌曲的副歌經常不限於單一時空，而是會比較不同時間的情景，甚至想像未來。陳奕迅演唱的〈十年〉[29]，主歌道出

29　林夕作詞，陳小霞作曲，收錄於陳奕迅的專輯《黑白灰》(2003)。

現今的離別心情之後，副歌比較了十年前與十年後的兩人關係，並且「緬懷未來」——情人變成朋友之後重逢，彼此只能禮貌問候，再也不能相互擁抱。

劉若英演唱的〈後來〉[30]，是一首結構特殊的今昔型歌曲，前奏之後出現副歌：「後來，我總算學會了如何去愛，可惜你早已遠去，消失在人海。」一開始就道出淡淡遺憾，態度坦然。主歌把我們帶到女孩十七歲時一個仲夏夜晚，梔子花依舊芬芳，星光燦爛，然而年少時的倔強，已註定往後的傷懷。導歌想著對方這些年來如何回憶這段往事，再次回到副歌，令人不勝唏噓。

綜上所述，今昔型的歌曲中，主歌可以從現今場景或往昔回憶出發，最關鍵的是，副歌中所呈現的今昔時空交織，邀請聽眾與主角一起產生深刻的領悟，這種手法類似於劇情片中主角發現真相之際，腦中交替出現過去和現今的畫面，整合分析，終於掌握事情的來龍去脈。

各類型的綜合運用

以上的分析顯示，情歌的歌詞可以依照主副歌的呼應關係，

30 施人誠作詞，玉城千春作曲，收錄於劉若英的專輯《我等你》（2000）。

分為問答型、決定型、點評型、外內型、今昔型，這種分類方式的創新之處，在於彰顯音樂曲式的原理，以及該曲式各個段落的特質。我們曾經針對華語抒情歌曲進行初步統計，結果發現，決定型、外內型、今昔型所占的比例最高，共計達到七成[31]，因此，抒情歌曲在主歌與副歌的歌詞內容上，確實具有對比與呼應的關係，呈現心境轉換的過程。

　　此處指出抒情歌曲的歌詞文本類型，目的並不是要嚴格區分這五種類型，而是希望藉此強調主歌與副歌的不同功能。其實這五種類型具有共通性，彼此重疊，例如問答型歌曲必須具備問句與答句，而決定型歌曲雖未提出疑問，只是在主歌呈現模糊心境或情況，但副歌所做出的決定也可以視為答案。再者，外內型歌曲著重心境與外在的呼應，有時候是藉由主歌陳述外在事物而提出問題，然後在副歌說出內心的決定。

　　由於上述這幾種類型具有共通性，因此一首抒情歌曲可以同時屬於兩種以上的類型，這種綜合運用的手法，可以讓「主歌→副歌」的進行具有豐富的動勢，讓副歌的出現產生多層意義與情感，以下舉例說明。

31　蔡振家、陳容姍、余思霈（2014），〈解析「主歌──副歌」形式：抒情歌曲的基模轉換與音樂酬賞〉，《應用心理研究》第 61 期，頁 239-286。

　　梁靜茹演唱的〈屬於〉[32]，融合了問答型與決定型兩種類型，在主歌拋出許多問號——值得堅持嗎？是真的嗎？我敢擁有嗎？——進入副歌，終於做出決定（同時給出答案）：忘記過去的傷心，我們的愛情需要兩人一起努力。

　　田馥甄演唱的〈寂寞寂寞就好〉[33]以療傷與宣洩為主題，在主副歌的安排上，兼具決定型及外內型的特質。此曲主歌先提起鏡中的自己，面容略顯消瘦，到了副歌則說出內心的痛苦，「就讓我一個人去，痛到受不了，想到快瘋掉」，最後決定「我總會把你戒掉」。副歌進入內心世界，不僅宣洩主角的情緒，並且決定「治療」這段令人痛苦的愛情。

　　陳奕迅演唱的〈愛情轉移〉[34]，歌詞內涵複雜，兼具問答型、外內型、決定型、點評型、今昔型的特質。主歌唱道「徘徊過多少櫥窗，住過多少旅館，才會覺得分離也並不冤枉」，以外在景物暗示著昔日戀情的場景；「感情是用來瀏覽，還是用來珍藏，好讓日子天天都過得難忘」，說出對感情的疑問——是要睜一隻眼閉一隻眼地走馬看花，還是珍藏心底、反覆思量——「流浪幾張雙人床，換過幾次信仰，才讓戒指義無反顧的

32　陳沒作詞，鴉片丹作曲，收錄於梁靜茹的專輯《幸福的抉擇EP》（2008）。
33　施人誠、楊子樸作詞、作曲，收錄於田馥甄的專輯《To Hebe》（2010）。
34　林夕作詞，瞿建華作曲，收錄於陳奕迅的專輯《認了吧》（2007）。

交換」，用外在的雙人床、信仰、戒指，來描述愛情與婚姻中的
徬徨心情。接下來，副歌嘗試回答主歌的問題，「把一個人的溫
暖，轉移到另一個的胸膛，讓上次犯的錯反省出夢想」，主角曾
在愛情犯過錯，期許自己不再耽溺於過去的錯誤，下定決心不再
背負愛情的十字架。「回憶是抓不到的月光，握緊就變黑暗，等
虛假的背影消失於晴朗」，主角穿梭於過去和現在，展現今昔型
副歌的特質。「陽光在身上流轉，等所有業障被原諒，愛情不停
站，想開往地老天荒，需要多勇敢」，主角以「地老天荒的境界
需要勇氣」的評語，代替直接的回答。尾聲唱道「你不要失望，
蕩氣迴腸是為了最美的平凡」，讓愛情轉移有了一個餘韻不絕的
答案。

　　本節的最後一個例子，是由陳綺貞作詞、作曲、演唱的〈旅
行的意義〉（2004）[35]，此曲以外內型為主體，隱含著今昔場景
的對照，還有對於旅行意義的點評。女主角在主歌中敘述跟男主
角一起旅行的經驗，景色持續變換，進入副歌，女主角話鋒一
轉，對男主角唱道「卻說不出你愛我的原因」、「說不出離開的
原因」、「說不出旅行的意義」。直到全曲的最後一句「你離開
我，就是旅行的意義」，主副歌的描述這才首尾貫串，讓聽眾豁

35 陳綺貞作詞、作曲，收錄於陳綺貞的專輯《華麗的冒險》（2005）。

然領悟。

〈旅行的意義〉主歌寫景，副歌寫心，鏡頭從過去的旅行場景拉到結局揭曉的現今，最後一句是輕描淡寫的點評，揭示歌名，也讓人回憶旅行的點點滴滴。

抒情歌曲與「自我」的對話

經過以上的舉例與說明，相信喜愛流行歌的朋友應該都會同意，抒情歌曲的主歌具有鋪墊功能，而副歌經常為全曲的抒情時刻揭露主體心境與歌曲主旨。從美學與心理學的角度來看，抒情的本質究竟是什麼？它牽涉到哪些心智活動呢？

從美學理論的角度來看，本書的第一章末曾經提到「抒情美典」，過去有許多學者以這個概念來分析中國傳統文學，認為抒情美典是精英文化的特質之一。雖然抒情歌曲並非精英文化，而具有明顯的通俗文化屬性，但是這些歌曲的歌詞也同樣具有抒情詩的特質，適合以抒情美典的概念來分析。

戲劇學者陳芳英曾經舉出抒情美典的幾個要素，包括：內化（internalization）、象意、自我、當下：

> 我們面對外界的種種，有所感知，經過內化的過程，以象意

的符號呈現出來，重點是，呈現之際，必須與當下和自我結合，也就是說在呈現那一刻，時間是定格凝止的，轉而成為在固定的空間迴盪回顧。[36]

　　跟西洋抒情歌曲相比，華語抒情歌曲的語言象意符號似乎更為豐富，更加注重情感載體在比喻、聯想上的功能，這樣的歌詞風格可能跟中國文學傳統有關。華語抒情歌曲的鋪敘方式，時時讓人聯想到中國文學裡面「賦比興」的「比興」。賦比興原本是指《詩經》裡面三種主要的表現手法，後來亦泛指詩歌或其他藝術的表現手法。賦是指直接敘述，至於比跟興，後人的說法比較分歧，其中朱熹的說法經常被引用。朱熹《詩集傳》云：「比者，以彼物比此物也。興者，先言他物以引起所詠之詞也。」意思是說，「A像B」這種比的手法，是以B的某些特質來比喻A，而興的手法則是在進入正題之前先敘述別的事物，由該事物引起聯想或情感，再帶出真正的主題。

　　從「比興」的觀點來分析抒情歌曲，會得到一些有趣的發現。例如〈暗示〉這首歌以星星、雲、風來比喻現在的感情，是

36 陳芳英（2009），〈遙望——從孔尚任《桃花扇》書寫策略的幾點思考談起〉，《戲曲論集：抒情與敘事的對話》。臺北：國立臺北藝術大學，頁184。

使用比的手法，此時抒情主體對於本身的心情狀態早有自覺，但不願直敘，而是巧用曲筆，呈現景物與自身情境的相似性。另一方面，〈會呼吸的痛〉先描寫東京鐵塔上看到的景色，再詠嘆內心的痛苦，這是興的手法，這個手法強調「觸景→生情」的層次，讓讀者有種身歷其境、情感自然湧現的感受。比跟興都以象意符號代替直接敘述，具有含蓄之美。

除了象意符號之外，各類型的抒情歌曲也能體現**抒情自我與抒情當下**。抒情自我的特點是以第一人稱視角來感受這個世界，並沉湎於內省，在心靈空間中傾聽自己的聲音。舉例來說，有些外內型歌曲在副歌遁入內心世界，暫時與世隔絕，肆無忌憚地宣洩情緒，彷彿整個宇宙只有自己吶喊的聲音。至於抒情當下，則是讓片刻的感悟成為生命中的停駐點，思緒自由飄盪，超越了現實時間的限制。例如今昔型歌曲經常讓當下跟過去的記憶融為一體，懷念已逝愛情，追尋永恆的片刻[37]。

中國抒情美典的觀念，來自於古典文學與藝術作品的分析，然而它就像一顆神祕的寶石，人們注定要在不同的時空與脈絡下，一再重估它的價值。在認知科學的嶄新光芒照耀下，抒情美

37 這類緬懷愛情的唱段，在古典戲曲中有著悠久的傳統，或許可以上溯至元雜劇《漢宮秋》、《梧桐雨》第四折的回憶唱段。

典似乎折射出一些前所未見的光彩,人們逐漸看到「抒情」的多樣面貌意義,為之驚嘆不已。

抒情歌曲不僅表達種種情感,主副歌形式也隱含著一些心理認知歷程,如:評價、決策、解釋經驗、領悟意義。許多問答型、決定型的抒情歌曲,都對於目前的情況進行評價,提出問題並給出答案,在副歌體現了自我的決策(decision-making)。此外,抒情歌曲以主歌鋪陳了自我的處境與感官經驗材料之後,也會在副歌中對這些經驗做出解釋,甚至衍生出抽象的體悟,讓聽眾更加瞭解生命經驗的意義,以及人生的本質。

以上針對抒情歌曲的歌詞所提出的五種類型,不但體現了抒情美典,而且環繞著近年神經美學(neuroaesthetics)[38]的一個核心概念:參照自我的心理活動(self-referential mentation),在這種心理活動裡面,個體清楚察覺了訊息內容與自我的密切關聯,從主體視角去理解這些訊息,甚至將外界訊息跟發生在自己身上的重要事件做比較,進行回憶與內省。這種心理活動經常發生在文學藝術作品的審美歷程之中,個體不僅用自己的價值觀與審美

[38] 神經美學探討審美歷程的神經機制,包括藝術作品內容的訊息處理,背景知識與社會脈絡的影響,創作意圖的解讀,還有審美時的身體運動感覺、評價、情緒、決策。欣賞者、創作者的評價與內省,以及對創作意圖的自覺,都涉及腦中的預設模式網路(default mode network),該網路跟高階的「心理自我」有關。

觀去欣賞作品，這個看似無生命的作品也會悄悄潛入內心，「讀懂」自己的心境[39]。

欣賞抒情歌曲時，經常會感受到抒情主體（主唱者）是自己的密友或知己，甚至是另一個自己；他彷彿唱出自己深藏於心底的種種回憶、掙扎、體悟，以及模糊的夢想。許多歌曲都體現了抒情自我的視角，在歌聲背後有個情感豐富、思想深刻的抒情主體，而歌迷也相當認同這個視角，選擇從抒情主體的視角去觀看世界，進而瞭解自己。

陶晶瑩演唱的〈女人心事〉[40]，是一首由描景、回憶與內省交織而成的今昔型與點評型歌曲，此曲描述經歷戀愛試煉，最後蛻變為成熟女子的心情。當她看著年輕人在情海裡浮浮沉沉時，彷彿看到當年的自己，勾起無限回憶。〈女人心事〉不同於一般觸景傷情、沉溺於過去的追憶型情歌，而是以溫暖的眼神，凝視那些在愛情裡受煎熬的女子。主歌中描述，東區咖啡座的幽暗沙發裡總有一些摩登女子，像是從前的自己，此時主體清楚察覺了這些訊息內容與自我的密切關聯，於是副歌唱道：「曾經我也痛過我也恨過怨過放棄過」，參照自己過去的經驗，給予懇切的建

39 Vessel, E. A., Starr, G. G., & Rubin, N. (2013). Art reaches within: aesthetic experience, the self and the default mode network. *Frontiers in Neuroscience*, 7: 258.

40 陶晶瑩作詞，陶晶瑩、黃韻玲作曲，收錄於陶晶瑩的專輯《走路去紐約》（2005）。

議與祝福——凝視他人，也是在凝視自己的過去；祝福他人，也是在為自己打氣。

人們在抒情歌曲中沉澱心靈，重新凝視自己，跟自己對話，可以說是一種**獨處的工夫**。在網路與手機主宰生活的情況下，人們忙著經營同溫層、忙著窺視他人，跟自己對話的機會卻越來越少。在社交活動之餘，其實人們也需要獨自靜下心來閱讀與思考，經過內心的交鋒、吸收、轉化之後，獲得寶貴智慧。在社交場合演唱流行歌曲，我們很容易感受到歌曲的社會意義，甚至隨之起舞，然而，有些抒情歌曲更適合剝除其社會脈絡，在獨處時慢慢欣賞，藉由歌曲所提到的觀點來重溫往事，產生新的體悟與價值觀。

綜合本章所述，問答型、決定型、點評型、外內型、今昔型的抒情歌曲，都環繞著自我的決策、評價與內省。此外，抒情歌曲還善於利用主歌與副歌來營造層次，呈現心境轉換、深入自我的過程，主副歌形式作為一個抒情媒介，其核心特質便在於此。

必須提醒讀者，上述的分類只是點出一些觀念與原則，初學者實際創作歌曲時，可以根據歌曲主題來選擇適合的類型，以避免內容貧乏、結構平板的抒情。對於經驗豐富的創作者而言，歌詞當然不必都寫得這麼「辯證」，填詞時也不必事先設想「這首歌屬於外內型還是今昔型」，靈感來時筆隨意轉，情感層次自然

會乘著音樂而開展。

　　雖然本章所舉的例子幾乎都是情歌，不過本章所提到的一些概念也適用於探索人生的抒情歌曲上面，更重要的是，本章最後所強調的抒情自我，隱然指向抒情歌曲「重整自我」的心靈療效，我們將在第六章回到這個議題。

第4章

主歌與副歌的音樂特質

　　在前兩章裡，我們分別介紹了主副歌形式的核心精神，以及該曲式的歌詞鋪排原則。在本章，我們將聚焦於音樂，探討主歌與副歌的音樂特質，並分析「主歌→副歌」的音樂轉折。相信讀者們看完此章之後，必能對抽象難解的音樂產生新的認識，以後再重新聆聽熟悉歌曲時，也會有種種恍然大悟的感受 ——「原來歌曲這裡使用的是這種節奏」、「聽歌時總會在這一句產生特殊情緒，原來是因為這個樂器」—— 掌握了音樂知識之後，聆聽歌曲時的樂趣將會大幅增加。

　　許多人對於欣賞音樂的心理機制常有一個誤解，認為喜不喜歡一段音樂純粹是個人直覺，享受音樂只是被動的訊息接收，聽眾沒有想太多，也不必想太多。其實近年的科學研究已經發現，處理音樂訊息就像處理語言訊息一樣，腦中必須掌握許多先備知識，才能瞭解個別辭彙的意義，進而瞭解整句、整段的意義，聽懂音樂之後才會有情緒感受。跟語言類似，音樂中也有語法規則，而且人類腦中處理音樂語法的區域，跟處理語言語法的區域有相當大的重疊[1]。

　　人們欣賞音樂的能力，一方面跟天賦有關，另一方面也取決於音樂學習的方向與深度。學習欣賞音樂的過程就像在學習母

1　蔡振家（2013）《音樂認知心理學》，臺北：臺大出版中心，頁93-105。

語，只要透過耳濡目染，人們就能毫不費力地具備母語能力，不像在學外語時要刻意地去背單字、分析語法。人們欣賞音樂的能力也是在潛移默化中培養出來的，因此才會覺得欣賞音樂十分輕鬆自然。

為了介紹音樂訊息的本質、音樂意義的產生，以下，我們將用「不太自然」的方式來說明欣賞音樂的原理，重新發現音樂的語法奧祕，釐清聆聽者腦中早已高度自動化的音樂訊息處理方式。

音樂的畫布：拍節與音階的重要性

理解音樂的鑰匙究竟是什麼？是創作者或演唱者的生平及感情世界，還是音樂術語及樂譜符號？我認為，理解音樂的鑰匙乃是「基模」，也就是能幫助我們處理與理解周遭訊息的既有知識或規則。看似抽象難解的音樂，只要放在適當的基模裡面，意義就會浮現而出。

音樂的基模有很多種，我們在第二章已經談過曲式基模的重要性，而除了主副歌形式這類的曲式基模之外，音樂中還有兩種更基本的基模：拍節基模（metrical schema）、音階基模（tonal schema），這兩種基模可以說構成了「音樂的畫布」。讀者可能覺得有點奇怪，畫布有什麼好談的呢？其實，這塊畫布是音樂異

於語言的一大關鍵。

　　繪畫在空間中展開，音樂在時間中展開，而音樂畫布上的橫軸就是時間。音樂的時間通常有個明顯的基本單位：拍子。大部分的音樂都有拍子，我們可以想像音樂畫布上有許多等距的垂直線，這些時間刻度標記著拍點，而樂曲中的聲響傾向在拍點上出現。

　　除了有拍子作為時間單位之外，音樂中的時間還有更進一步的組織型態，稱為拍節（meter）。數個相鄰的拍子傾向結合為一組，形成一個小節，例如大部分的歌曲是一小節兩拍或一小節四拍，音樂中這種**規律的時間組織特性**，就稱為拍節，其中小節的第一拍是最重要的拍子。我們可以把一個小節想像為左右腳輪流邁步的一組動作，例如一小節兩拍的話，就是左腳踏在第一拍，右腳踏在第二拍，一小節四拍的話，就是左腳踏在第一拍，右腳踏在第三拍，腳踏的拍點為重拍。在音樂畫布上面，切割時間的垂直線有粗有細，標出各個拍子的重要性。

　　掌握拍節的關鍵有兩個，第一是要掌握較長的時間規律，特別是一小節的長度，第二是要掌握一小節裡面各個拍子的階層關係。例如一小節四拍的抒情歌曲，一句歌詞可能是兩小節，形成呼應的上句與下句總共四小節，而一個小節雖然基本上是切成四拍，但當節奏較為複雜時，可以將這拍子再對分，以便精準掌握

節奏（圖4-1）。要注意的是，細分拍子之後仍然不應忘記整個小
節、整個句子的感覺，以免見樹不見林，導致音樂流於機械化[2]。

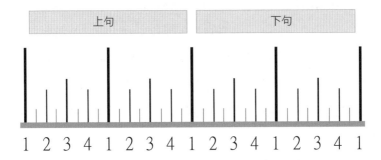

圖4-1 人類音樂對於時間的組織方式，以二等分為基本原則。音樂中有樂句，
類似於語言的句子，有時兩個類似的樂句會接連出現，形成上句與下句的呼應
關係。樂句的長度以兩小節或四小節最為常見，此圖呈現兩小節樂句的例子。
抒情歌曲的每個小節通常可以再二等分，形成一小節兩個大拍的時間組織。這
個大拍可以再二等分，形成一小節四拍的拍節，也就是大家所熟悉的4/4拍。
為了精確掌握節奏，一小節裡面的四拍可以再二等分，形成八個小拍。

接下來，讓我們看看音樂畫布上的縱軸。如果拿一張空白的
五線譜作為參考，我們很容易猜到，音樂畫布上的縱軸表示音
高，重點是，這個縱軸已經被畫上刻度，這是因為在一首樂曲
裡面，音高並非均勻分布，而是集中分布在一套音階（musical

2　從認知科學的角度來看，掌握個別的小拍子是比較低階的能力，而將小拍子整合為較大
　　的時間單元（大拍子或小節）則需要高階的整合能力。過去的人工智慧可以掌握音樂中
　　的小拍子，但還不太能掌握拍節基模。

scale）裡面的幾個音上頭。

　　一套音階由幾個**具有特定關係的音高**所形成，在一段音樂裡面，經常會出現音階裡面的音高，較少呈現該音階以外的音高。此外，音階裡面有個最重要的音，稱為主音（tonic），描述一套音階的時候，通常會把主音置於首位。每當音樂告一段落時，通常會回到主音。跌宕起伏的旋律終於落在主音，就好像棒球的跑壘者回到本壘、詩歌的句尾回到韻腳，讓人有種安定感與滿足感。

　　一套音階裡面的音高數量，通常介於三個到七個之間。舉例來說，臺灣的客家山歌與某些風格古樸的原住民歌曲都只有三、四個音；中國傳統的五聲音階跟日本傳統的陰音階，基本上都只使用五個音，但使用的音並不相同；藍調音階跟中國羽調式的五聲音階有點相似，但藍調音階多出了一個音，是六聲音階；華語流行歌曲常使用的大調（major mode）音階與小調（minor mode）音階，都有七個音。上述這些音階的定義，參見圖4-2。

　　一套音階是由幾個具有特定關係的音高所形成，兩個音高的差距稱為音程（interval），在所有的音程當中，以八度音程最為基本。我們很容易想像，兩個音的音高差距越小，聽起來越相似，但是音樂中有個奇妙的現象：兩個音若是剛剛好相差八度（octave），聽起來特別相似，這兩個音的頻率比為1:2，這個

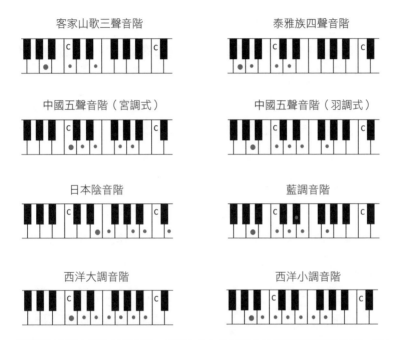

客家山歌三聲音階　　　　　　泰雅族四聲音階

中國五聲音階（宮調式）　　　中國五聲音階（羽調式）

日本陰音階　　　　　　　　　藍調音階

西洋大調音階　　　　　　　　西洋小調音階

圖 4-2 人類音樂的各種音階，鍵盤上的灰色圓點為該音階所選用的音高，最左側的灰色大圓點為主音。這裡只是藉由鋼琴鍵盤大致呈現各個音階，實際上各民族的音律細節仍跟鋼琴略有差異。日本陰音階分為上行與下行，此處只呈現上行的陰音階。西洋古典音樂的小調音階包括自然小音階、和聲小音階、旋律小音階，此處僅呈現自然小音階。

現象稱為「八度等價」，例如圖 4-2 每個鍵盤都有兩個 C 音，這兩個音就有八度等價的關係。由於音樂的音高有八度等價關係，所以一套音階的所有音高都在一個八度以內，比它更高或更低的音，可以用音階內跟它形成八度等價的音來代表。除了八度音程

之外，次重要的音程是完全五度，主音上方完全五度的音稱為屬音（dominant），在音階裡面的重要性僅次於主音，主音與屬音的頻率比大約為2:3。

一個八度可以等分為12個半音，Mi/Fa跟Si/Do就是半音音程，大調音階中，其他的兩個相鄰音都相隔兩個半音，也就是全音音程。在一首華語抒情歌曲裡面，歌聲旋律通常不會超過十二度，而在情緒平靜的主歌裡面，旋律可能經常在主音的上下四度範圍之內徘徊。關於各個音程的定義，請參見附錄。

講到這裡，我們已經介紹完音樂畫布的橫軸與縱軸，這塊畫布的特點是具有刻度，而這些刻度構成了我們據以認知音樂的拍節基模與音階基模。為了加深讀者的印象，此處以〈青花瓷〉主歌的前兩句為例，呈現音樂畫布上的旋律，如圖4-3所示。這塊音樂畫布的橫軸顯示，每一句有兩個小節，每小節有四拍，每個拍點以直線標示，其中粗線標示著主要的拍點（小節的第一拍與第三拍）。這塊音樂畫布的縱軸顯示了C大調音階（鋼琴白鍵），最重要的主音經常出現在小節的第一拍，而下句（第二句）的旋律結束在主音，有種「暫時告一段落」之感。

圖4-3顯示出音樂的兩項形式特質：使用拍節、使用音階，當我們聽到一段音樂時，認知系統會在旋律中找到經常規律出現的音，將它當作主音，然後以規律的長音定出小節的第一拍，這

圖4-3 音樂畫布上的〈青花瓷〉主歌的前兩句,以C大調呈現。讀者可以很快找到旋律中經常規律出現的音,它就是主音(白色箭頭所指的音),接下來,再以規律的長音定出小節的第一拍與第三拍(黑色箭頭所指的時間點),這樣就可以定下音階基模與拍節基模,也就是畫布上的刻度。

樣的訊息處理通常在潛意識中進行,聆聽者還不知道怎麼回事,自己就已經掌握了這段音樂的拍節基模與音階基模。這兩個基模是處理音樂訊息的基礎,或者說是參考座標系,聽眾有了這個座標系之後,便可以稍稍預測音樂的進行,不至於在抽象的聲響中迷失方向。聆聽音樂時,讓身體微微律動以跟上拍節基模,並且在內心哼唱主旋律的音名以確定音階基模,都是很好的習慣[3]。

　　為了凸顯音樂畫布的特質,我們不妨將音樂拿來跟口語交談做個比較。日常生活中的口語交談既沒有拍子,每個字的音高也

3　對於聽眾而言,在內心哼唱主旋律的音名,最好是使用首調音名系統(movable-do system),而非固定音名系統(fixed-do system)。在首調音名系統中,音名蘊含著各個音高之間的音程關係,因此也暗示著各個音高在音階裡的地位,所以使用首調音名有助於培養相對音感(relative pitch),這種音感跟音樂能力十分相關。
　蔡振家,《音樂認知心理學》,頁45-72。

不在特定的幾個音上面，這是口語跟歌唱的重要差別。口語的畫布是空白的，上頭沒有刻度，反之，人類的音樂多半在有刻度的畫布上開展；每一首樂曲都有穩定的拍子或使用音階，最常見的是兩者兼備[4]。

　　為什麼人類音樂的畫布必須要有刻度？這個問題相當深奧，本書無法解答[5]。此處只想提醒讀者，日後若是在電腦作曲（編曲）軟體上看到類似的方格紙，您可以把它當成音樂的畫布，在上頭盡情揮灑。必須注意的是，畫布雖有刻度，但它們只是用來輔助認知的基模，方格紙本身並不是藝術作品。在實際演唱（演奏）時，我們並不需要被拍子與音階綁死，音符不必全都落在格點上。歌手情緒來時，吐字略有遲疑，或是學學李宗盛的特有唱法，音高游移在唱與唸之間，這些都是值得揣摩的進階技巧。

旋律：音程、字音、節奏、輪廓

　　瞭解音樂畫布的特性之後，我們可以開始創作歌曲了嗎？恐

4　少數的人類音樂沒有拍子或沒有音階，例如有些自由吟唱的民謠就沒有拍子，而爵士樂裡面鼓手獨奏的段落則沒有音階。

5　這個問題涉及人類這個物種在地球生物中的獨特性。有些鯨跟鳥的歌曲相當複雜，但牠們的歌曲既無拍子，也無音階。
　　蔡振家，《音樂認知心理學》，頁36-37、272-273。

怕還不行，因為歌曲創作並非只是單純的音樂創作，歌曲中還有另一個重要元素：歌詞。歌詞的語言特質，無形中牽動著音樂的走向，決定了旋律創作的原則。為了掌握華語歌曲的旋律創作原則，讓我們先來認識華語的聲響特質。

西洋歌曲的創作技法，對華語抒情歌曲產生了各方面的影響，但是，這兩種歌曲的語言特質有些根本上的差異，創作者必須格外留意。文學評論家葉嘉瑩在論及中國詩歌吟誦的古老傳統時指出：

> 中國文字獨體單音 —— 每一個字都是單一的形體、單一的聲音。我們說「花」，這是一個方塊字，讀音也只有一個音節。一個音節形成不了高低頓挫，這與英語的字大不相同，你看那英語的"flowers"，讀起來抑揚頓挫，多麼有姿態。由於有這樣的特點，中國的文字必須組織配合起來，才能夠形成聲調的變化和頓挫的節奏。[6]

華語歌曲不能完全移植西洋歌曲的創作手法，其中一個關鍵就是：每個華語字都只有一個音節，而西方語言則有非常多雙音

6　葉嘉瑩（2004），《風景舊曾諳：葉嘉瑩說詩談詞》。香港：香港城市大學，頁79。

節或三音節的詞彙。本節將循此觀點，分析華語歌詞所形成的音程與節奏，凸顯華語歌曲跟西洋歌曲的差異。

英語歌曲跟華語歌曲都注重旋律，但是華語歌曲中特別講究**音樂旋律音程與歌詞字音的協調**，倘若這兩者產生嚴重牴觸，有可能會讓人聽錯歌詞。漢語是聲調語言（tone language），例如國語有四個聲調，而閩南語有七個聲調。漢語詞彙通常是兩個字，形成雙字詞（bi-character word），這兩個字的字音可以構成旋律音程，創作歌曲時應該要留意字音所構成的旋律音程，填詞時最好能讓字音跟音樂旋律一致，避免「倒字」（字音跟音樂旋律相互牴觸）。

要讓字音跟音樂旋律彼此吻合，關鍵在於讓語音旋律音程跟音樂旋律音程達到一致。單獨的音高通常不具意義，而當兩個音高接連出現時，便會構成一個旋律音程，它是產生華語雙字詞的起點，也是產生音樂意義的起點，甚至成為構築歌曲旋律的基石。舉例來說，很多國語流行歌的副歌開頭都有上行大跳的音程，藉此傳達積極向上的情緒，為這種旋律填詞時，應該為上行大跳的音程配上適合的歌詞字音。

由於國語的第一聲（陰平聲）最高，而第三聲（上聲）最低，因此，當副歌開頭旋律有上行大跳時，便適合搭配「第三聲

→第一聲」的歌詞。像〈解脫〉[7]副歌開頭的五度上行大跳配上「解脫」二字，〈感恩的心〉[8]副歌開頭的六度上行大跳配上「感恩」二字，〈為你寫詩〉副歌開頭的六度上行大跳配上「寫詩」二字，都是很好的例子，音樂旋律符合歌詞字音，渾然天成。類似手法也出現在〈你的背包〉[9]，旋律從「你的」上跳至「背包」的高音，真假音轉換相當動人。

上行大跳時除了適合填入「第三聲→第一聲」的歌詞之外，也適合填入「第三聲→第四聲」的歌詞，因為第四聲（去聲）的字頭是高音，之後才下滑。舉例來說，〈剪愛〉副歌的前兩個字「把愛」就是六度上行大跳，當這兩個字最後一次出現時，「愛」的唱腔添加了裝飾下行，跟字音更為契合。

在一些華語流行歌曲裡面，成功的記憶點（hook，英文「鉤子」之意）直接來自於歌詞的字音，例如羅大佑創作〈亞細亞的孤兒〉（1983）時，便是先由歌名這六個字的字音想到旋律，這個旋律後來也成了傳世經典。符合字音的歌曲記憶點，特別容易深植於聽眾腦中，因為它不是刻意做出來的，所以似乎格外具有

7　姚若龍作詞，許華強作曲，收錄於張惠妹的專輯《姊妹》（1996）。
8　陳樂融作詞，陳志遠作曲，日劇《阿信》在臺首播的片尾曲，收錄於歐陽菲菲的專輯《烈火》（1994）。
9　林夕作詞，蔡政勳作曲，收錄於陳奕迅的專輯《Special Thanks To》（2002）。

說服力，讓人琅琅上口。

跟國語（普通話）相比，閩南語的聲調更多，總共有七個聲調，因此創作旋律時更需要考慮歌詞的字音。江蕙演唱的〈家後〉（2001），由鄭進一寫詞並寫曲，歌曲旋律隨著字音自然流洩，堪稱經典。跟閩南語相比，標準粵語的聲調更為複雜，總共有九個聲調，這或許是粵語流行歌曲十分講究字音和音樂旋律契合的原因。關於粵語流行歌曲的創作，香港音樂人劉卓輝認為，「字音應該符合音樂旋律」這個技術要求，讓填詞工作難度變高[10]。然而香港樂評人黃志華對此有不太一樣的看法，他認為粵語歌中個別字音的正確性並沒有那麼重要，因為聽眾自然會依照歌曲主題去揣摩詞意[11]。

現今華人世界裡面的流行歌，無論使用哪種語言，倒字問題可說俯拾皆是，流風所及，有些歌曲創作者甚至把倒字當成一種「潮」的表現。這個現象一方面讓人擔憂「聽眾是否越來越依賴字幕」，另一方面，也透露出華語歌曲旋律創作的一個長久問題：即使某一首歌的字音全都符合音樂旋律，也無法保證這是一首成功的歌曲，而且當音樂旋律太遷就字音時，可能會太像講

10 陳嘉玲、陳倩君，〈序論：文化不過平常事〉，《情感的實踐：香港流行歌詞研究》，頁12。

11 黃志華（2003），《香港詞人詞話》。香港：三聯書局，頁100-102。

話，音樂魅力不足。因此，一個折衷辦法可能是：在關鍵詞或關鍵句盡量做到字音和音樂旋律大致契合，而歌曲的其餘部分則從寬處理。在這樣的原則之下，或許較容易兼顧字音的正確性與音樂旋律之美。

以旋律音程為基礎，便能設計出華麗的**旋律輪廓**，它是音高起伏所形成的輪廓曲線。在抒情歌曲裡面，副歌的旋律輪廓特別講究，作曲者經常要反覆修潤，以讓它成為歌曲的記憶點。由於大跳音程容易挑動聽眾敏感的神經，因此副歌中的上行大跳若運用得宜，可以成為全曲的記憶點。楊宗緯演唱的〈洋蔥〉，副歌音域廣達十一度，開頭有許多上行音程，第一句「如果你」出現了八度上行大跳，「一層一層一層」繼續推往最高音，「剝開我的心」下行折回，這樣的拱型旋律輪廓可以製造自然的情緒起伏。

在設計歌曲主旋律時，經常會用到模進（sequence）的技巧。所謂的模進，就是以不同的音高為起點，重複一個樂句或更短的旋律，在重複時移高或移低原本的旋律。在〈後來的我們〉[12]這首歌裡面，副歌第一句下移二度就成為下一句的旋律；

12　阿信作詞，怪獸作曲，收錄於五月天的專輯《自傳》（2016）。

在〈那些年〉[13]這首歌裡面，副歌第一句上移二度再稍加變化，就成為下一句的旋律。模進可以造成音樂的「運動慣性」，順勢往前開展。

一般而言，抒情歌曲的主歌會以平穩的語氣來鋪墊情緒，音域較窄，而進入副歌之後音域變寬，旋律輪廓變化更大，情緒隨之升溫。舉例來說，〈十年〉的主歌近似呢喃，音域狹窄，到了導歌，大跳音程變多，為副歌的情緒稍做準備。進入副歌後音域更擴展至十一度，表現力豐富。

除了旋律音程之外，音樂中還有另一個非常基本的要素，那就是節奏。所謂的節奏，是指聲音事件（音符）出現時間點的間隔關係，大致上可以看成各個音長（duration）的比例關係。在音樂中，節奏會嵌入於特定的拍節結構裡面，就像是在方格紙上畫出的圖案，而這些圖案大致符合刻度的規範。具體而言，我們的認知系統通常會預測，一小節裡面的重要拍點上比較可能出現音符，特別是長音，反之，不重要的拍點上比較不會出現音符。

上述這種拍節結構對於節奏的規範，雖然是音樂的基本原理，但聽眾的預測若永遠都準確無誤，那就太沒意思了。因

13 胡夏演唱，九把刀作詞，木村充利作曲，電影《那些年，我們一起追的女孩》（2011）主題曲。

此，作曲家有時候會違反音樂規律，讓聽眾的預測落空，藉以製造美妙的效果，其中最常使用手法就是切分節奏（syncopated rhythm）。

切分節奏在華語抒情歌曲中位居重要地位，這種節奏會帶來不穩定的感覺，渴望回到穩定的節奏。切分節奏大致可以分為兩類，第一個類型是「移位」，也就是將應該出現於小節重要拍點上的音符移動位置，讓重要拍點上缺乏音符，而在不重要拍點上出現音符。由於我們通常期待重要拍點上會出現音符，因此當這種期待落空時，就會帶來一種不穩定的感覺。第二類切分節奏是讓拍子的「組合方式」產生變化，例如某段音樂原本是四拍為一組，但在某一段特別處理為三拍為一組，這就改變了拍子的組合方式，這種切分節奏同樣會讓聽者產生不穩定、出乎意料的感覺。本章會分別針對這兩類切分節奏舉例說明。

旋律音程搭配適當的節奏，就可以產生特定的音樂意義，這種意義難以言傳，但卻能深植人心。例如孫燕姿演唱的〈遇見〉[14]，主歌開頭先是三度下行與四度下行，然後級進下行到主音。經過分析不難發現，這個旋律的骨幹音，其實只是「3→2→1」的級進下行（圖4-5），但在這個骨幹音上添加的下行音程與切

14　易家揚作詞，林一峰作曲，收錄於孫燕姿的專輯《The Moment》（2003）。

分節奏，卻能產生鮮明的情緒與美感。

<u>**圖 4-5**</u> 〈遇見〉主歌開頭旋律的分析。這個旋律的骨幹音為「3→2→1」，將骨幹音移位再添加裝飾音，便產生了鮮明的情緒與美感。

　　〈遇見〉主歌旋律的開頭，所使用的是第一種切分節奏：移位，由於小節的第一、三拍總是缺乏音符，因此可以帶來一種欲言又止的感覺，進入副歌之後，則轉為暢所欲言的口吻。蕭敬騰演唱的〈原諒我〉[15]，也是在主歌以空出頭拍造成切分節奏，在副歌才變成穩定的節奏。相反的，梁靜茹演唱的〈崇拜〉[16]則先在主歌以平穩的口吻做鋪敘，到副歌才改為兩個音一組的切分節奏，感嘆不已。主歌與副歌之間的節奏反差，是凸顯副歌的常用手法。

　　本節開頭提到，以聲調語言創作歌曲時，應該要留意字音跟

15 阿沁、陳天佑、吳易緯作詞，阿沁作曲，收錄於《蕭敬騰同名專輯》（2008）。

16 陳沒作詞，彭學斌作曲，收錄於梁靜茹的專輯《崇拜》（2007）。

音樂旋律的協調性，雖然華語歌曲在旋律寫作上有此限制或顧慮，但歌詞節奏卻比英語更自由，適合做出種種變化。歌詞節奏即為歌曲中連續幾個字所形成的節奏，也稱為「字位」。中文的每個字都是單音節，這樣的「獨體單音」型態，為歌詞節奏的多樣發展提供了有利條件，相反的，英語詞彙中各個音節的長短輕重已經大致規範了這些音節在小節中的位置，一般而言，英文歌曲的旋律節奏必須尊重歌詞節奏[17]。

　　華語抒情歌曲的歌詞節奏相當精采，多年來也形成一些慣用手法。華語抒情歌曲的拍節結構多半為4/4拍，也就是以四分音符為一拍，一小節四拍。若把一拍再切成兩個小拍，將一小節等分為八個小拍，那麼華語抒情歌曲似乎喜歡使用「3+3+2」的節奏（圖4-6），這種節奏來自拉丁音樂，體現了切分節奏的第二個類型：拍組變化，也就是交替使用三小拍一組與兩小拍一組的節奏。舉例而言，飛兒樂團的歌曲〈Lydia〉[18]，副歌幾乎全部都是「3+3+2」的節奏，跟主歌的平穩節奏形成對比。「3+3+2」的

17 將歌詞中的重音節放在小節的正拍，是古典英文歌曲的常態，而近年的英文流行歌曲則會讓重音節在正拍之前稍稍提早出現，這樣的手法可能是受到古巴頌樂（son）的影響。Goodall, H. 著，賴晉楷譯（2014/2015）《音樂大歷史：從巴比倫到披頭四》（*The Story of Music: From Babylon to the Beatles: How Music Has Shaped Civilization*），臺北：聯經，頁274-276。

18 收錄於《F.I.R. 飛兒樂團同名專輯(F.I.R. - Fairyland In Reality)》（2004）。

節奏也可以用在主歌，跟副歌形成對比，例如徐佳瑩的〈失落沙洲〉[19]主歌開頭。此外，陳奕迅演唱的〈愛情轉移〉將「3+3+2」的節奏跟其他節奏搭配運用，突出了關鍵句「讓上次犯的錯反省出夢想」、「等虛假的背影消失於晴朗」，別具深意。

　　將一小節等分為八個小拍，可以讓一小節裡面出現「3+3+2」的節奏，而若要製造更強烈的效果，還可以將一小節等分為十六個小拍，讓一小節裡面出現「3+3+3+3+4」的節奏（圖4-6）。五月天〈盛夏光年〉[20]的C段，便用到「3+3+3+3+4」的節奏，以拍組變化造成節奏張力。

　　關於華語抒情歌曲的歌詞節奏，三連音與附點節奏的運用也值得留意。〈聽海〉用三連音來點綴全曲，其中「說你在離開我的時候」是連續三組三連音，效果相當突出。蔡健雅的〈陌生人〉[21]中有個特別著名的句子，那就是「當我了解你只活在記憶裡頭」，此處連用四個附點節奏，為反覆振盪的旋律增添不少生動姿態。

19　徐佳瑩作詞、作曲，收錄於徐佳瑩的專輯《LaLa首張創作專輯》（2009）。
20　阿信作詞、作曲，電影《盛夏光年》（2006）主題曲。
21　姚謙作詞，蔡健雅作曲，收錄於蔡健雅的專輯《陌生人》（2003）。

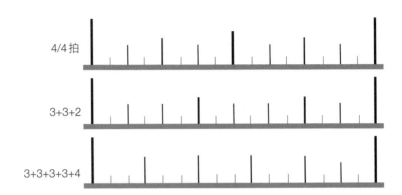

4/4拍

3+3+2

3+3+3+3+4

圖4-6 以拍組變化製造節奏張力的手法。

　　從歌曲結構段落的觀點來看，歌詞節奏的重要性亦歷歷可見。有些華語抒情歌曲會以歌詞節奏的疏密變化來凸顯主歌與副歌的對比，例如張惠妹演唱的〈夢見鐵達尼〉[22]，主歌與導歌的句子都比較短，一字一字緩緩道來，進入副歌之後，劈頭就是一個長句，歌聲急促，滿腔愛意在此傾瀉而出。

　　歌詞節奏也跟句法有關。在日常語言中，每句話結束時會稍作停頓，然後再講下一句，這是正常的句法，但歌曲中可以做些特殊處理，藉由不正規的句法製造另類效果。張惠妹演唱的〈掉

22　鄔裕康作詞，陳志遠作曲，收錄於張惠妹的專輯《牽手》（1998）。

了〉[23]，主歌不僅有切分節奏，而且前兩句的末字都跟下一句連在一起，歌詞節奏與歌詞句法相互拉扯，造成特殊的張力。到了副歌「黑色笑靨掉了，雪白眼淚掉了」，不僅歌詞節奏變為規律平均的八分音符，句法也回歸正常，聽眾終於可以「放下心中一塊大石」，這種如釋重負的感覺，正是〈掉了〉這首歌的核心意境。

　　一段美妙旋律的誕生，往往來自於創作者的天賦與靈感，無法強求。對於用功的聽眾而言，分析歌曲旋律可以讓人體會箇中妙味，而對於演唱者或演奏者而言，分析歌曲旋律不僅有助於瞭解各段落的意境，也有助於掌握節奏與表情細節。

五大編曲元素與編曲藍圖

　　流行歌曲製作包含幾個不同的階段，在創作主旋律與填詞之後，接下來便進入編曲階段。在唱片公司的歌曲製作團隊裡面，通常以編曲者最瞭解這首歌的音樂，因此，要培養自己的音樂敏感度，也可以多多練習編曲。有了一些編曲經驗之後，聽歌時就會去思考「為何這首歌選擇使用輕盈的烏克麗麗」、「這裡的貝

23　吳青峰作詞、作曲，收錄於張惠妹的專輯《阿密特》（2009）。

斯為何特別能引起情緒」、「這個鼓點製造出什麼氣氛」，增添許多欣賞樂趣。

編曲到底有何重要性呢？當一首歌的主旋律與歌詞被創作出來時，它就像是一張素淨的臉，這張臉雖然已經具有吸引人的特質，但經過造型師的妝點之後，形象可以變得更鮮明，成為萬人迷。缺乏編曲的歌，聽起來略嫌單薄，段落間的層次感也明顯不足；透過編曲者運用各種樂器編織而成的作品，不僅聲響更為豐富，也能讓歌詞意境更完整。

流行音樂的編曲是一門專業技術，抒情歌曲、搖滾金屬、節奏藍調、嘻哈電音、新世紀音樂的編曲技法都不太一樣，學習者必須透過多年的經驗累積，才能掌握數種風格的編曲技法。從聆聽者的角度而言，若在欣賞歌曲時輔以一些編曲概念，不僅能夠深入音樂的情感與意境，也可以理解歌曲中各個樂器的功能。為了讓學習者建立基本的編曲概念，過去已經有人化繁為簡，歸納出「五大編曲元素」，這個概念相當具有啟發性，接下來，就讓我們來瞭解這些元素的內涵與功能。

由資深音樂人歐辛斯基（Bobby Owsinski）所提出的五大編曲元素，包括：主律動（foundation）、背景節奏（rhythm）、旋

律線（lead）、填音（fill）、襯底音（pad）[24]，表4-1列出了各個元素經常使用的樂器，包括有音階的樂器及無音階的樂器。

	有音階的樂器	無音階的樂器
主律動	貝斯、鋼琴	鼓組
背景節奏	吉他、鋼琴	中高頻的打擊樂器
旋律線	歌聲、吉他、鋼琴、擦弦樂器、管樂器	-
填音	擦弦樂器、吉他、鋼琴	鼓組
襯底音	擦弦樂器、管樂器、電吉他	-

表4-1 流行音樂的五大編曲元素，以及常用的樂器（包含人聲）。合成器的音色可以放入以上所有的格子，因此在表中予以省略。

主律動有如時間軸上的大刻度，以低頻聲響強調小節的第一拍，鞏固拍節結構。主律動相當注重低頻，使用的樂器主要為貝斯及大鼓，規律、單調的鋼琴和弦也可以形成主律動。在〈我們將讓你搖滾起來〉（*We Will Rock You*，皇后合唱團〔Queen〕，1977）這首歌曲裡面，踩腳聲取代了大鼓，這類例子讓我們得以從人類的步態及其感覺回饋（sensory feedback）去追尋主律動的初始型態。主律動的低頻聲響，可能是在模仿規律行走或跑步時

24 http://bobbyowsinski.blogspot.tw/2011/02/5-elements-of-great-arrangement.html。

腳掌落地的感覺;音樂中的主律動,跟行走或跑步的腳底震動感覺有些類似,這種聲響會讓聽眾跟著踏步或點頭。

背景節奏可以視為主律動的延伸,它在主律動的骨架上增添血肉,賦予種種流動特性與情緒色彩。背景節奏跟主律動都屬於背景律動,如果說主律動是規律的腳步聲,那麼背景節奏就是生動的舞姿與神態;若將音樂當成一個人,那麼背景節奏便能透露出他的個性與心情,進一步感染旁人。背景節奏會跟隨主律動一再重複,但它比主律動更為細碎,切分節奏也更多。演奏背景節奏的樂器偏向中高頻,包括有音階的吉他、鋼琴,以及無音階的樂器,如:沙鈴。

旋律線具有歌唱般的線條,它可以持續抓住聽眾的注意力,甚至讓人跟著哼唱。若將音樂當成一個人,那麼主旋律就好比一個人的臉孔或談吐,是審美的焦點。不管是歌聲或旋律性樂器,都可以擔任旋律線的角色。主旋律可以搭配和聲或另一個節奏迥異的旋律線(副旋律),與主旋律並行。

填音通常插入於主旋律的句子之間,在句尾的長音或休止時略加點綴,好似主角談話時旁邊的附和聲。填音也可以插入於樂段之間,例如放在「主歌→副歌」的銜接處,以鮮明的聲響吸引注意力,預告新段落的出現。演奏填音的樂器包括有音階的樂器,也包括鼓組等無音階的樂器。

襯底音通常是具有和聲功能的長音，它像戲劇場景中所鋪出的背景布幔，以連綿的長音為主角（主唱）營造氣氛，它有時候也像是持續的心情或懸念，宛如內心世界的背景顏色。在歐洲古典音樂裡面，管風琴、弦樂、法國號經常用來演奏襯底音，現在編曲者則有許多合成音色可供選擇。

流行音樂的編曲雖有以上這五大元素，但在實際使用時很少同時用到所有元素，以免音樂太過雜亂。舉例而言，在主旋律之外僅使用襯底音，可以帶來輕靈縹緲的氛圍，王菲的〈天空〉[25]第一段便有此氣韻。在主旋律之外僅使用背景節奏，也能造成不錯的效果，例如戴佩妮演唱的〈愛瘋了〉[26]，鋼琴的背景節奏宛如魂牽夢繫、揮之不去的思念，主律動的缺席，似乎強調了焦躁迷亂時的身體漂浮感。反之，若要讓音樂變得穩固踏實，貝斯的支撐不可或缺，這個低音聲部具有多重功能，它同時負責主律動與和聲根音，不僅鋪出音樂的基底，有時還能帶動情緒。

音樂創作就像烹飪料理，廚師要充分瞭解各種食材在色香味上的特性，才能煮出佳餚，同樣的，編曲者也要掌握以上這五大要素的功能，以便靈活運用。主律動與背景節奏決定歌曲中的時

25 黃桂蘭作詞，楊明煌作曲，收錄於王菲的專輯《天空》（1994）。
26 戴佩妮作詞、作曲、編曲，收錄於戴佩妮的專輯《愛瘋了》（2005）。

間質感與身體動感，不同的曲風都有一些現成的循環播放模組（loop）可以選用，而旋律線則是歌曲的主要面貌，必須量身訂做，最後，填音及襯底音則為點及面的配置，以點綴、渲染等技法，豐富歌曲的聲響。

在華語抒情歌曲裡面經常可以看到，主歌、副歌、間奏等不同的段落，分別用到編曲元素的不同組合，層次分明。編曲者應該賦予各段落不同的能量階層（energy level），然後體現於編曲元素的組合方式。為了說明曲式段落、編曲元素、歌曲情緒表達這三者的關係，以下，讓我們使用編曲藍圖來分析歌曲。

編曲藍圖呈現歌曲中的能量階層與音樂內容，讓這兩者的對應關係一目了然。編曲藍圖的橫軸是時間，在橫軸上標出歌曲的各個段落之後，編曲者應賦予各段落不同的能量階層，也就是音量與聲響厚度，然後讓情緒體現於編曲元素的組合方式，指定負責各項元素的樂器及演奏方式。

圖4-7是〈不能說的秘密〉[27]這首歌的編曲藍圖。前奏中，鋼琴先鋪出背景節奏，這個律動延續到第一次主歌，單調且單薄。到了第一次副歌，鼓組奏出主律動，電吉他奏出厚實酥麻的襯底音，人聲的合音則讓旋律線更飽滿。第二次主歌的第一段，

27 方文山作詞，周杰倫作曲，電影《不能說的秘密》（2007）主題曲。

又回到第一次主歌的鋼琴伴奏，但在第二段加入鼓和吉他，音樂變得更有活力。第二次副歌大致和前次相同，到了尾奏第一段，延續副歌的背景律動與襯底音，第二段回到前奏的鋼琴音型，校園鐘聲催促結束，音樂漸弱消失。

能量階層									
段落	前奏	主歌	副歌	間奏	主歌		副歌	尾奏	
小節數	4	16	16	8	8	8	16	8	4
主旋律		主唱	主唱	電吉他	主唱	主唱	主唱	電吉他	
背景律動配器	鋼琴	鋼琴	鋼琴木吉他電吉他電貝斯鼓組	鋼琴木吉他電吉他電貝斯鼓組	鋼琴	鋼琴木吉他電吉他電貝斯鼓組	鋼琴木吉他電吉他電貝斯鼓組	鋼琴木吉他電吉他電貝斯鼓組	鋼琴
襯底音			電吉他	電吉他			電吉他	電吉他	

圖4-7 〈不能說的秘密〉的編曲藍圖。

　　從〈不能說的秘密〉的編曲藍圖可以看到，各個段落的長度幾乎都是八小節或十六小節，有趣的是，不同段落的能量強度有如梯田般變化，相當工整。增強音量是強調副歌的常用手法，當聽眾習慣了主歌的音量之後，進副歌時增強的音量可以帶來另一個層次的情緒。一般而言，進入副歌時音量變強，可能源自於弦

樂、電吉他、歌聲合音的加入，造成**織度**的增厚。音樂中的織度，是指聲部的豐富性與其相依關係，編曲時藉由添加聲部來增強音量，是常用的手法。

歌曲中的不同段落除了會變化編曲元素之外，演唱方式與樂器的演奏方式也可以製造美妙的音樂層次。有歌手喜歡在主歌使用氣音來演唱，到了副歌才轉為飽滿扎實的嗓音。進入副歌的音量變強，也經常跟鼓組的聲響有關。在主歌與副歌中，鼓組的演奏方式經常有所區別，例如高帽踏鈸（hi-hat cymbal）的上下鈸距離，在副歌通常會開得比在主歌更大，讓聲響更加飽滿、延展。鼓手的另一種演奏模式，是在主歌打高帽踏鈸，在副歌改打高架鈸（ride cymbal）搭配碎音鈸（crash cymbal）。吉他在主歌與副歌也經常使用不同的演奏方式，例如主歌用指彈法，副歌改用刷法；若主歌已經使用了刷法，則副歌往往會用更緊湊的刷法，上下大刷，表現激動情緒。

副歌前的音樂提示

如上所述，主歌與副歌在許多音樂特徵上都有所區別，因此「主歌→副歌」的轉折必須謹慎處理，此外，為了增強聽眾對副歌的期待，在進入副歌之前還會使用特殊的音樂手法，在

歌聲、樂器演奏、和聲、速度上做出變化，藉以引起聽眾的情緒。這些用在「主歌→副歌」轉折處（verse-to-chorus transition）的手法，多半可以用音樂基模轉換（musical schema shift）來概括。在音樂進行中，為了讓聆聽者特別注意某個瞬間，音樂事件會以某種方式被作上標記，這種被刻意強調的事件（accented event），經常是**將某個音樂基模予以扭轉**，包括：力度、音域、速度、素材（音樂動機的出現）、和聲、旋律、織度、音色……的改變。

在「主歌→副歌」的轉折處，有時會做出速度上的變化，例如速度稍微變慢。進入副歌之前速度變慢，不僅可以讓聽眾集中注意力，而且，將副歌的進入點略加延遲，更具有吊胃口、增強聽眾期待感的效果。進入副歌之後，音樂通常會恢復原速。

副歌之前用以做準備及醞釀的音樂手法，除了速度暫時變慢之外，還有伴奏樂器的過渡式填音（transitional fill，亦稱為「過門」）。「主歌→副歌」轉折處的填音，是為了在副歌之前給聽眾提示，鼓組就是演奏填音的關鍵樂器，而鼓手在副歌之前如何以節奏變化奏出既順暢又有創意的填音，也成了展現個人音樂造詣的重要時機。除了鼓點之外，填音還包括上行與下行音階、漸強、突然靜止、電吉他的破音、風鈴聲等。副歌的弱起拍歌聲，也跟填音一樣具有提示效果。

　　此外，進入副歌之前，歌手在句尾以一個長高音唱滿整個小節，拉抬氣勢，亦是實力派歌手常用的醞釀手法。例如黃小琥演唱的〈不只是朋友〉[28]，主歌敘述自己與男性友人一同歡笑、分享心事，最後停在「你從不忘記提醒我分擔你的寂寞」，上行旋律逐漸揭露內心深處的渴望，在末字以長高音唱滿一小節，鼓聲騷動，然後進入副歌「你從不知道，我想做的不只是朋友」。又如張惠妹演唱的〈趁早〉[29]，副歌前停在「不要誰心裡帶著傷」末字，在高音唱滿一個小節，一方面製造音樂張力，一方面也符合「傷」這個字的聲調。

　　在音樂的進行中，經常要製造新的前進動力，讓聽眾興致盎然，想要繼續聽下去。提升音樂張力，就是經常用來推動音樂前進的技法。如果說副歌的出現類似於將箭射出，那麼，副歌之前停在令人緊張的長高音，就是一種挽弓的姿態。弓弦繃得越緊，射出的箭就越有力量。

　　音樂的情緒起伏不僅有「正向－負向」與「興奮－平靜」面向，也有上述的「緊張－解決」面向，這三個面向，恰好是實驗心理學之父馮特（Wilhelm Wundt）所指出的情緒三大面向[30]。

28　王中言作詞，伍思凱作曲，收錄於黃小琥的專輯《不只是朋友》（1990）。

29　十一郎作詞，張宇作曲，收錄於張惠妹的專輯《不顧一切》（2000）。

30　Wundt W. (1911). *Grundzüge der Physiologischen Psychologie (Principles of Physiological Psychology)*. Leipzig: Engelmann.

雖然「緊張－解決」在近年的情緒心理學研究中並不受重視，但是在音樂心理學與音樂理論中，張力的醞釀與解決一直是個核心議題，很多音樂作品都藉由「緊張－解決」來區分段落、呈現主題。

進入副歌之際的和聲進行，是區分段落、製造張力的重要方法，其中「屬和弦→主和弦」的和聲在進入副歌時經常使用，從張力較高的屬和弦解決至最安定的主和弦，能夠加強副歌所帶來的愉悅感。歌曲段落或句子結束時經常出現主和弦或屬和弦，它們就像句號或逗號一樣，可以標出段落的分界。關於各個和弦的定義，請參見附錄。

轉調（modulation）為調性的轉換，它也是樂曲中區分段落的常用方式。聽音樂時不僅要依賴自己內心建立的基模來處理聲音訊息，即時傳入的聲音訊息也會影響基模，造成基模的轉換，轉調就是音階基模的轉換。在流行歌曲中偶爾會出現大調和小調的轉換，例如〈崇拜〉的主歌為大調，進入導歌時轉為關係小調，這種轉調可以造成色彩氛圍的改變。

在〈我不難過〉這首歌裡面，進副歌時從小調色彩進入大調，豁然開朗。除了大小調的轉換之外，此曲副歌的節奏轉折手法也值得注意，孫燕姿唱著「我真的懂，你不是喜新厭舊，是我沒有，陪在你身邊當你寂寞的時候」，都是冷靜理性的口氣，到

「我不難過，這不算什麼」時語氣逐漸轉變，「只是為什麼」之後的「眼淚會流我也不懂」，給人一種相當不安的感覺，因為這裡出現第二種切分節奏：拍子的組合方式產生變化，三個八分音符一組，帶來新的張力。而當音樂回到副歌主題的一剎那，拍子的組合方式恢復正常，節奏張力獲得解決。在副歌中間出現的這個節奏張力，可以在導回副歌主題時提升情緒。

綜合本章所述，音階、拍節、旋律、節奏、和聲、音量、織度，以及各種編曲元素，在主副歌形式中有些慣用手法，例如在段落銜接處變化音樂，強調段落轉折，在副歌第一句使用上揚旋律，並在副歌中使用比主歌更具活力的背景律動。如此一來，聽眾不管是第幾次欣賞這首歌曲，都能在聆聽過程中感受到一波又一波的心理衝擊。

經由以上的分析，相信讀者可以發現，音樂的感人力量有其原理可循，這種音樂認知原理就像許多科學原理一樣，引發無窮的想像與疑問。牛頓好奇蘋果為何往下掉，同樣的，好奇的愛樂者也要問：音樂為何能夠激發情感？

本書的第一章曾經提到，美學家高友工指出了抒情媒介的系統性，特別是音樂作品經常將一些音樂元素做系統化的運用，藉此跟抒情主體心中的意象彼此響應。我認為，五大編曲元素就是音樂作為情感媒介的一種系統化描述，這些編曲元素呼應著身體

運動、心情氛圍的本質。

　　一般而言，人們在探索世界的過程中，早已建立了心理概念、身體經驗（包括各種情緒下的感覺回饋）、物理世界之間的關聯，這種意象基模（image schema）提供了理解音樂所需的型態。音樂的種種型態經常會跟我們心中的意象彼此響應，例如由走路或跑步所造成的感覺回饋，便可轉化為我們認知音樂所需的意象基模[31]。當我們聆聽緩慢的音樂與快速的音樂時，可以分別感受到祥和與亢奮的情緒，其原因可能是這兩種音樂的節奏速度型態，分別喚起了我們在行走與跑步時的身體感覺，從而引發相應的情緒狀態。此外，歌曲中的柔和綿長的弦樂襯底，也許會讓我們聯想到心情平靜時的呼吸型態，相反的，歌曲中的「鋸箭式」弦樂，則可能類似於我們激動時斬釘截鐵的語氣與急促的動作。種種伴奏技法再加上歌聲的表情與姿態，音樂遂能表現漂浮、輕躍、頓足、蹣跚、顫慄……等身體感覺。

　　華語流行歌曲儘管歌詞淺白，卻藉由音樂的表現力，讓聽眾透過豐富的身體經驗進入歌曲意境。如此技法，也讓中國抒情美典有了新的「棲身」之地。

31 蔡振家《音樂認知心理學》，頁82。

第 5 章

扣人心弦的瞬間

　　如前一章所述，我們在欣賞音樂時，會以過去習得的音樂知識與身體感受經驗為基礎，將傳入的音樂訊息賦予意義，這些知識與經驗因人而異，所以每個人對於同一段樂曲會有不同的感受[1]。近年有關音樂的研究，越來越注重聆聽者的心智歷程，而非局限於作曲家、音樂作品、社會脈絡的描述與分析，這樣的研究取徑，跟傳播學的「閱聽人研究」不謀而合。

　　早期的傳播研究，傾向假設媒介資訊有固定的意義，閱聽人只是被動接受這些資訊，後來，傳播學者逐漸重視閱聽人詮釋媒介資訊的主動性。同樣的，文學批評也歷經類似的研究方向轉折。當「作者研究」與「文本研究」分別遇到瓶頸之後，研究重心便轉到讀者身上，閱讀被視為讀者與文本雙向互動的歷程，而解讀媒介資訊的關鍵，則是閱聽人所使用的基模，這個來自認知心理學的觀念，彌補了文學批評無法深入解析閱讀歷程的缺陷[2]。

　　心理學的觀念與方法，是我們解析聆聽歌曲心智歷程的必備工具，其中基模是本書的核心觀念之一。從本章開始，我們要引入實驗心理學的研究方法，從實徵科學（empirical science）的角度來探討抒情歌曲。

1　聽音樂的感受也可能跟年齡、性別、人格特質、當下的環境與心態有關。
2　張文強（1997），〈閱聽人與新聞閱讀——閱聽人概念的轉變〉，《新聞學研究》55期，頁291-310。

在人文藝術領域裡談實徵科學，是較具革命性的想法，因為這觸及了「科學跟人文研究之異同」這個根本問題。科學精神可以用八個字來概括：大膽假設、小心求證，凡是研究都免不了要提出假設或看法，科學家與人文學者在此並無明顯區別，但是科學家與人文學者在「小心求證」時，態度有所不同。

人文學者習慣以作品文本、史料與社會脈絡的分析來支持其看法，而科學家則認為個人的詮釋過於主觀，因此，實徵科學致力尋找客觀的證據，輔以縝密的邏輯推衍，進而支持或否定現有的假設，避免做出偏離現實的推論。舉例來說，當某一首歌或某一部戲劇問世之後，人文藝術學者可以根據自己的主觀感受來分析作品，給予評價，反之，實徵科學的做法則是調查許多人的主觀感受，整理歸納，獲得較全面的瞭解，並不是某位樂評家或劇評家「說了算」。

關於音樂聆聽行為的研究，心理學家經常使用實驗法，根據假設來設計實驗，在實驗室中讓受試者聆聽音樂，測量他們的反應。在本章中，我們將介紹三項聆聽實驗，藉由心理學實驗來探討美學議題，這些實驗希望為歌曲審美的相關假說找到客觀證據。另一方面，我們也嘗試在實驗心理學中納入**刺激材料（歌曲）的文本分析**，讓人文藝術為心智科學帶來更豐富、更細膩的觀點。

前一章提到，在聆聽抒情歌曲時，「主歌→副歌」的銜接處經常會有精心設計的音樂轉折，因此副歌出現的瞬間，可能是歌曲中特別扣人心弦的時刻。以上這個假說相當吸引人，不過，我們要如何檢驗它呢？

隨著科技的進步，即時測量情緒已經不再只是夢想，而是手機與穿戴裝置的功能之一，使用者可以利用心跳速率、皮膚溫濕度等客觀的生理指標，瞭解自己的情緒變化。欣賞一段音樂時，身體的某些生理指標會透露情緒的變化，雖然每個人的情緒變化不盡相同，但若是樣本數夠大，或許可以根據情緒訊號的平均值，大致瞭解聆聽音樂時的情緒變化趨勢。

當聽者被音樂引發強烈情緒時，身體的變化會顯示在某些生理指標上面，其中皮膚導電度（skin conductance）是測量情緒反應的良好指標。由外界刺激所導致的激動水準（arousal level）上升，會促進手部汗腺的分泌，皮膚導電度隨即上升，此即事件相關的**膚電反應**（event-related skin conductance response），外界刺激傳入之後一到三秒內的膚電反應，都屬於該刺激（事件）所造成的結果。

在抒情歌曲中，副歌的出現是扣人心弦的瞬間，此時聽眾可能會產生膚電反應。圖5-1顯示數名聽眾在聆聽丁噹所演唱的〈洋蔥〉時，第一次副歌進入點附近的皮膚導電度曲線，可以

看到，副歌出現之際，多數受試者皆產生膚電反應（以粗線表示）。

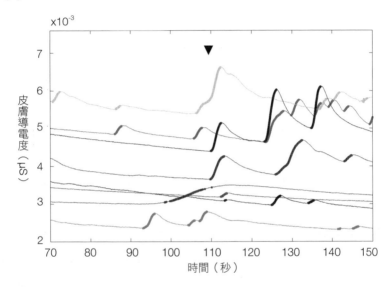

圖 5-1 八位受試者在聆聽丁噹所演唱的〈洋蔥〉時，第一次副歌進入點（▼）附近的皮膚導電度曲線。膚電反應是膚電曲線上短暫升高的部分，以粗黑線表示。此圖顯示，副歌即將出現或剛剛出現時，有些受試者會產生膚電反應。

　　情緒也能測量？聽起來實在難以置信。其實仔細想想，「測量情緒」並沒有表面上看起來那麼神奇，在日常生活中，我們就經常觀察他人的外表，推測其情緒狀態。舉例而言，當一個人聽音樂時面露微笑，我們一看就知道，他陶醉在這段音樂之中。相

反的，當您在電影院中發現身旁的朋友臉色發青，手掌又濕又冷，想必您也能猜到，他深深沉浸在恐怖片的情節之中，緊張萬分。

我們平時都在觀察、揣測他人的情緒，但是一個人的內在感受（feeling）到底如何，畢竟只有他自己知道。感受是一種既複雜又私密的訊息，旁人難以得知；外顯的生理訊號只能透露情緒的部分面向（特別是身體的反應），這跟內在感受不能畫上等號[3]。

若要進一步瞭解聽眾在聆聽主副歌形式時的內在感受，以功能性磁振造影（fMRI，functional magnetic resonance imaging）來測量大腦的神經活動是個不錯的選擇，這種腦造影技術具有優良的空間解析度，適合探討不同腦區的功能，讓我們得以窺探聽眾的感受與思緒。在本章中，我們會介紹一項探討主副歌形式的功能性磁振造影研究，這項研究顯示，聽眾對於副歌的期待心情與享受副歌時的愉快心情，都類似於我們對於實質酬賞（concrete reward）的反應，換言之，音樂愛好者對於副歌的渴望與喜愛，並不亞於許多人對於巧克力、炸雞、可樂的渴望與喜愛。

3　這裡對情緒與感受的區分，主要是參考神經科學家Antonio Damasio的看法。
　　Damasio, A. (2003). Looking for Spinoza: Joy, Sorrow and the Feeling Brain. New York: Harcourt.

從主歌到副歌的轉折：聆聽實驗

　　本章的第一個實驗，測量主歌進行至副歌時所導致的膚電反應、呼吸型態、腦波，以下僅呈現皮膚導電度的實驗結果。這項實驗所使用的刺激材料為15首國語抒情歌曲，包括：〈十年〉、〈不只是朋友〉、〈手放開〉、〈失落沙洲〉、〈你不知道的事〉、〈青花瓷〉、〈勇氣〉、〈洋蔥〉、〈為妳寫詩〉、〈記得〉、〈崇拜〉、〈給我一個理由忘記〉、〈趁早〉、〈開始懂了〉、〈聽海〉，這些歌曲在YouTube上的點閱次數皆超過兩百萬（統計時間為2011年10月），每段音樂刺激材料為歌曲第一次或第二次主歌接到副歌的片段，長度約為一分鐘。

　　為了顯示實驗結果，我們將23位受試者聆聽15首歌曲的膚電反應幅度數據彙集在一起，膚電反應幅度為皮膚導電度在三秒之內的增加量，若皮膚導電度並未增加而是下降，膚電反應幅度以零計之。我們將副歌的第一個頭拍定為t=0，畫出膚電反應幅度的中位數曲線，這就是圖5-2中的灰色曲線，這個曲線在t=-3與t=3.5之間達到最大值。由於外界刺激出現之後大約兩秒才會有膚電反應，因此表示t=-5至t=1.5的音樂片段最容易導致膚電反應。

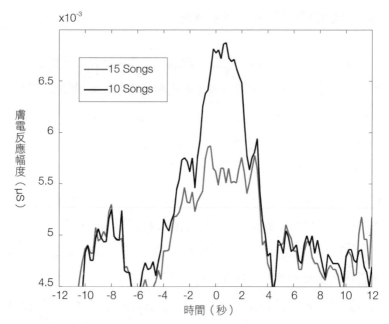

圖 5-2 副歌進入點附近的聽眾反應，膚電反應幅度的中位數曲線。灰線為15首歌曲的結果，在15首歌曲中挑選副歌進入點之膚電反應幅度較高的十首歌曲，其結果以黑線顯示，這十首歌曲為接下來腦造影實驗的刺激材料。

　　膚電反應的中位數曲線顯示，儘管每首歌曲有著不同的歌詞及音樂內容，每個人的反應也不盡相同，但是，將許多歌曲的副歌進入點附近的數據彙集在一起之後，一個明顯的共通特質便會浮現：副歌進入之際，容易導致激動水準升高，而副歌出現之後，激動水準則有下降的趨勢。

如上一章所述，副歌之前的一些音樂手法可以勾起聽眾的渴望，以棒球來做比喻，副歌之前的音樂似乎讓人覺得「三壘有跑者」，既緊張又期待，而接下來副歌出現，就好像「跑壘者回到本壘」，讓人產生滿足、愉悅等感受[4]。

副歌會活化腦中的酬賞系統

科學研究方法日新月異，一再為我們開拓視野，但是科學並非萬能，各種測量技術都難免有些限制，而且要付出高低不等的代價。作為一個研究者，必須衡量利弊得失，選擇適當的研究方法，謹慎詮釋實驗結果。如上所述，簡易的膚電反應測量可以證實，副歌進入之際，聽眾的情緒強度會達到高峰，但是，這種測量無法區辨情緒的類別；無論是渴望、喜悅、恐懼、厭惡，只要這些情緒夠強烈，都可以產生膚電反應。為了辨明造成膚電反應的情緒類別，我們還要藉助其他的實驗方法。

過去有許多研究指出，不同的情緒可以造成不同的腦部活化型態，為了要測量「主歌→副歌」銜接處對於聽眾情感的影響，我曾經以較昂貴的腦造影技術來探討聆聽抒情歌曲時的情緒變

4　和聲功能也可以用棒球比賽中的各個壘包來說明，參見附錄。

化。該實驗藉由操弄流行歌曲的副歌（出現或不出現），在受試者身上引起渴望、愉悅、失望等情緒，觀測其腦部的活化型態。我猜測，副歌即將出現與副歌出現之際，分別容易造成渴望與愉悅的情緒，而若把期待已久的副歌移除，在副歌進入點突然切歌，這麼一來，聽眾的情緒可能會從主歌或導歌結尾的渴望，轉變成期待落空的失望與不滿。

人們一生中有許多渴望的目標，除了副歌之外，形而上的地位、人緣、愛情，以及形而下的財富、美食，都會活化我們腦中的酬賞系統（reward system），並且產生衝動、期待、焦急、滿足、失望等情緒。神經學家所謂的酬賞系統，是一個藉由「引發愉快情緒」來操控行為與學習的神經結構。若是某個行為有助於個體的生存與繁殖，酬賞系統便會驅動這樣的行為，並在完成任務目標之後給予精神獎勵，也就是愉悅的感受，酬賞系統主要包括了中腦（midbrain）、紋狀體（striatum）、眼窩額葉皮質（orbitofrontal cortex）中的一些區域。由於副歌可以激起愉悅情緒，因此副歌前的醞釀及副歌本身，很可能會讓聽者腦中的酬賞系統活化增加，接下來的腦造影實驗，將檢驗這個假說。

根據膚電反應實驗的結果，我在15首歌曲中挑選出十首歌曲，作為腦造影實驗的刺激材料，這些歌曲的副歌進入點可以引起較大的膚電反應（圖5-2的黑色曲線），因此適合用來探

討「主歌→副歌」銜接處的情緒，這十首歌曲為：〈十年〉、
〈不只是朋友〉、〈失落沙洲〉、〈你不知道的事〉、〈青花瓷〉、
〈洋蔥〉、〈為妳寫詩〉、〈記得〉、〈給我一個理由忘記〉、〈聽
海〉。

　　本實驗希望受試者都熟悉國語流行歌曲（因此也熟悉主副歌
形式），故在進行腦造影之前，會先測試受試者能否辨認本實驗
的刺激材料。在這項測驗中，主試者播放五首歌曲的其中五秒
（主歌的片段），要求受試者指出這是十首歌曲的哪一首，辨認
正確率達100%者，才可以進入腦造影實驗。

　　腦造影實驗中，以隨機順序呈現十首流行歌曲從主歌進行到
副歌的片段，所呈現的主歌（包括導歌）長度為20秒，副歌長
度為15秒，比較特別的是，其中副歌有50%的機會被置換為噪
音，因此，受試者是在一種類似賭博的實驗情境中，期待副歌的
出現。有些受試者透露，主歌快要結束時，心情真是「又期待，
又怕受傷害」，在這種情形下聽到副歌如期出現，心情格外愉悅。

　　這個刺激好玩的實驗，讓我如願看到酬賞系統的活化。圖
5-3顯示了聽眾的腦造影結果，可以看到，紋狀體在「主歌→副
歌」的轉折與副歌第一句出現時都會活化。眼窩額葉皮質的活化
型態更有趣，副歌即將出現之際，外側的眼窩額葉皮質會活化，
等到副歌第一句完整出現，則變成眼窩額葉皮質的中央區域活

化。過去的研究顯示，跟酬賞有關的線索（提示）出現或音樂張力升高時，外側的眼窩額葉皮質會活化[5]，而中央眼窩額葉皮質則在獲得酬賞時活化[6]。以上的實驗結果顯示，「主歌→副歌」的轉折就像炸雞的香味或炸雞的圖片，可以引起強烈的食慾或渴求，而副歌所帶來的愉悅感，則類似於品嘗到炸雞時的感受，讓人陶醉其中。

人們常說，音樂是精神食糧，而從以上實驗結果來看，副歌確實就像美食一樣，會讓我們產生慾望與快感。話雖如此，音樂的訊息內容畢竟比炸雞更為抽象複雜，大腦必須對音樂訊息進行分析，而這種音樂分析能力需要長時間的學習。

認知心理學家強調，人腦在處理外界訊息時，並非只是被動地接收訊息，而是會根據自己過去的知識來詮釋外界訊息，將這些訊息賦予意義與價值。音樂訊息的分析，主要在腦中的聽覺皮質與額下回（inferior frontal gyrus）進行，本實驗發現，聽覺皮

5　Lehne, M., Rohrmeier, M., & Koelsch, S. (2014). Tension-related activity in the orbitofrontal cortex and amygdala: an fMRI study with music. *Social Cognitive and Affective Neuroscience*, 9: 1515-23.
　　Noonan, M. P., Kolling, N., Walton, M. E., & Rushworth, M. F. (2012). Re-evaluating the role of the orbitofrontal cortex in reward and reinforcement. *European Journal of Neuroscience* 35: 997-1010.

6　McNamee, D., Rangel, A., & O'Doherty, J. P. (2013). Category-dependent and category-independent goal-value codes in human ventromedial prefrontal cortex. *Nature Neuroscience*, 16: 479-485

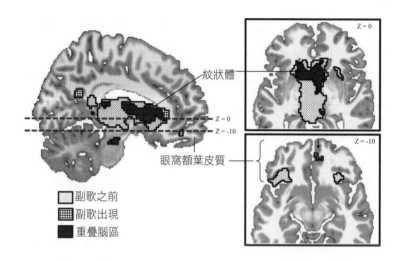

圖5-3 聆聽主歌接到副歌時，神經活化高於聆聽主歌時的腦區，左圖為腦的中線剖面圖（前額在右方），Z為縱座標，右方的兩張圖分別為Z=0及Z=-10水平切面。右上方的圖顯示，「主歌→副歌」的轉折（副歌即將出現前）與副歌第一句皆活化了紋狀體。右下方的圖顯示，「主歌→副歌」的轉折活化了眼窩額葉皮質的外側區域（左側比右側大），而副歌第一句則活化眼窩額葉皮質的中央區域（如箭頭所指）。此圖根據李家瑋、陳志宏、蔡振家的論文所繪製[7]。

質後方與額下回在期待副歌時活化都會明顯增加，這可能意味著聽者根據過去有關「主歌→副歌」轉折的知識，預測副歌的來臨。

7 Li, C. W., Chen, J. H., & Tsai, C. G. (2015). Listening to music in a risk-reward context: the roles of the temporoparietal junction and the orbitofrontal/insular cortices in reward-anticipation, reward-gain, and reward-loss. *Brain Research*, 1629: 160-170.

在日常生活中，我們無時無刻不在做預測。與他人交談時，我們會根據話題及對象，預測接下來的交談內容；在聆聽音樂時，我們同樣會使用種種預測能力，這些能力反映自己的學習經驗。我們反覆聆聽某一首樂曲之後，會對它越來越熟悉，更重要的是，當我們長時間浸淫於某個音樂傳統之後，也會對特定曲式（如：主副歌形式）越來越熟悉。這些從聆聽經驗中所萃取出的音樂知識，會提升我們的音樂理解力，讓我們更能掌握音樂的進行。

喜愛音樂的朋友可能都知道，聽音樂時經常會有預期心理，如今音樂心理學家已經相當確定，音樂做為一門時間藝術，它的獨特魅力大半是源自於音樂預期（musical anticipation）[8]。近年的腦科學研究指出，音樂預期的神經基礎包括了聽覺皮質後方與額下回[9]，以上的流行歌實驗發現，這些腦區在副歌即將出現前活化增加，顯示聽者確實能夠根據音樂知識，預測副歌的來臨[10]。

8　音樂的意義經常繫於音樂預期的形成，以及該期待的延宕、實踐（獲得預期的結果），或是落空（獲得意外的結果）。
　　Huron, D. (2006). *Sweet Anticipation: Music and the Psychology of Expectation*. Cambridge, Mass: MIT Press.
　　Meyer, L. B. (1956). *Emotion and Meaning in Music*. Chicago: University of Chicago Press.

9　Salimpoor, V. N., Zald, D. H., Zatorre, R. J., Dagher, A., & McIntosh, A. R. (2015). Predictions and the brain: how musical sounds become rewarding. *Trends in Cognitive Sciences*, 19: 86-91.

10　同註7。

基模的轉換能強化愉悅

在抒情歌曲裡面，音樂手法可以強調「主歌→副歌」的轉折，凸顯副歌在整首歌曲中的關鍵地位。為了進一步闡述主歌與副歌的呼應關係，接下來，我將結合「基模轉換」與「酬賞期待」這兩個概念，提出一個有關「主歌→副歌」的歌曲認知模型，如圖5-4所示。相信讀者瞭解這張圖的涵義之後，會對於流行歌曲引起愉悅感的原理有進一步的認識。

無論從歌詞或音樂上來看，主歌與副歌的功能與內容都有所不同。主歌經常描述困境或外在情景，旋律較為次要；而副歌經常描述決定、宣洩情感，或點出內心的領悟，經常以較大音量呈現旋律，因此，有關音量的基模，在進入副歌時會產生轉換。一般而言，當我們在聆聽一首抒情歌曲的主歌時，會建立音量、音色、調性、速度等音樂基模，副歌之前可以稍微破壞這些基模，引起聽眾的期待，進入副歌之後不僅音量增強、織度增加，節奏更有活力，旋律延伸至高音域，音色也經常變得更亮，改變了聽眾原本習慣的音樂基模。

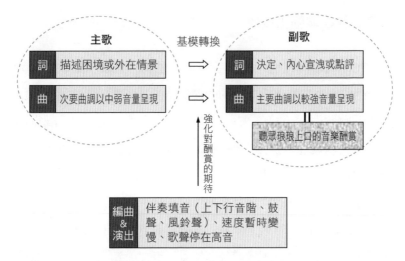

圖5-4 抒情歌曲「主歌→副歌」基模轉換與酬賞期待的認知模型。進入副歌時音量必須增強，以便襯托新的歌詞境界，而副歌之前的醞釀還會搭配一些編曲與演出的技法，以強化聽眾對於副歌（音樂酬賞）的期待。此圖修改自蔡振家、陳容姍、余思霈的論文[11]。

關於「主歌→副歌」使用音樂基模轉換的原因，我們可以從以下三個面向來探討。首先，過去的研究發現，音樂進行中若有情緒的對比，則聽眾對這首樂曲的喜好度會比較高[12]。因此，在一首歌曲裡面，較平靜的主歌與較激昂的副歌交替出現，或許

11 蔡振家、陳容姍、余思霈（2014），〈解析「主歌—副歌」形式：抒情歌曲的基模轉換與音樂酬賞〉，《應用心理研究》第61期，頁239-286。

12 Schellenberg, E. G., Corrigall, K. A, Ladinig, O., & Huron, D. (2012). Changing the tune: Listeners like music that expresses a contrasting emotion. *Frontiers in Psychology*, 3: 574.

可以藉由情緒的對比來增加音樂的吸引力，避免聽眾因為連續聆聽類似音樂而導致習慣化（habituation），產生疲乏感。

再者，相對於主歌的敘述口吻，副歌似乎是在呼喊：「請注意聽，我有話要說！」[13] 從副歌的澎湃音量與明亮音色來看，其音樂特徵確實容易吸引注意力，而副歌進入點之前的填音與彈性速度，則是預先藉由音樂基模轉換所帶來的新奇性（novelty），讓聽眾產生「接下來似乎有什麼事要發生」的感覺，期待副歌的出現。

此外，東亞的一些抒情歌曲雖然未必像歐美歌曲那麼直白，副歌也未必會藉由吶喊或嘶吼來吸引注意力，但是華語抒情歌曲經常藉由主歌到副歌的心境轉換，呈現出主體的決策與內省（參見本書第三章），因此，音樂在進入副歌之際必須有所變化，藉以襯托新的歌詞境界。

從主歌到副歌的歌詞境界轉換，或許可以用笑話的基模轉換來說明。許多笑話都可以分為鋪陳段落（premise）及笑點（punchline），而我們熟悉的幽默感覺，經常來自於鋪陳段落所建立的認知基模被打破[14]。由於笑話是建立在段落結構之上，所

13 Davis, S. (1984). *The Craft of Lyric Writing*. Cincinnati, OH: Writer's Digest Books, p. 47.
14 陳學志（1991），《「幽默理解」的認知歷程》，臺北：國立臺灣大學心理學系研究所博士論文。

以笑點本身若單獨出現，未必會讓人感到好笑，但經由鋪陳段落建立基模，妥善造成閱聽者的期待之後，出人意表的答案或結局便會讓人莞爾一笑。笑話的基模轉換，是在鋪陳段落進入笑點之際發生，而在中國相聲藝術裡，還特別以「抖包袱」來指稱笑點的出現，其中「包袱」即指笑點，而「抖」這個動詞特別強調了進入笑點的動作。

瞭解「鋪陳→笑點」及「抖包袱」的概念之後，笑話與抒情歌曲的相似性已是呼之欲出。抒情歌曲的主歌具有鋪陳功能、副歌具有「記憶點」與「哏」的性質，而且「主歌→副歌」的轉折還會以音樂技法來做強調，這個轉折就像抖包袱的「抖」一樣，是刻意設計的一個動作。

如前所述，在抒情歌曲的「主歌→副歌」轉折點，經常會以音樂的基模轉換來渲染情緒，這些技法通常是為了強化聽眾對於副歌的期待，讓聽眾做好準備，迎接音樂酬賞（musical reward），這裡所謂的酬賞，當然就是歌曲中最流行、最動聽的副歌。

欣賞音樂雖然是高等生物的特有能力，但其所涉及的情緒處理與音樂學習，仍然利用了古老的神經迴路，包括在動物演化史上很早便出現的酬賞系統。由酬賞系統所形塑的許多行為，皆攸關個體的生存，例如「找水喝」這個行為便是個經典的例子。當

身體缺水時，我們會感到不適，並產生一股強烈的動力去找水喝，喝下水之後「久旱遇甘霖」的快感，便是腦部送給自己的酬賞。中文裡面的**渴望**一詞，恰如其分地指出，口渴的感覺可以類推到其他的酬賞，包括人們對於美食、菸酒、愛情、溫暖的慾望，當然，也包括人們對於美妙音樂的追求。

眾所皆知，我們對於食物及水的**需求強度**，會影響接收時的愉悅感受；飢餓與口渴時所獲得的食物及水，會讓我們格外喜悅。此外，饑餓時若看到或聞到食物的**相關提示**（例如炸雞的照片或味道），也會激起強烈的期待，相信自己馬上就能獲得酬賞。同樣的，在抒情歌曲裡面，拉長的高亢歌聲搭配屬和弦或屬音，可以增加音樂的張力，讓人感到有一股動力或需求，焦急地想要獲得副歌。此外，副歌之前規律上行或下行的填音旋律提示了目標音，漸強的伴奏或休止符稍微改變音樂的慣性流動，可以引起聽眾的注意，聚焦於副歌的來臨。

大部分的動物行為，都跟本能的、具體的酬賞有關，而音樂做為一種藝術的、抽象的酬賞，這個概念是在近十年才逐漸由腦科學研究證實，不過，許多音樂工作者早已知道這個祕密，將音樂主題設計為聆聽時的目標與酬賞，並於主題再現之前提升聽眾的期待感，加強音樂主題的酬賞效果。

音樂主題或副歌出現之前的音樂醞釀手法，可以幫助聽眾

掌握不同樂段的情緒特質，養成「正確的」（有焦點的）聆聽習慣。聽眾習慣在這些音樂提示之後聽到副歌或主題，而當心中對於副歌或主題的預測終於實踐之際，則會產生愉悅感，這個愉悅感將進一步強化這個聆聽習慣。因此，音樂讓人越聽越上癮，反之，不熟悉的音樂作品與音樂風格則不易帶來愉悅感。

在不同的歌曲中，副歌跟主歌形成對比的方式都不太一樣，有些歌曲的副歌並沒有經過明顯的醞釀（提升音樂張力）便直接出現。從主歌進行到副歌的方式，跟歌曲的主題、曲風、旋律特質都有關係，值得仔細品味。

五首完整歌曲的聆聽實驗

在上一個實驗裡面，我們讓受試者聆聽抒情歌曲的片段，分析副歌出現之際的膚電反應，令人好奇的是，讓受試者聆聽整首歌曲，效果又是如何呢？以下所要介紹的另一項聆聽行為實驗，在受試者聆聽五首完整的華語抒情歌曲時，測量其生理訊號，以估計情緒的起伏。這項實驗測量了兩項情緒指標：膚電反應、手指溫度，本章僅呈現膚電反應的實驗結果，至於手指溫度的結果，將在本書的第六章詳加討論。

這項實驗以網路公告的方式，招募39名喜愛國語流行歌的

受試者，刺激材料共有五首華語抒情歌曲，皆由女歌手演唱，包括：梁靜茹演唱的〈崇拜〉、張惠妹演唱的〈聽海〉、徐佳瑩演唱的〈失落沙洲〉、A-Lin演唱的〈給我一個理由忘記〉、丁噹演唱的〈洋蔥〉。受試者每聽完一首歌曲之後填寫問卷，回答三個問題：熟悉程度、喜愛程度、想要哭泣的程度，以上問題皆以七等量表來評定等級。

圖5-5顯示五首歌曲的問卷結果。受試者最熟悉的歌曲為〈聽海〉，而當時才發行不久的〈給我一個理由忘記〉，是大家最不熟悉的歌曲。在喜愛程度與令人想哭的程度上，五首歌曲並無明顯差別。

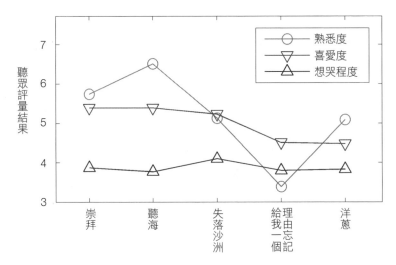

圖5-5 五首國語抒情歌曲的問卷評量結果。

接下來，我們將參考膚電反應幅度的中位數曲線，探討聽眾在欣賞〈聽海〉與〈崇拜〉時的情緒強度變化，藉此分析歌曲中扣人心弦的每個瞬間。至於〈失落沙洲〉、〈給我一個理由忘記〉、〈洋蔥〉的膚電反應結果，將在本章最後做綜合討論。

〈聽海〉的結構與情緒

由林秋離作詞、凃惠源作曲暨編曲的歌曲〈聽海〉，收錄於張惠妹的第二張個人專輯《BAD BOY》（1997）。這首歌曲的結構比較單純，主歌與副歌交替出現兩次，沒有第三次副歌。由於各個段落都不算短，因此全曲長達五分多鐘。

副歌第一句「聽～海哭的聲音」，是全曲最著名的一句唱腔，「聽」這個字似乎是主歌敘說之後的呼喊，累積的情緒在此得到宣洩，並且凸顯了副歌的嶄新節奏。值得注意的是，副歌第一個頭拍拖長音的節奏特徵，也出現在其他由林秋離作詞、凃惠源作曲的歌曲裡面，例如張惠妹演唱的〈剪愛〉，副歌第一句為「把愛～剪碎了隨風吹向大海」，張惠妹演唱的〈知道〉（2002），副歌第一句為「逃～假裝是在尋找」。「聽」、「愛」、「逃」，在歌詞中都是關鍵詞，適合以長音來演唱，讓聽眾細細品味這個字的意義。

　　〈聽海〉這首歌很有畫面，海天相連的景色加上自然界的聲
響，充分反映主角內心的陰暗色調。歌曲開頭的海浪聲，引導
聽眾進入此曲的情境，產生一波又一波的膚電反應（圖5-6，第
18-24秒）。前奏中借用了平行小調的下屬和弦，模糊了大調與
小調的界線，這個漂亮的和聲色彩，也出現在主歌的開頭。

圖5-6 〈聽海〉的曲式段落與聽眾的膚電反應幅度（中位數曲線）。

　　主歌出現，引起些微的膚電反應。在主歌的第四個頭拍，隱
約傳來悶雷聲，這可能造成第67.5秒的膚電反應，主歌第一段結
束時也有一波膚電反應（第90秒附近），這可能跟鋼琴的上行
填音有關。主歌第二段出現時，增加貝斯及鼓組。悶雷聲再度

響起，比第一次雷聲似乎近了許多，在第98秒附近引起膚電反應。進副歌之前，以鼓點及弦樂上行音階作為填音，這些醞釀副歌的手法，可能造成第120秒的膚電反應。

副歌的第一個字「聽」微帶哭腔，引起第124-127秒膚電反應。「寫封信給我」伴隨著第170秒的膚電反應，「說你在離開我的時候」為三組三連音，最後五個字頓挫分明，加上鼓聲更是鏗鏘有力，可能造成第176-178秒的膚電反應。「是怎樣的心情」總結了副歌，其中「怎樣」二字為高音的悲鳴，可能造成第179-180秒的膚電反應。

進入間奏之後，整體音量變弱，聽眾的心情趨於平靜，隨後可能因為弦樂的加入而再度勾起情緒，導致第200-210秒的膚電反應。

第二次主歌省略第一次主歌的前半段，直接進入內心傾訴的段落。悶雷聲似乎更近了，造成第217秒附近的膚電反應。「我揪著一顆心，整夜都閉不了眼睛」，造成第229-233秒的膚電反應，「閉不了眼睛」的八分音符穩定節奏，跟之前的三連音形成對比，很有感動力。

第二次進入副歌，聽眾的情緒似乎沒有像第一次進副歌時那麼強烈，但是「一定不是我，至少我很冷靜，可是淚水」這幾句，造成比第一次副歌更強的膚電反應（第260-265秒）。「悲

泣到天明」末字停在高音，可能引起第290秒的膚電反應。最後一次唱「離開我的時候」與「怎樣的心情」時，似乎讓聽眾相當感動，產生第298-302秒的膚電反應。「離開我的時候」以鼓聲強調，字字捶打在聽眾的心頭。接下來「是怎樣的心情」自由吟唱，與前一句對比之下，頓時產生一種向上拋出、隨風而逝的感覺。到了全曲的最後一個字，尾音拖長，漸弱之後增強再變弱，似乎流露出對於戀情的不捨，這個美妙的音量變化，可能引起第304秒的膚電反應。

歌曲最後又出現海浪聲，呼應著歌曲的開頭——浪淘盡，說不清的緣起緣滅，這或許是聽海之際的深刻領悟。

〈崇拜〉的結構與情緒

由陳沒作詞、彭學斌作曲、陳建騏編曲的歌曲〈崇拜〉，是梁靜茹的專輯《崇拜》（2007）之主打歌，此曲名列「第八屆全球華語歌曲排行榜」年度20大金曲，相當膾炙人口。

這首歌篇幅短小，歌詞凝練集中，「存在」、「不可能」等詞彙，在一句話裡面接連出現，造成美妙的韻律感。從音樂分析的角度來看，〈崇拜〉比〈聽海〉更加注重動機（motive）的使用。音樂理論中所謂的動機，通常僅由二至四個音符所構成，其

音程與節奏都很有特色，讓人印象深刻。音樂動機不僅簡短有力，而且會連續出現，甚至貫穿整首樂曲。在〈崇拜〉的副歌開頭，前兩個字「你的」是落在弱拍的上行五度大跳，頗具個性，｜ 0 XX X XX ｜X 這個動機連續出現，小節的第一拍與第三拍一直欠缺音符與歌詞，於是帶來渴望填補、不斷向前的動勢。相對的，主歌與導歌的節奏較為平穩，這樣一來，更能凸顯副歌的懸宕感與動勢。

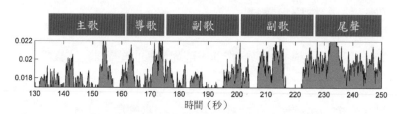

圖 5-7〈崇拜〉的曲式段落與聽眾的膚電反應幅度（中位數曲線）。

此曲在副歌的清唱中開始，前兩個字的上行大跳由真嗓轉假嗓，一下子就造成聽眾的膚電反應（圖5-7，第17秒）。「我存在，在你的存在」，兩個「在」之間是六度上行大跳，唱腔也

由真嗓轉為假嗓，然後又從假嗓轉為真嗓，這些音色轉換導致第22.5-25秒的膚電反應。「你以為愛，就是被愛」這一句結束時，造成不小的膚電反應（第32-34秒），這可能是因為歌詞的意義讓聽眾心有所感，也可能跟真假音轉換有關。

主歌的後半段結束在「怎麼你卻不敢了呢」，在和聲上是個「屬和弦→主和弦」的進行（正格終止），這個重要的和聲進行可能造成第70秒的膚電反應。進入導歌，音樂轉調至關係小調，出現屬和弦，這個轉調可能導致了第71-74秒的膚電反應。轉回大調之後，導歌最後停在屬和弦並稍微變慢，而進副歌的同時解決至主和弦，這個重要的和聲進行，似乎讓第83-88秒的膚電反應幅度逐漸攀升，顯示聽眾的注意力持續增加，副歌出現之際，情緒也達到巔峰。

副歌中，「你的姿態」與「你以為愛」都在第二個字由真嗓轉假嗓，讓不少聽眾產生膚電反應（第89、99秒附近），此外，副歌第一句結束時也造成膚電反應（第95秒）。間奏之後進入第二次主歌，「心愛到瘋了恨到算了」造成了第142秒附近的膚電反應，「幸福好不容易怎麼你」造成了第153秒附近的膚電反應。

進導歌轉為小調，再次造成膚電反應（第162秒）。此次導歌的結尾跟第一次略有不同，在「不會不可能」該句稍微拖慢速度，並且以鼓點強調小節的頭拍，這個彈性速度似乎是以吊胃

口的方式醞釀副歌的再現，聽眾所產生的膚電反應（第171-174秒）可能顯示逐漸高漲的渴望情緒，期盼副歌的到來。

下一個較大的膚電反應，出現在第三次副歌開頭的上行大二度轉調（第201秒），也就是俗稱的「升key」，此時音量及織度明顯增加。從歌詞來看，風箏與海豚象徵著自由與解脫，雖然第三次副歌的旋律跟前幾次副歌相同，但歌者的心境已經昇華至新的層次。「我存在，在我的存在」這句唱得瀟灑，末字還加上漂亮的轉音，讓多數聽眾產生膚電反應（第207-211秒），接下來的「所以明白」也有類似效果，可能導致第213-215秒膚電反應。唱到「不再為愛而愛」時，伴奏逐漸抽離，情緒轉為惆悵，這個變化可能造成了第224-230秒的膚電反應。

尾聲是副歌末句的延伸，歌聲音量不大，卻相當感人。唱到「自己存在，在你」時拖長音，速度漸慢，鋼琴停在屬和弦。此處的換氣（嘆氣）令聽眾屏息以待，歌者終於選擇放下，輕輕唱出「之外」。這裡在音樂和聲上是完全正格終止，餘音嫋嫋，意味深長，聽眾的膚電反應相當強烈（第232-234秒）。

回顧此曲，〈崇拜〉的主歌敘述不顧一切的愛情與崇拜，逐漸轉變為失望與婉惜，到了副歌的末句「你揮霍了我的崇拜」，忍不住小小抱怨一下。第三次副歌的轉調將聽眾帶入一個新的境界，風箏、海豚等意象，顯示主角已經走出兩人世界，遨遊在遼

闊的天空與海洋。

歌曲唱腔與段落

本實驗所使用的聽眾膚電訊號測量方法，可以即時呈現情緒強度，是個相當實用的情緒指標，以往歐美學界的研究，已經歸納出可以引起聽眾膚電反應的音樂特徵，包括：音量的增強、音域的改變、特殊的和聲或旋律進行、切分節奏、新的聲部或樂器進入、新的段落開始[15]，這些特徵多半是音樂進行時的轉折，從歌曲結構來看，這些轉折可以凸顯音樂段落之間的層次差異。我們在討論音樂基模轉換時曾經提到，副歌進入點附近經常會使用填音與彈性速度，稍稍破壞音樂的慣性，這就是以音樂轉折來強調重要樂段起迄的手法。

根據〈崇拜〉、〈聽海〉、〈失落沙洲〉、〈給我一個理由忘記〉、〈洋蔥〉五首抒情歌曲的實驗結果，可以歸納出幾種容易

15 Grewe, O., Nagel, F., Kopiez, R., & Altenmüller, E. (2007). Emotions over time: synchronicity and development of subjective, physiological, and facial affective reactions to music. *Emotion*, 7: 774-788.

Guhn, M., Hamm, A., & Zentner, M. (2007). Physiological and musico-acoustic correlates of the chill response. *Music Perception*, 24: 473-484.

Sloboda, J. A. (1991). Music structure and emotional response: Some empirical findings. *Psychology of Music*, 19: 110-120.

引發膚電反應的音樂特徵，如：唱腔音域變化、特殊的唱法、音量的增強或驟減、意義深刻的歌詞、段落出現或結束。

在唱腔方面，每位專業歌手不僅音色獨特，也善於運用各種技巧，包含音色、咬字、音量變化、斷音、節奏，讓唱腔的細膩變化能夠表達歌詞意境。本實驗發現，旋律上行大跳時的真嗓轉假嗓，容易引起聽眾的膚電反應，例如〈崇拜〉副歌開頭的大跳。此外，咬字也能聽出歌手特質，例如〈聽海〉副歌幾個句尾的長高音「音」、「醒」、「信」、「明」，都相當難唱，阿妹在這些關鍵處的咬字毫不含糊，情感真摯。一般而言，副歌做為全曲最重要的音樂酬賞，必須在唱腔上有些特殊表現，凸顯歌手的嗓音特質與歌唱技巧。

華語抒情歌曲很講究副歌的「再詮釋」，創作者與演出者必須在重複的旋律中做出變化，讓每次副歌帶來不同的感覺。以〈給我一個理由忘記〉為例，第三次副歌出現時音量驟減，空虛柔弱的嗓音重新詮釋副歌旋律，讓許多聽眾產生膚電反應。當這種微帶氣音的輕柔歌聲出現在尾聲時，經常會帶來無限惆悵。實驗結果發現，〈給我一個理由忘記〉的末三字「我想你」與〈洋蔥〉末句「看到我的全心全意」，都讓許多聽眾相當感動，產生強烈的膚電反應。

綜合本章所述，華語抒情歌曲中扣人心弦的瞬間，首先是副

歌的進入點；副歌之前的音樂醞釀手法勾起聽眾的期待，副歌的出現則讓聽眾產生巔峰美感經驗。此外，抒情歌曲中的音樂轉折可以強調「段落終止」以及「段落起始」的感覺，嗓音的變化則讓不同段落具有迴異的情感色彩。

　　前面所提到的五首歌曲之膚電反應測量實驗，還有許多未解之謎。究竟歌曲中的哪些詞曲特徵可以引起膚電反應？這些詞曲特徵如何產生相輔相成的作用？在這項實驗中都無法完全解答。此外，我發現這五首歌的尾聲都引起強烈的膚電反應，強度甚至高過副歌出現所引起的膚電反應，這讓我感到相當好奇。當一首抒情歌曲進入尾聲時，聽眾究竟是否直接被當下聽到的尾聲所感動，還是涉及整首歌所帶來的印象、涉及整首歌所帶來的體悟與感傷？這些問題都有待更多的研究來解答。

第 **6** 章

從宣洩悲傷到心靈成長

　　音樂是一門時間藝術，其情緒也隨時間而變化。過去有關音樂情緒的研究雖然相當可觀，但卻很少有人去探討音樂情緒的複合特質與動態特質。在情感心理學（affective psychology）實驗中，通常使用簡短的刺激，包括臉部表情、圖片、情緒語氣等，這些刺激所涉及的情緒多半單純而鮮明，如：快樂、平靜、悲傷、恐懼、憤怒等。在實驗室的情境下，以上這些情緒可以獨立存在，然而在真實生活中則複雜得多。

　　當我們在欣賞一段演出或一段故事時，所體驗到的情緒並不是單調的，而是**百感交集、流動不止**的。更重要的是，不同的情緒彼此銜接，往往會構成更高階的概念，在閱聽者身上造成深刻的體驗與感動，例如「吊胃口／渴望→滿足／愉悅」、「失意脆弱→克服困難→達成目標」，或是「困難重重→奮鬥→壯烈失敗」等進程，這些套路在小說、動漫、悲劇中廣為使用，歷久不衰。

　　不管是腦筋急轉彎的笑話，還是一部勵志小說、一次冒險旅程、一段偵探動畫、一場棒球比賽、一首《命運》交響曲，閱聽過程中幾種情緒彼此交織、前後呼應，無法分開討論。最難忘的是感動瞬間，酸甜苦辣一齊湧上心頭，讓人若有所悟。在以上的閱聽經驗中，包含了理解、評價的種種歷程，以及隨之興起的複雜情感，因此涉及了情緒跟認知的交互作用（emotion-cognition

interaction）。

　　數十年前，認知心理學家總是將情緒與認知分開討論，近年來心理學界逐漸重視情緒與認知的互動，可惜的是，在心理學教科書裡面，仍然很少談到文學、音樂、戲劇、體育運動中的情緒與認知。無庸置疑，這些休閒及藝術活動寓教於樂，在人類精神文明中扮演重要角色，但是它們所涉及的心理歷程實在太過複雜，因此需要以跨領域的研究方法與觀念，來探索文本內容與閱聽經驗的關係，從中觀察情緒跟認知的互動，這正是本章所採取的方式[1]。

　　本章對於主副歌形式的情感架構提出一些假說，並且以歌曲文本分析與聆聽實驗來檢驗這些假說，希望說明在抒情歌曲裡面情緒跟音樂隨著曲式段落一起展開，在精心設計的結構中，有些歌曲不僅幫聽眾宣洩了悲傷與不滿，甚至能帶領聽眾完成一段具體而微的心靈療程，在逆境中成長、重生。

1　本書的前面幾章，已經談到了情緒跟認知的關係，例如聆聽副歌是藉由酬賞效果來學習，副歌所帶來的愉悅情緒會影響我們對於副歌的記憶，而副歌前的音樂醞釀則會提升聽眾的注意力與渴望。記憶與注意力屬於認知層面，愉悅與渴望則屬於情緒層面。

子曰「詩可以怨」：抒情歌曲的心靈療效

人類的詩歌，有相當大的比例是在抒發悲傷情緒，孔子在談到詩的功能時，便直言「詩可以怨」[2]。文學評論家張淑香有篇文章，標題為〈論「詩可以怨」〉，收錄在《抒情傳統的省思與探索》這本書裡面[3]，這個論文標題以及書名，似乎都讓人聯想到抒情歌曲。

雖然流行歌曲常被詬病為曠男怨女的哭哭啼啼，但是兩千多年前的孔子早就說了，詩可以怨 ── 既有孔子背書，流行歌曲應該會繼續「怨」個幾百年、幾千年，在不同的時代裡弘揚抒情傳統。

〈論「詩可以怨」〉這篇文章，詳細分析了孔子在《論語・陽貨》所說的「詩可以怨」，將這四個字闡述得淋漓盡致。作者首先解釋「怨」這個字，指出詩中的「怨」跟作者、讀者的關係：

> 「詩可以怨」既是同時可以針對作者、作品與讀者而言，則其間的意義也自然有別。〔…〕作品所表現的怨，雖來自作

2　《論語・陽貨》中記載孔子的這幾句話：「詩，可以興，可以觀，可以群，可以怨。」意思是說，學詩可以激發情感與聯想，可以提高觀察力，可以促進群體團結，可以抒發負面情緒。

3　張淑香（1992），〈論「詩可以怨」〉，《抒情傳統的省思與探索》。臺北：大安，頁3-39。

圖6-1 孔子說「詩可以怨」，由此看來，流行歌曲應該會繼續一直「怨」下去，弘揚抒情傳統。

者，但經過創作的過程，體現為作品，遂變為藝術性的文學經驗之怨，與作者原來的現實經驗之怨，已有差異，與讀者的實際經驗之怨，更有距離。[4]

文中接著指出，以上這三種怨雖然不同，但又有相通之處。

4 同前註，頁5。

若是作品所表現之怨，能讓作者之怨與讀者之怨「相遇」，則有助於作者與讀者「一同發散其怨」。為了達到這樣的效果，作品所表現之怨，必須具有一定的涵蓋性與普遍性：

> 由三種怨的一以貫之的會通而言，則必為一種人人可共有同感的普遍性的人性體驗；而由三種怨在介於藝術與現實的分野上而言，則同時又必為一種人人可同情共感的普遍的藝術體驗。前者是指作品的經驗內容，後者是指作品的表現形式。[5]

這段引文的最後，點出了一個非常關鍵的議題：雖然人性體驗有其普遍性，但是，如果作品的表現形式無法引起共鳴，甚至難以理解，那麼，閱聽者可能就無法「一同發散其怨」了。從這個角度來看，當代的抒情歌曲之所以依循主副歌形式，或許就是要藉由這個眾人所共享的「通訊協定」[6]來表現情緒，並且引起聽眾的美感經驗。專業的流行歌曲創作，講究敏銳的觀察與揣摩，從普遍的人性體驗中尋找符合歌者氣質的題材，並且藉由藝

5　同前註，頁6。
6　在資訊領域，通訊協定指的是數個裝置之間共同遵守的一套溝通規則。

術技法（如：音樂材料、歌詞意象）來傳達美感。

　　在日常生活中，我們偶爾會抒發情緒，然而這種「抒情」並無任何美感可言。符合抒情美典的藝術作品，還需要具備一些結構與情感上的特質，才能對閱聽者帶來美的啟迪。美學家高友工在論及抒情美典時，區分了該美典在三個層次的價值：感性的、結構的、境界的，這些概念適合用來探討華語抒情歌曲的心理效應，以下簡單介紹。

| 感性之美（聲色味嗅等感官刺激） |
| 結構之美（妥善組織的意象與材料） |
| 境界之美（對於閱聽者的精神生命帶來衝擊） |

圖6-2 抒情美典在三個層次的價值（高友工，《中國美典與文學研究論集》）。

　　首先，感性的經驗包括聲色味嗅等感官刺激所導致的感受，還有這種感受在心中所形成的印象。以歌曲而言，歌手所飆出的高音、嘶喊、哭腔，都可以**直接刺激聽眾**，並且迅速在聽眾心中勾起有關激動與悲痛情緒的個人經驗回憶，而甜美或低沉的歌聲，也會帶來種種感受。雖然歌手的嗓音能夠有效引起聽眾的情緒，但是頻繁的灑狗血只會讓人感到疲乏。音樂不能永遠只是在製造聽覺的片刻快感，而應該要講究整個作品的情感與結構。

　　結構之美的本質到底是什麼呢？藝術及文學作品可以濃縮生命經驗，讓經驗的重現具有完美感與統一感。以抒情歌曲而言，創作者必須使用適當的材料與象意手法，**將經驗中的精華提煉出來**，然後運用主副歌形式，在作品中妥善組織這些元素，讓聽眾得以在「主歌→副歌」的進程中，感受徬徨、決定、撫今追昔等種種經驗。

　　在感官的快感、結構的美感之上，終將通往藝術作品的境界層次，也就是「悟感」。高友工指出，一個深刻動人的經驗，是在我們充分感受及反省之後，才體認到它**對於個人精神生命的衝擊**；它不只是個經驗，我們還進一步希望瞭解該經驗的意義，對人生有所領悟[7]。有些華語抒情歌曲藉由呈現一段失戀經驗，讓聽眾跟歌曲主角一起重獲自我價值，這就是該經驗在「悟感」層次上的意義。

　　在青少年時期，每個人多少都會遭遇一些感情問題，這類經驗不僅成為聆聽抒情歌曲的驅力，抒情歌曲也能讓人體認感情事件對於精神生命的衝擊。一項針對臺灣南部大學生的研究顯示，經歷情傷的人，有八成左右會藉由聆聽音樂來調適分手之痛，而且，華語流行歌曲是最能幫助其療傷的音樂類型。這些以聽音樂

7　高友工，《中國美典與文學研究論集》，頁111-115。

來療傷的大學生認為，女歌手所唱的「分手快樂型」歌曲最具療效，這類歌曲鼓勵人們以正向態度來看待分手事件[8]。

華語抒情歌曲的心靈療效，應該跟歌曲結構所導致的心境轉變有關，這種歌曲不僅「可以怨」，而且能將「怨」予以昇華，進入審美、體悟的層次。為什麼聆聽抒情歌曲可以視為一種心靈療程呢？我們不妨借用書目療法（bibliotherapy）的一些觀念來思考這個問題。書目療法是一種利用文學作品來療癒讀者心靈、促進心理健康的方式，閱讀過程中可能包含了認同（identification）、宣洩／滌淨（catharsis）、領悟（insight）等不同的階段[9]。從這個觀點來看，主副歌形式的前奏與第一次主歌，或許能讓情傷者產生認同，第一次副歌則具有宣洩負面情緒的功能，而接下來的歌曲進行，則藉由優美的音樂、段落的對比、歌詞的轉折，讓聽者產生美感與悟感。

喜愛流行歌曲的朋友都知道，即使沒有實際演唱，光是聆聽抒情歌曲也能體會箇中深意，美國心理學家班杜拉（Albert Bandura）所提出的**社會學習理論**[10]，或許是探討聽歌行為及其

8　黃毓萍（2008），《大學生選擇音樂作為分手調適之效果研究》，高雄：國立高雄師範大學輔導與諮商研究所碩士論文。

9　Hynes, A. M., & Hynes-Berry, M. (1986). *Bibliotherapy—The Interactive Process: A Handbook.* Boulder, CO: Westview Press.

10　Bandura, A. (1977). *Social Learning Theory.* Englewood Cliffs, NJ: Prentice-Hall.

學習效果的最佳理論。為了解釋個體行為如何受到他人影響而改變，班杜拉先後提出了觀察學習（observational learning）及建模（modeling）等概念。觀察學習的方式，是個體以旁觀者的角度觀察他人行為，而建模則強調學習的各個面向，包括：模仿生活中的基本社會技能、綜合多次所見以利模仿、瞭解楷模人物的性格或行為所代表的意義、學習抽象的原則。

當聽者深深被一首抒情歌曲所感動時，不僅可以在主歌中充分瞭解主角的行為與其意義，而且可以在副歌中觀察、模擬主角的內省。聽者的認同與涉入深淺，在這個學習過程中十分關鍵，如果沒有去思考歌詞的意義，沒有察覺到歌曲內容跟自我的關係，那麼，即使親身演唱歌曲無數次，也未必能體會歌曲意境。

人們喜歡聆聽悲傷音樂的原因有很多種，聽者對於歌者的認同、聽者當時的心情與態度，都會影響聆聽感受。同樣一段悲傷音樂，在悲傷的聽眾跟一般聽眾身上，也會造成不同的效果。圖6-3列出人們喜歡聆聽悲傷音樂的可能原因，這張圖也是本章接下來的論述焦點。

聽歌時「開低走高的手指溫度」代表了什麼？

為了分析抒情歌曲的心靈療效，我曾經進行了一項實驗，藉

悲傷的聽眾

感到跟主唱同病相憐，
音樂成了陪伴在旁
的心靈密友

藉由音樂宣洩負面
情緒，深入了解自
己的處境

在樂曲的後段重獲希
望，以正面態度看
待負面經驗

重溫往事

學習生命經驗

感受淒美

欣賞藝術技法

一般聽眾

悲情的主唱讓
聽眾產生悲天憫人的
情懷，甚至是關
懷、照護的溫暖心
意

想像陌生情境，為
平淡單調的生活增
添豐富的
情緒色彩

圖 6-3 人們喜歡聆聽悲傷音樂的可能原因。此圖根據過去的研究文獻統整而成[11]。

11 Garrido, S., & Schubert, E. (2015). Moody melodies: Do they cheer us up? A study of the effect of sad music on mood. *Psychology of Music*, 43: 244–261.

Huron, D. (2011). Why is sad music pleasurable? A possible role for prolactin. *Musicae Scientiae*, 15: 146-158.

Lee, C. J., Andrade, E. B., & Palmer, S. E. (2013). Interpersonal relationships and preferences for mood-congruency in aesthetic experiences. *Journal of Consumer Research*, 40: 382-391.

Sachs, M. E., Damasio, A., & Habibi, A. (2015). The pleasures of sad music: a systematic review. *Frontiers in Human Neuroscience*, 9: 404.

Taruffi, L., & Koelsch, S. (2014). The paradox of music-evoked sadness: An online survey. *PLoS ONE*, 9: e110490.

Van den Tol, A. J. M., & Edwards, J. (2013). Exploring a rationale for choosing to listen to sad music when feeling sad. *Psychology of Music*, 41: 440–465.

Vuoskoski, J. K., & Eerola, T. (2012). Can sad music really make you sad? Indirect measures of affective states induced by music and autobiographical memories. *Psychology of Aesthetics,*

由測量聽眾的手指溫度來估計歌曲不同段落的情感力量。這項實驗即為第四章所介紹的「五首完整歌曲的聆聽實驗」，第四章分析了該實驗的膚電反應數據，而此節則分析其指溫數據。過去的音樂聆聽實驗已經證明，樂曲所導致的放鬆情緒會讓指溫上升，而負向情緒則讓指溫下降[12]，因此，指溫是估計情緒放鬆程度的良好指標。

這項實驗的指溫測量結果，令我大感驚奇，五首歌曲的平均指溫曲線竟然不約而同呈現U形（圖6-4）。為了計算指溫下降與上升的變化值，我將歌曲區分為第一部分與第二部分，以第一次副歌的結束點為界。統計結果顯示：指溫在抒情歌曲的第一部分顯著下降，在歌曲的第二部分顯著上升。五首歌曲的平均指溫變化呈現相同趨勢，這應該不是巧合，而是反映了這類歌曲的情感特質。

五首歌曲的平均指溫曲線都都是微笑曲線，這究竟代表什麼

Creativity and the Arts, 6: 204–213.

Vuoskoski, J. K., Thompson, W. F., McIlwain, D., & Eerola, T. (2012). Who enjoys listening to sad music and why? *Music Perception*, 29: 311–317.

12 Krumhansl, C. L. (1997). An exploratory study of musical emotions and psychophysiology. *Canadian Journal of Experimental Psychology*, 51: 336-353.

Nater, U. M., Abbruzzese, E., Krebs, M., & Ehlert, U. (2006). Sex differences in emotional and psychophysiological responses to musical stimuli. *International Journal of Psychophysiology*, 62: 300-308.

圖6-4 聆聽抒情歌曲時的手指溫度變化。五首歌曲的手指溫度平均曲線，每首歌曲的開始點、第一次副歌結束點、全曲結束點，皆由圓點標出，其中第二個圓點將歌曲切割成第一部分與第二部分。以第二個圓點該處的溫度為準，這五條曲線由上而下依序為聆聽〈給我一個理由忘記〉、〈崇拜〉、〈聽海〉、〈洋蔥〉、〈失落沙洲〉時的數據。

意義呢？受試者聆聽抒情歌曲時，在第一部分似乎會感受到悲傷情緒，因此指溫下降；到了歌曲的第二部分，不少聽眾的情緒轉為正向，因此指溫上升[13]。在這個實驗裡面，並未詢問受試者是否被情傷所苦，因此我們並不知道受試者是否正在歷經感情問

13 Tsai, C. G., Chen, R. S., & Tsai, T. S. (2014). The arousing and cathartic effects of popular heartbreak songs as revealed in the physiological responses of listeners. *Musicae Scientiae,* 18: 410-422.

題，但無論如何，這項實驗的結果依然提供了有趣的訊息，讓我
們得以一窺抒情歌曲的心靈療效。

在聆聽歌曲的第一部分時，受試者的情緒可能傾向悲傷，這
段歌曲導致悲傷的機制，包括了情緒感染（emotional contagion）
及歌詞理解。前奏與第一次主副歌的音樂，可能讓聽者感染了主
唱的悲傷。心理學家指出，聽者對於音樂產生情緒感染，類似於
對他人臉部表情與發聲的模仿[14]。人與人之間的模仿，經常在潛
意識中自動進行，這種行為有助於彼此瞭解，跟對方產生認同。
歌迷對歌手的認同度越高，聽歌時的情緒感染就越強。

在欣賞悲傷歌曲時，歌詞的理解特別重要。近年的行為實驗
及腦造影實驗都發現，歌詞有助於提升旋律的負向情緒，但卻會
減低旋律的正向情緒；人們在聆聽悲傷歌曲時較倚重歌詞，而在
聆聽快樂歌曲時較倚重旋律及節奏[15]。跟快歌相比，抒情歌曲引
發悲傷時涉及較多的認知歷程，需要藉由文字來理解具體概念或
因果關係，以對歌曲產生情感認同。

14 Lundqvist, L. O., Carlsson, F., Hilmersson, P., & Juslin, P. N. (2009). Emotional responses to music: experience, expression, and physiology. *Psychology of Music*, 37: 61–90.

15 Ali, S. O., & Peynircio lu, Z. F. (2006). Songs and emotions: are lyrics and melodies equal partners? *Psychology of Music*, 34: 511–534.
Brattico, E., Alluri, V., Bogert, B., Jacobsen, T., Vartiainen, N., Nieminen, S., & Tervaniemi, M. (2011). A functional MRI study of happy and sad emotions in music with and without lyrics. *Frontiers in Psychology*, 2: 308.

　　對於正在被情傷所苦的人而言，聆聽歌曲的第一部分時，可能會對歌曲產生認同，這個認同感有助於歌曲第二部分發揮療效。過去的研究指出，當個體感受到孤單或是被情人遺棄時，比較偏愛悲傷音樂，因為這種音樂似乎是一位可以分享心事的密友，這位**心靈密友**與自己同甘共苦，讓自己不再感到孤單，而且感到有人理解自己、關懷自己[16]。音樂治療中有個類似的概念，稱為同質原則（equalizing principle），這個原則是配合聽者當下的身心狀態來挑選具有同質性的音樂[17]，等到聽者跟音樂建立起認同之後，再藉由音樂的轉折來改變心情。

　　人們在悲傷的時候，可以藉由欣賞表達悲傷的音樂，感受到一些正面情緒，造成這種效果的心理機制，至今依然成謎。以本實驗所探討的抒情歌曲而言，聽者的正面情緒主要出現在歌曲的第二部分，也就是第一次副歌結束之後，從間奏直到尾聲的部分。由此看來，聆聽情傷歌曲最好不要只聽一半，而應該全曲聽完，這樣才能在歌曲後段，體驗苦盡甘來的感受。

　　為什麼情傷歌曲的後段可以帶來正向情緒？不同的聽眾是否

16　Lee, C. J., Andrade, E. B., & Palmer, S. E. (2013). Interpersonal relationships and preferences for mood-congruency in aesthetic experiences. *Journal of Consumer Research*, 40: 382–391.

17　McCaffrey, R., & Locsin, R. C. (2002). Music listening as a nursing intervention: a symphony of practice. *Holistic Nursing Practice*, 16: 70–77.

會對歌曲有不同的感受？要分析這兩個問題，我們不妨敞開心胸，打破各學科的門戶之見，靈活穿梭在美學、音樂理論、心理學、生物學之間，進行整合式思考。

主歌與副歌的歌詞表達，經常會有層次上的變化；主歌傾向鋪敘性質，副歌則深入歌曲的主旨或內心世界，宣洩負面情感。根據亞里斯多德的**悲劇美學**，負面情緒經由表演藝術作品的引導宣洩之後，閱聽者會感受到情感昇華，心情為之放鬆。過去的研究發現，有些人會藉由聆聽表達負面情緒的音樂，來發洩自己的負面情緒[18]。如果聽眾在第一次主歌與副歌中相當認同主角的悲怨，則聽眾本身的悲怨可能在這兩個樂段中得以釋放，於是在第一次副歌結束之後，情緒由負向轉為正向。

抒情歌曲第二部分的正面效果，也可能跟**音樂的重複與重新詮釋**有關。在抒情歌曲裡面，音樂素材並非原封不動地重複出現，而是藉由唱法與伴奏的變化，衍生一層又一層的意義。舉例而言，鼓組背景律動的加強，會讓第二次主歌與副歌變得較具活力，如此一來，聽眾可能會感受到一股清新的氣息，擺脫第一次

18 Arnett, J. (1991). Adolescents and heavy-metal music: From the mouths of metalheads. *Youth & Society*, 23: 76–98.
 Saarikallio, S. (2011). Music as emotional self-regulation throughout adulthood. *Psychology of Music, 39*: 307–327.

主副歌的自憐自艾心態。到了第三次副歌,不僅可能因為C段的對比效果與轉調(升key)而造成新的感受,甚至連歌詞也會改變,為旋律增添新意。

俗話說得好,「山不轉路轉,路不轉人轉,人不轉心轉」,主副歌形式中重複出現的旋律,每次都會有些變化,而隨著歌曲的進程,聽者可能會以不同的心境去詮釋、感受同樣的旋律,視角也隨之轉換。心理治療中有個類似的概念稱為「再詮釋」,也就是對於同一個事件或情境,切換到不同的視角,重新看待[19]。筆者認為,副歌旋律在重複時改變編曲或改變歌詞,有助於聽者對音樂所描述的悲傷經驗,產生新的、正面的詮釋。

由於歌曲的第二部分會用到比較複雜的音樂技法,因此聽者在聆聽這個部分時,也可能更傾向**欣賞歌曲之美**。有學者指出,人們聆聽悲傷音樂之際,會從審美的角度來欣賞悲傷情緒的表達,將焦點放在音樂技法[20]。在歌曲的第二部分,由於悲傷的表達是第二次或第三次出現,聽者已經感到熟悉,因此悲傷可能會被更超然的角度與感受所取代。我猜測,聽者在歌曲的第二部分

19 Ochsner, K. N., & Gross, J. J. (2008). Cognitive emotion regulation: Insights from social, cognitive, affective neuroscience. *Current Directions in Psychological Science*, 17: 153-158.

20 Schubert, E. (1996). Enjoyment of negative emotions in music: An associative network explanation. *Psychology of Music*, 24: 18-28.

會思考歌曲描述的事件與經驗跟自己到底有何關係，在淒美中學習生命經驗。過去的研究指出，聆聽悲傷音樂時，聽眾不僅可以感受曲中所表達的悲傷情緒，還會體驗愛與正向情緒[21]。

亞里斯多德在探討悲劇美學時便指出，降臨在悲劇主角上的厄運，會讓觀眾產生憐憫之情，使負面情感獲得淨化。這個觀點或許能解釋，聽眾即使未被情傷所苦，聆聽情傷歌曲依然會帶來正面情緒，因為這種歌曲可以**激起悲憫**之心，引發慈愛、照護等行為。

淒美歌曲的歌詞，可能跟悲劇的主題有點類似，而音樂則進一步強化了歌曲的感動力量。心理學家曾經提出一個非常有趣的假說，藉以解釋悲傷音樂為何感人，這個假說指出，悲傷音樂中的高音之所以催人淚下，是因為它跟幼小哺乳類的失群哀鳴（separation call）聽起來相當類似。所謂的失群哀鳴，是指脆弱的幼小哺乳類離開了親友或巢穴，陷入孤單無援之困境時所發出的求救聲[22]。（圖6-5）

至此，我們終於恍然大悟，瞭解抒情歌曲的副歌為何要飆高

21 Kawakami, A., Furukawa, K., Katahira, K., & Okanoya, K. (2013). Sad music induces pleasant emotion. *Frontiers in Psychology*, 4: 311.

22 Panksepp, J., & Bernatzky, G. (2002). Emotional sounds and the brain: the neuro-affective foundations of musical appreciation. *Behavioural Processes*, 60: 133-155.

音，為什麼歌手在第二、第三次副歌要以激動情緒唱出高音，因為唯有撕心裂肺的高音，才能夠抒發最深刻的寂寞與哀痛，激起聽者的同情。

圖6-5 哺乳類的失群哀鳴。失群哀鳴是指脆弱的幼小哺乳類離開了親友或巢穴時所發出的求救聲，成年哺乳類聽到這種哀鳴，可能會產生悲憫之心。此圖顯示，母獅聽到幼小獵物的失群哀鳴之後，一掬同情之淚。在真實世界中，母獅或母豹確實有可能選擇照顧幼小獵物，而非將牠吃掉。

　　從生物演化的角度來看，哺乳類的失群哀鳴，自古以來就是高音。哺乳類在聽覺上已經高度進化，可以聽得到高頻求救聲，而早期哺乳類的天敵則聽不到高頻，因此，高頻範圍便成了哺乳類母子通訊的專屬頻道。時至今日，很多成年哺乳類聽到高音的呼救聲，仍然會產生悲憫之心，抒情歌曲的聽眾也是如此。

　　英國浪漫主義詩人雪萊（Percy Bysshe Shelley）曾說：「傾訴最哀傷的思緒，才是我們最甜美的歌。」然而哀傷畢竟是負面情緒，善於趨吉避凶的人類，為什麼會喜愛哀傷的歌曲呢？在本節中，我們以聽眾指溫測量實驗為這個問題帶來了嶄新的答案，這項實驗的結果顯示，情傷歌曲的正面效果可能跟段落的重複有關。以下，我們將回到歌曲文本的分析，探討抒情歌曲後半部分的幾個重要段落：C段、第三段副歌、尾聲，進一步印證上述有關歌曲心靈療效的論點。

C段、第三段副歌、尾聲

　　「主歌→副歌」的重複進行，是主副歌形式的基本型態，例如〈聽海〉便是主歌與副歌交替出現兩次。不過，目前多數的抒情歌曲會安排第三次副歌，而且經常在該次副歌之前插入C段。在本節中，我們將探討C段與第三次副歌的一些特質，並順帶分

析尾聲的功能。

　　抒情歌曲的 C 段又稱為 bridge 或 middle eight，它通常僅有八小節，雖然它十分短小，卻能有效造成新的張力，甚至改變歌曲的前進動勢，讓歌曲形式從迴繞形式 —— 主歌與副歌交替重複 —— 變成直線前進，奔向新的人生。

　　從音樂曲式的角度而言，有些音樂的進行方式注重主題與段落的重複，屬於循環迴繞式（cyclical）的進行，而有些音樂則是「往特定目標前進」，屬於直線前進式（linear）的進行[23]。如本書序言所述，〈聽海〉的主體僅是兩次「主歌→副歌」，宣洩情緒後又回到原點，屬於循環迴繞式的樂曲，反之，〈崇拜〉的第三次副歌不僅轉調、改變編曲，更在歌詞中透露新的心境，具有直線前進式的特質，其目標是找回自我價值。

　　篇幅短小的〈崇拜〉沒有 C 段，在第二次副歌末尾升 key，以直截了當的方式進入第三次副歌。但有些華語抒情歌曲為了強調這個轉折，會以 C 段來製造情緒上的反差，因此 C 段的音樂素材、節奏、調性，常常都跟副歌不同。假如歌曲的副歌是大調，而 C 段進入小調，這就產生了明暗的對比。在一些歌曲裡面，主唱在 C 段彷彿面臨人生的嚴峻挑戰，而音樂則在此重獲掙扎前進

23　Kramer, J. D. (1988). *The Time of Music*. New York: Schirmer Books.

的動力，等待著在第三次副歌浴火重生。以上這種「山重水複疑無路，柳暗花明又一村」的歷程，其實大家都不陌生，因為很多好萊塢電影都遵循這樣的情節模式。

有些電影的情節模式特別賣座，觀眾一旦進入劇情就欲罷不能，直到圓滿結局才肯罷休，這些情節模式到底有何特點呢？1980年代後期，不少好萊塢編劇開始參考一本僅僅七頁的手冊來創作[24]，這本手冊根據神話學大師坎伯（Joseph Campbell）所提出的英雄旅程（the Hero's Journey）原型[25]，擬定電影的敘事套路，由於這個套路能夠有效吸引觀眾，因此對於往後數十年的好萊塢電影產生深遠影響。

簡而言之，神話英雄或電影主角的一趟旅程，不外乎召喚、啟程、歷險、歸返等階段。主角因為某個機緣，踏上一段不尋常的旅程，旅程中有盟友、恩師、寶物，更有黑暗勢力。其中歷險的階段有多重考驗，即使主角已經完成任務，在看似平坦的歸途上，也要面對黑暗勢力孤注一擲的反撲。

有些情傷歌曲的C段，就像是英雄旅程的終極考驗，是整首

24 Vogler, C. .*A Practical Guide to THE HERO WITH A THOUSAND FACES by Joseph Campbell*. (http://www.skepticfiles.org/atheist2/hero.htm)

25 Campbell, J. 著，朱侃如譯（1949/1997），《千面英雄》（*The Hero with A Thousand Faces*），臺北：立緒出版。

歌曲最低迷、最黑暗的段落。由女歌手演唱的情傷歌曲裡面，C段適合回憶與思念，體驗寂寞的溫度，例如張惠妹演唱的〈掉了〉：

> 曾經唱過的歌　分享過的笑聲　在心中不斷拉扯
> 想念不能承認　偷偷擦去淚痕　冬天過了還是會很冷

許茹芸演唱的〈淚海〉[26] 中，C段潛入內心，再次體驗悲痛，低音弦樂的切分節奏重重敲在心頭，宛如身體深處傳來的陣陣抽痛或心悸感受：

> 閉上了雙眼　還看見和你的纏綿
> 眼角的淚水　洗不去心中一遍一遍的誓言

孫燕姿演唱的〈我不難過〉，C段也是強調身體感覺，主角最後一次想像擁抱，伴奏音樂時而心亂如麻，時而振聾發聵，主角終於不再留戀過去：

26 季忠平、許常德作詞，季忠平作曲，收錄於許茹芸的專輯《淚海》（1996）。

抱緊我　　再抱緊我

這一份感動　　請你讓我　　留在胸口

別再說　　是你的錯

愛到了盡頭　　是非對錯　　就讓它隨風

忘了所有　　過得比你快活

　　經過這番「告別儀式」之後，主角在第三次副歌便能瀟灑看待這段戀情。

　　有些聽眾之所以選擇聆聽悲傷音樂，或許是為了重新體驗以往負面事件所帶來的強烈情感，藉此宣洩悲痛[27]。從〈淚海〉與〈我不難過〉兩首歌曲可以發現，C段的編曲技法可以巧妙再現負面經驗中的身體感覺，強化歌詞中對於痛苦的描述。

　　女性的情傷經常淚如雨下，而男性的情歌又是如何呢？在日本的少年動漫裡面，每當主角面臨挑戰，就會陷入回憶；現實的挑戰越艱難，回憶內容就越豐富。在回憶時，主角可以藉由瀏覽自己過去的努力與執著，重獲信心與力量。除了動漫之外，有些歌曲的C段也藉由回憶來肯定自己，例如蕭敬騰演唱的〈奮不顧

27　Van den Tol, A. J. M., & Edwards, J. (2013). Exploring a rationale for choosing to listen to sad music when feeling sad. *Psychology of Musi*, 41: 440-465.

身〉[28]，主歌與副歌是男子的愛情宣言，C段則揭示創傷經驗及收穫：

穿過巨大的傷口　我找到當時的溫柔
有始有終　就算收穫　我從不在乎心痛

五月天的歌曲〈我心中尚未崩壞的地方〉[29]也有類似描述，此曲主歌反省著單純的孩子在遊戲規則中變了樣，副歌強調真誠的自我，追尋一個尚未崩壞的地方。進入C段，原本高高在上的主角似乎走下舞臺，拍拍聽眾的肩膀，敘說難忘的成長：

寧願重傷也不願悲傷　讓傷痕變成了我的徽章
刺在我心臟　永遠不忘

經過C段的試煉，主角終於凱旋而歸，並且獲得一個寶貴的禮物：後創傷成長（post-traumatic growth）。所謂的後創傷成長，是指經歷人生嚴峻挑戰之後的心靈成長，例如戰勝癌症之

28　鄔裕康作詞，曹格作曲，收錄於蕭敬騰的專輯《蕭敬騰同名專輯》（2008）。
29　阿信作詞，怪獸作曲，收錄於五月天的專輯《後青春期的詩》（2008）。

後，可以讓一個人的生活習慣徹底改變，甚至連人生觀都煥然一新，變得更積極、更正向。提出後創傷成長此一概念的學者指出，有些歷經心理創傷的個體，**仍需要持續感受苦痛**，以作為邁向後創傷成長的推動力，因此這些學者認為，不只是創傷事件自身，當事人的體驗和評估，都會影響心理復原[30]。

在抒情歌曲中，有些C段的歌詞具備了上述的後創傷成長意涵，例如四分衛樂團的〈起來〉[31]，C段除了讓人再次體驗全身顫抖的感覺，也評估了失去愛情的理由：

C 段

感覺全身在顫抖　無法用心對齊妳我的腳步
太多太快來不及去接受　太多太遠太過分執著
鼓起勇氣才看見　失去理由

副歌三

起來　我要妳看得見　再大的風雨　要用力飛
起來　或許妳覺得累　記得我　在末日來臨之前

30　Calhoun, L. G., & Tedeschi, R. G. (2004). The Foundation of Posttraumatic Growth: New Considerations. *Psychological Inquiry*, 15: 93-102.
31　陳如山作詞、作曲，收錄於四分衛樂團的專輯《四分衛》（1999）。

　　C段唱出身體的悲憤，生命在此內旋、重整，而最後一次副歌的嘶吼與總奏，則是浴火鳳凰的重生宣言。

　　從英雄旅程的四個階段來看，抒情歌曲的最後一次副歌可以視為**歷險過後的復活**，此時音樂又回到全曲的核心：副歌。副歌旋律在編曲的嶄新詮釋之下脫胎換骨，見山仍是山，見水仍是水，帶來新的體悟。

　　〈起來〉在C段之前省略第二次主副歌，以器樂間奏代替，這也是主副歌形式的一種變化型態，類似的例子還有五月天的〈突然好想你〉[32]，這首歌在C段之前省略第二次副歌，在器樂間奏的後半段帶出新的節奏，預示著接下來的C段。由於擴張的主副歌形式包含了三次副歌，若要讓歌曲更為緊湊，可以省略第二次副歌，強調最後一次副歌的高昂情緒。

　　講到C段的歷險特質，就不能不提到五月天的歌曲〈諾亞方舟〉[33]。這首歌的主題是末日想像，想像地球暖化之後，陸地被海洋淹沒，只剩下諾亞方舟滿載倖存動物，在海上漂流。另一方面，即將告別世間的人們，除了要捨棄甜甜圈、咖啡店、電影院之外，也思考著最後一通電話要撥給誰。

32　阿信作詞、作曲，收錄於五月天的專輯《後青春期的詩》（2008）。
33　阿信作詞，瑪莎作曲，收錄於五月天的專輯《第二人生》（2011）。

　　第二次副歌做最後確認，「終於沒有更多的明天要追」，接著，就進入壯觀的末日場景：

　　C 段

當彗星燃燒天邊　　隕石像雨點

當輻射比陽光還要熾烈

讓愛變得濃烈　　當每段命運　更加壯烈

當永遠變成一種遙遠　　當句點變成一種觀點

讓人類終於變成同類

　　副歌三

勇敢的告別　　勇敢地向過去和未來告別

告別每段血緣身份地位　　聰明或愚昧

最後的告別　　最後一個心願是學會高飛

飛在不存在的高山草原　　星空和藍天

　　此處的C段就像是災難片中的奇觀（spectacle），在末日之火與末日灰燼中，重新召喚平等、博愛等普世價值，於是在第三次副歌道出最後心願。

　　歌曲雖然未必能改變世界，卻讓人們得以重新詮釋生活、

重新詮釋存在的意義，甚至提供了呼籲、訴願的管道[34]。在這個令人徬徨的時代，年輕人難免會感受到存在主義式的威脅與問題（existential threat and question），對於未來的人生與人生的意義，都深感疑慮；〈諾亞方舟〉的末日想像，以及五月天的其他歌曲，或許能夠召喚希望，帶來集體救贖。

接下來，讓我們探討歌曲尾聲的形式與功能。本書的第五章曾經提到，有些抒情歌曲的尾聲雖然音量不大，卻能深深感動聽眾，引發膚電反應。由於這種尾聲的編曲相當簡約，歌詞與唱法便顯得格外重要。以陳奕迅演唱的〈十年〉為例，在兩次主副歌之後進入尾聲，就像許多劇情片的片尾，主角帶著體悟回到平凡生活。除了呈現新生命的面貌，華語抒情歌曲的尾聲也經常以輕輕的喟嘆，結束這段情感波瀾，第四章末節所提到的〈崇拜〉、〈給我一個理由忘記〉、〈洋蔥〉，在尾聲中都有這類感嘆。

為了說明華語抒情歌曲的豐富面貌，本節最後以國語版的〈K歌之王〉為例，說明最後一次副歌與尾聲所營造的諷刺效果。〈K歌之王〉引用許多經典歌曲，顛三倒四，處處機鋒，段落與編曲也別出心裁。第一次副歌中有一句「那是醉生夢死才能熬成的苦」，淡淡唱出空洞的情傷，第二次副歌重新詮釋，將這

34 Fiske, J. (1989). *Understand Popular Culture*. Boston: Unwin Hyman, pp. 84-98.

一句擴大為兩句，並且改變歌詞、節奏、編曲。這首歌曲雖然沒有 C 段，但這兩個情緒澎湃的樂句（以下用底線標出）似乎代替了 C 段，下一句突轉輕柔，再進入令人啼笑皆非的尾聲：

副歌二

讓我　斷了氣　鐵了心　愛的過火

一回頭就找到出路

讓我　成為了　無情的　K 歌之王

麥克風都讓我征服

想不到妳　若無其事的說　這樣濫情何苦

尾　聲

我想來　一個吻別　作為結束

想不到你　只說我不許哭　不讓我領悟

第二次副歌的最後一句，冷雋幽默，「若無其事」的語氣轉折，確實教人意想不到。K 歌之王在這首歌裡面拼命堆砌典故，終究只是無病呻吟，尾聲中想要力挽狂瀾，擺出優美雋永的吻別姿勢，但無人搭理，最後只留下了一個尷尬表情，定格結束。

從結構到品味：主副歌形式的心理模型

英國哲學家懷德海（Alfred North Whitehead）曾說，藝術經常將經驗套上模式，而審美的樂趣之一就是認出這個模式。在音樂藝術中，樂曲的段落鋪排有種種方式，例如主副歌形式、迴旋曲式、奏鳴曲式，不同的音樂曲式各擅勝場，有的曲式善於歌詠悲傷，有的曲式適合跳舞，有的曲式則以戲劇性、邏輯性見長。到底主副歌形式為什麼善於抒情，甚至讓聽眾若有所悟呢？此處提出一個心理模型，嘗試解釋這個曲式的情感效果，如圖6-6所示。

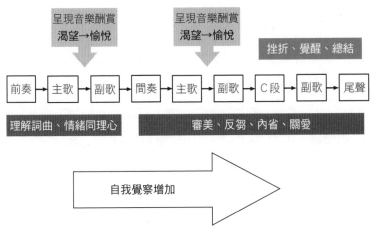

圖6-6 主副歌形式的情感結構模型。

　　抒情歌曲的前奏鋪出氛圍之後，聽眾在第一次「主歌→副歌」理解了歌詞所敘述的情境，並藉由音樂跟歌曲中的主角產生類似的悲傷情緒，這種情緒感染是下意識的模仿，不太需要深思與推理。到了第二次「主歌→副歌」的進行，由於音樂及歌詞重複出現，聽者可能進一步對歌曲做出審美評價，更重要的是，聽者不再只是被動地與主角陷於悲傷之中，而是從自身立場出發，反芻歌曲內涵，甚至產生溫暖的關愛之情。具有對比效果的C段提升音樂張力，讓聽者再度對於歌曲主角的挫折與自我質問產生共鳴，於是第三次副歌中與主角一同重生。從英雄旅程理論來看，C段與第三次副歌經常描述主角克服困難，然後帶著寶貴的領悟，在尾聲中回歸平凡生活。

　　從「第一次主副歌」進行到「第二次主副歌」，詞曲重複出現，可能會伴隨著自我覺察的增加，聽者逐漸從歌曲的情緒感染階段進入認知與領悟層次，而C段與第三次副歌的加入，則讓「失意→克服困難」的旅程更為完整。這趟旅程的長度雖然只有四、五分鐘，但因其結構精巧，依然具有顯著的心靈療效。

　　我曾經進行了一項腦造影實驗，來檢驗上述的心理模型。該實驗的音樂刺激材料有四首歌曲，包括兩首以情傷為主題的國語流行歌曲（徐佳瑩演唱的〈失落沙洲〉、曹格演唱的〈背叛〉），以及兩首帶有叛逆色彩的國語搖滾歌曲（阿密特的〈開

門見山〉、五月天的〈2012〉），結果發現〈失落沙洲〉跟其他歌曲有些不同。〈失落沙洲〉第三次副歌，不僅活化了有關調降負向情緒的腦區，也活化了處理歌詞與音樂訊息的腦區，這可能是因為四首歌曲中只有〈失落沙洲〉改變了第三次副歌的歌詞[35]。

〈失落沙洲〉第一次與第二次副歌中「回頭才發現你不在，留下我迂迴的徘徊」這兩句歌詞，到了第三次副歌變為「疲憊的身影不是我，不是你想看見的我」，這個歌詞變化在細膩的編曲與演唱之下，顯得意味深長。第三次副歌一開始，鼓組伴奏抽離，此處的「回來」兩字輕如嘆息，氣音相對明顯，這一句結束時略為留白，頓生寂寥之感。在短暫的消沉之後，唱「疲憊的身影不是我，不是你想看見的我」，鼓組伴奏重新進入，襯托著精神抖擻的唱腔，讓人重振心情。第三次副歌的歌詞變化搭配編曲變化，不僅讓聽者腦中處理歌詞與音樂訊息的區域活化增加，也讓有關調降負向情緒的腦區活化增加，聽者在此時心情豁然開朗。因此，第三次副歌改變歌詞與編曲，為原本的副歌旋律賦予**積極的嶄新意義**，這可能是抒情歌曲發揮心靈療效的一大關鍵。

在一首歌裡面，詞跟曲經常彼此互補，缺一不可。若只有曲

35 蔡振家、李家瑋、葉家含、陳容姍、林耀盛（2017），〈為何華語流行樂壇以情傷歌曲為主？試析抒情歌曲的療癒潛質〉，《本土心理學研究》47期，頁371-420。

而沒有詞，音樂儘管美妙動聽，卻無法表達明確的意義。歌詞善於敘述，傳達清晰理念，而歌曲中音樂的功能到底是什麼呢？一般而言，音樂以對比鮮明的情緒表達，反覆撼動聽眾的心靈，這種情感力量彌補了語言的不足。為了解釋歌曲聆聽行為中的語言理解與音樂認知分別具有何種心理效應，此處介紹一個心理治療領域中的觀念：互動式認知子系統（interacting cognitive subsystems）[36]。

互動式認知子系統是一個關於心智如何處理訊息的理論模型，它區分了不同層次的心智編碼（mental code），在最深的層級中有兩種意義編碼：命題式編碼（propositional code）、意涵式編碼（implicational code），其中命題式編碼的指涉較為明確，其內容概念可由語言來敘述，反之，意涵式編碼整合了各種訊息，包括視聽訊息與身體感覺，其內容涉及種種細微的情緒狀態，難以用語言描述。

命題式編碼與意涵式編碼的不同特質，在詩歌中十分明顯。命題式編碼好比個別的詩句，而意涵式編碼則好比整首詩的意境；若想瞭解整首詩的意境，除了要知道每個詩句的意義之外，

36 Teasdale, J. D., & Barnard, P. J. (1993). *Affect, Cognition and Change: Re-modelling Depressive Thought*. Hove: Lawrence Erlbaum Associates.

還要搭配視覺想像，整合不同段落的訊息，並且深入體會詩的節奏、聲韻之美，甚至還要揣摩朗讀詩篇者的語氣、臉部表情、姿態動作[37]。抒情歌曲的演出，或許也可以視為一種朗讀詩篇的方式，動聽的唱腔與精心編排的伴奏，為歌詞增添了許多表情與姿態，讓情感意義更為豐富，也讓命題語言更具感染力與說服力。

命題語言化為歌唱之後，不僅說服力增加，也適合重複出現。在美妙音樂的襯托之下，一再重複的命題語言可以讓人回味再三，體會箇中深義。歷史學者呂世浩曾說，西方的學問比較講究「方法」，而中國的學問則講究「工夫」，特別是在有限的材料（史料）中反覆思辯，產生不同層次的體會[38]。其實華語抒情歌曲的副歌也是如此，副歌的重複可以帶來豐富的層次，讓人細細品味。

「品味」這個概念，可以說是中國古代文人送給當代心理學的一份小禮物，它彌補了西方情緒心理學的匱缺。西方的心理學家曾經根據中國唐代詩論家司空圖所提出的「味外之旨」等觀念，來闡明情緒的精微之處，這種精煉的情緒（refined emotion）

37 Teasdale, J. D., Segal, Z., & Williams, J. M. (1995). How does cognitive therapy prevent depressive relapse and why should attentional control (mindfulness) training help? *Behaviour Research and Therapy*, 133: 25-39.

38 呂世浩（2014），《秦始皇：一場歷史的思辨之旅》。臺北：平安文化，頁39。

並非著眼於情緒刺激物的性質（如：味道），也不拘泥於個體對情緒刺激物的直接反應，而是注重個體在情緒經驗中的評價與內省，藉此建立或改變對於人事物的觀點，產生各種行動的備妥狀態（state of action readiness），影響著未來的決策與行為[39]。

　　換言之，詩人與藝術家對於人生事件的觀照省思，最終可以提煉出一些美感經驗與處事態度，體現在作品裡面。這些詩化的人生經驗，在歌曲中乘著音樂之翼反覆響起，一次次呼喚歌迷的心靈，造成深刻的改變。

　　綜合本章所述，抒情歌曲雖然以愛情為主軸，但是歌曲所傳達的悲傷與失意具有普世性，是人生必經之路，因此能夠引起廣大聽眾的共鳴。就歌曲結構而言，歌曲的C段、第三次副歌、尾聲經常能完成一段心靈旅程，讓聽眾也跟情傷主角一起獲得後創傷成長。聆聽歌曲涉及記憶統整與重新評價，在音樂的引導之下，華語抒情歌曲的後段可以讓聽眾切換到不同的視角去看待負面事件。

39 Frijda, N. H., & Sundararajan, L. (2007). Emotion refinement: a theory inspired by Chinese poetics. *Perspectives on Psychological Science*, 2: 227-241.

第7章

歌曲格式塔：語言、譬喻、意象和影像如何形塑歌曲、擴展感動力

　　關於歌曲的審美，很多人都會問一個同樣的問題：歌曲中到底是歌詞感人還是音樂感人？其實歌詞與音樂都很重要，而更值得深思的一個問題應該是：歌詞與音樂如何**妥善搭配**，匯集成深刻的感動力量？

　　心理學中有個「格式塔學派」（德文 Gestalttheorie，又稱為「完形心理學」），格式塔是德文 Gestalt 的音譯，意即形狀或形式。格式塔學派主張，人腦會整合外界傳入的訊息，因此，最終得到的整體概念（格式塔）會大於原本個別訊息的總和。歌曲也是個格式塔，音樂與歌詞具有不同的效果，各個段落具有不同的功能，在創作者的妥善安排之下，歌曲整體的感人效果會大於個別元素、個別段落效果的總和。

　　雖然心理學中有格式塔學派，但是該學派奠基於視覺圖形的知覺現象，很難直接用在歌曲分析上頭，因此本章將格式塔學派跟語言學理論結合，來探討主副歌形式裡的各種元素，包括：語言、譬喻、音樂、影像。本章將指出，無論是歌詞中的語言轉換與譬喻、意象的安排，還有聲音及影像的搭配，都與歌曲形式息息相關。本章所提出的「歌曲格式塔」這個概念，就是指曲式統攝全局的作用；唯有在主副歌形式的規範底下，各個元素才能發揮相輔相成的效果。

主副歌形式中的語言轉換

　　流行歌曲是跨文化融合的實驗場域，歌曲中的音樂及語言，隱含著各個文化的政治、情感特質，歌曲中多元的取材與運用方式，反映著當代創作者與聽眾對於各種文化元素的想法。在音樂方面，樂器、節奏、旋律的「中西合璧」流行已久，例如讓傳統旋律（音階）跟西洋的和聲、背景律動並行，就是相當常用的手法。在語言方面，有些歌曲的歌詞會混雜不同的語言種類，例如在本土饒舌歌曲裡面，國語、閩南語、客語、日語、英語可以快速切換，逸趣橫生。

　　除了饒舌歌曲之外，有不少抒情歌曲也使用了多種語言，這樣的「語言混雜性」在抒情歌曲中究竟扮演什麼角色？語言的切換跟主副歌形式又有什麼關係？這些都是本節所要探討的議題。探討這些議題不僅有助於歌曲創作，更重要的是，我們可以藉此思考臺灣多元文化中各個語言的特質，還有語言背後的族群、政治、文化意義。

　　針對流行歌曲中的語言混雜現象，此處首先借用「標出性」（markedness）這個語言學及文化符號學的觀念來做說明，這個名詞由喬姆斯基（Avram N. Chomsky）於1968年所定義，但其概念早在1930年代的布拉格學派即已成形。所謂的標出性，是

指一件作品或一段敘述裡面存在兩個對立項，這兩個對立項中，較少被使用的一項具有特殊的性質：

> 當對立的兩項不對稱，出現次數較少的一項，就是「標出項」（the marked），而對立的使用較多的那一項，就是「非標出項」（the unmarked）。因此，非標出項，就是正常項。關於標出性的研究，就是找出對立二項何者少用的規律。[1]

分析一首音樂作品時，也可以運用「標出項／非標出項」的概念，區分不同段落，例如一首樂曲通常有個主要的調性（主調），它是非標出項或正常項，而樂曲中偶爾會轉到次要的調性，它就是標出項。許多抒情歌曲的主、副歌都是大調，導歌與C段則出現小調，稍作調劑，這些小調段落可以視為標出項。

不僅調性的標出項跟曲式段落有關，流行歌曲中的語言轉換也經常服膺於主副歌形式，在不同段落之間增添變化與層次。許多歌曲都是在導歌或副歌才轉換語言，因此本節的討論重點之一，便在於**語言轉換如何「標出」歌曲段落**。有些國語流行歌曲中的其他語言僅作為穿插、點綴之用，出現的時間很短，「標出

1　趙毅衡（2012），《符號學》。臺北：新銳文創，頁358。

項／非標出項」的區隔相當清楚，不過，另外也有些歌曲平均使用兩種語言，兩者的分量不分軒輊，這類歌曲在此略過不論。

國語歌曲中所穿插的「異語言」有許多種類，如：閩南語、原住民語、英語，以下一一舉例說明。

臺灣的流行歌曲以國語及閩南語最為普遍，其中有些國語歌曲會穿插閩南語，此時閩南語為「被標出」的語言種類，這種語言轉換的主要功能是凸顯特定辭彙或句子，並且凸顯歌曲段落的轉折。例如周杰倫演唱的〈爸，我回來了〉[2]、彭佳慧演唱的〈甘願〉[3]，國語都是當作一個背景，而副歌的開頭轉為閩南語，則為歌曲的亮點與記憶點。

另一種在國語歌曲裡面穿插閩南語的用法，是將著名的閩南語傳統歌謠插入歌曲之中，類似於寫文章時引用他人名言，令人感到既熟悉又別具新意。不過寫歌畢竟跟寫文章不同，在流行歌曲裡面引用經典唱段，必須小心處理音樂風格的轉折，以免攪了局又糟蹋了經典，兩頭落空。以下舉出兩首抒情歌曲做為例子，說明引用經典時如何從歌曲結構做全盤考量。

徐佳瑩演唱的〈身騎白馬〉[4]，副歌引用了歌仔戲《紅鬃烈

2　周杰倫作詞、作曲，收錄於周杰倫的專輯《范特西》（2001）。

3　姚若龍作詞，陳國華作曲，收錄於彭佳慧的專輯《First Time》（2000）。

4　徐佳瑩作詞，徐佳瑩、蘇通達作曲，收錄於徐佳瑩的專輯《LaLa首張創作專輯》（2009）。

馬》裡面薛平貴的【七字調】唱段，此曲的主歌後半段與副歌如下：

主　歌

而你卻　靠近了　逼我們視線交錯

原地不動　或向前走　突然在意這分鐘

眼前荒沙瀰漫了等候　耳邊傳來屏弱的呼救

追趕要我愛得不保留

副　歌（轉閩南語）

我身騎白馬走三關　我改換素衣回中原

放下西涼無人管　我一心只想王寶釧

〈身騎白馬〉主歌的旋律，聽起來跟一般的國語流行歌曲差不多，但進入副歌之前忽然轉換場景，黃沙漫天、呼救無力，像是在夢境中放大了愛情的焦慮。音樂漸趨緊張，所有樂器屏息以待。鼓聲漸強之後進入副歌，歌仔戲裡的古代豪傑單騎衝出，他接到妻子的求救書信，因此揚起馬鞭走三關。

音樂經典的引用，並非只是單純的複製、貼上，而是在新的語境底下重新詮釋經典。徐佳瑩以輕柔的唱腔詮釋薛平貴的【七字調】，嗓音中少了歌仔戲小生的粗獷氣質，也讓副歌中的抒情

主體雄雌難辨，時空撲朔迷離，如在夢境。副歌之後的間奏出現嗩吶，繼續點染古老蒼涼的景致。嗩吶這個傳統樂器在流行歌曲中並不多見[5]，此際特別符合歌仔戲的語境，因為嗩吶是許多民間戲曲的必備樂器。

【七字調】是歌仔戲裡面最重要的曲調，它可以變化旋律及速度，表現各種情緒，其中以《紅鬃烈馬》這齣戲裡的「我身騎白馬走三關」最為著名。〈身騎白馬〉這首歌讓【七字調】走進KTV、演唱會，在年輕聽眾之間廣為流傳，延續了歌仔戲音樂的命脈，是活用傳統音樂的經典之作。

另一個引用傳統歌謠的成功例子，是孫燕姿演唱的〈天黑黑〉[6]。這首歌從回憶童年開始，在主歌最後插入閩南語童謠〈天黑黑〉的第一句歌詞，短暫沉吟，然後才以國語唱出副歌。「天黑黑」這三個字的末音停在小調的屬音，進入副歌時解決到平行大調的主和弦，彷彿回到現實的大人世界。進入副歌，主角表示對前途略感茫然，於是格外珍惜童年的美好時光。

跟官方語言相比之下，閩南語似乎較為樸質、真摯，它可以

5　1981年，李壽全和陳揚嘗試在搖滾樂中穿插國樂風格的嗩吶，而羅大佑於1983年所創作的〈亞細亞的孤兒〉，則首次以嗩吶吹出真正具有搖滾風格的聲線。
　　馬世芳（2014），《耳朵借我》。臺北：新經典文化，頁108。
6　廖瑩如、April作詞，李偲菘作曲，收錄於孫燕姿的專輯《孫燕姿》（2000）。

在國語歌曲裡框出一個小小的童年烏托邦。音樂上，〈天黑黑〉的主歌有個單純可愛的背景律動，跟副歌截然不同，因此，插入主、副歌之間的童謠也具有緩衝作用。

〈身騎白馬〉與〈天黑黑〉這兩首抒情歌曲中的引用傳統歌謠及語言轉換，都能帶來柳暗花明又一村的效果，體現了歌曲結構與心境轉折的緊密關聯，這種關聯在其他歌曲中也可以得到印證。類似於〈身騎白馬〉以傳統歌謠作為副歌的手法，同樣出現在西洋歌曲〈返璞歸真〉（*Return to Innocence*）裡面，該曲的副歌是臺灣阿美族的古調，悠揚的無義聲詞，點出此曲追尋本性、回歸單純的主旨[7]。

〈天黑黑〉藉由童謠來懷舊，跟現實困境相互對照，這樣的手法也見於客語流行歌曲〈月光光〉。由邱幸儀作詞、作曲、演唱的〈月光光〉，曾在2004年獲得高雄第一屆客家流行歌曲創作比賽亞軍。邱幸儀將客家童謠「月光光，秀才郎」放在最重要的副歌[8]，除了藉此緬懷無憂無慮的童年之外，也道出留學飄泊之

7　此曲為德國音樂團體「謎」（Enigma）所創作的單曲，於1994年發行。這首歌曲的副歌是臺灣阿美族的古調〈老人飲酒歌〉，演唱者郭英男和郭秀珠在1988年於巴黎的世界文化館中演唱此曲，後來「謎」樂團的製作人將這段錄音放入其創作歌曲〈返璞歸真〉裡面。

8　初步的聆聽實驗顯示，此曲副歌出現之際容易讓聽眾產生膚電反應。

　蔡振家、陳容姍（2012），〈渴望·解決·酬賞系統：聽眾對於終止式的情緒反應〉，《藝術學報》90期，頁325-345。

後的尋根心境。

　　人在異鄉，母語彷彿是一條回家的路，是午夜夢迴時追尋自我認同的語言。除了客語之外，國語歌曲中穿插臺灣原住民語的手法，同樣也有此涵意。

　　歌曲中的原住民語，可以根據其是否具備明確語意，區分為「虛詞」與「實詞」兩種。虛詞沒有明確語意，可能是人類早期口語溝通的遺響，反之，具有明確語意的實詞，則普遍存在於我們熟悉的現代語言之中。虛詞是臺灣原住民歌曲的一大特色，它雖然沒有固定、明確的語意，卻能傳達言外之意。1980至1990年代的國語歌曲偶爾會穿插原住民虛詞，作為情緒上的渲染與聲響上的調劑[9]。隨著原住民意識的抬頭，有越來越多的臺灣原住民歌手想在歌曲裡面表達**對本族文化的認同**，因此實詞的運用逐漸增加。例如阿美族歌手A-Lin演唱的〈回家〉[10]，主歌以國語演唱，到了副歌開頭則轉為阿美族語：

9　例如張惠妹演唱的〈姊妹〉，間奏中便出現了原住民虛詞歌聲。這首歌由張雨生作曲、作詞，收錄於張惠妹的專輯《姊妹》（1996）。

10　A-Lin作詞，陳忠義作曲，收錄於A-Lin的專輯《愛請問怎麼走》（2007）。

主　歌

拼命的在尋找著　真正完整的自我

城市喧鬧的霓虹　卻帶來寂寞

很久沒有這樣過　夢見童年的模樣

景色是依然一樣　等待我回家

天真好動的小時候　穿梭在田野中

滿天星的夜空　陪伴著我成長

副　歌

ei tho a cu na ca ba hai nu lu ma（那裡能夠看得到美麗的故鄉）

什麼時候它會再帶我回家

gi ma cu fang tha nar nar cu na lu ma（是你在思念那美好的故鄉嗎？）

靈魂在城市裡遊蕩　心裡偽裝的自己　看起來很堅強

　　雖然大部分的聽眾都聽不懂副歌裡的阿美族語，但仍然可以感受到一抹特殊的色彩。這首歌曲是由A-Lin本人填詞，以自問自答的方式抒發鄉愁，也為許多原住民唱出了城市裡的孤獨心情。

　　跟上述的閩南語及原住民語相比，穿插於華語歌曲中的外國語言，意義又大不相同。國語轉換英語的例子，在流行歌曲裡俯拾皆是，其中love是較常出現的英文詞彙，例如蔡健雅演

唱的〈Beautiful Love〉[11]，副歌第一句為 Love's Beautiful, So Beautiful，細究起來，Love 的意思若是用中文辭彙來表達，或許有人會嫌太過肉麻，改用英文的話，就可以自然唱出口。日文歌曲偶爾會穿插英文，有時也是基於同樣原因[12]。

五月天的歌曲〈I Love You 無望〉[13]是個比較特殊的例子，此曲主要以閩南語演唱，但進行到副歌時，第一句忽然出現英語，然後轉為閩南語予以否定：

I Love You 無望　你甘是這款人
沒法度來作陣　也沒法度將我放

以英語表達愛意，是再普通不過的臺詞，然而此處的「I Love You 無望」神來一筆，瞬間扭轉意義，自嘲中彷彿暗藏無限苦澀。樂評人王祖壽指出，〈I Love You 無望〉可以視為同志歌曲，五月天藉此昭告世人，不一樣的時代已經來臨[14]。

在華語抒情歌曲中穿插英語，還有一種方式是把英語保留到

11 阿沁作曲、葛大為作詞，收錄於蔡健雅的專輯《T-Time 新歌精選》（2007）。
12 用英文可以輕易說出 I love you，日文則否。日本文學家夏目漱石曾說：「日本人怎麼可能講這樣的話？『今夜は月が綺麗ですね（今夜月色很美）』就足夠了。」
13 阿信作曲、作詞，收錄於五月天的專輯《瘋狂世界》（1999）。
14 王祖壽，《王祖壽。歌不斷》，頁 388。

副歌末尾，點出全曲主旨。例如陳綺貞創作並演唱的〈After 17〉[15]，主歌為國語，直到副歌最後一句才轉為英文，唱出關鍵句。

陳奕迅演唱的〈Shall We Talk〉[16]是一首發人深省的粵語歌曲，此曲以親子關係貫穿首尾，然而整首歌其實觸及廣泛的人際溝通，請聽第二次的導歌轉副歌：

導歌二

成人只寄望收穫　情人只聽見承諾

為何都不大懂得努力珍惜對方

螳螂面對蟋蟀　迴響也如同幻覺

Shall we talk　Shall we talk　就算牙關開始打震　別説謊

副歌二

陪我講　陪我講出我們最後何以生疏

誰怕講　誰會可悲得過孤獨探戈

難得　可以同座　何以　要忌諱赤裸

如果心聲真有療效　誰怕暴露更多

15　陳綺貞作詞、作曲，收錄於同名單曲《After 17》（2004）。

16　林夕作詞，陳輝陽作曲，收錄於陳奕迅的專輯《Shall We Dance? Shall We Talk!》（2001）。

　　關鍵句「Shall We Talk」放在副歌之前，似乎用英文才能消融冷戰的僵硬面具，唱出華人內心深處的願望，讓日漸生疏的兩人能再度坦誠相見。

　　總結本節所述，穿插於國語歌曲中的其他語言，主要有三種功能。第一，語言轉換可以強調「主歌→副歌」的轉折與關鍵句。第二，若歌曲是以懷舊、鄉愁為主題，則可能在即將進入副歌之前或副歌開頭以母語（非國語）唱出歌曲主旨，這種歌曲的主歌鋪出國語（非標出項）的語言文化脈絡，而副歌則試圖剝除此一脈絡，尋找更深層、更真實的自我，這種歌曲的情感結構類似於本書第三章所提到的「外內型」歌曲。第三，國語作為官方語言，過去已經被「上位者」拿來說了太多空話，似乎並不適合某些誠懇的表達，因此在歌曲中需要以閩南語來傳達真情實感，或是以英文唱出「愛」與「我們談談吧」。

　　華語流行歌曲混雜多種語言，其用意當然不是賣弄口舌、雞同鴨講，而是折射出現實世界裡不同語言、不同族群的情感特質與政治位階。展望未來，我們期待新住民與新臺灣之子的歌曲創作，能夠在歌壇中引入新的語言，唱出個人在多元文化中的折衝與夢想。

抒情歌曲中的譬喻技法

詩歌多譬喻，流行歌曲也不例外。談到譬喻，許多人可能覺得那是一種特殊的修辭技巧，是文學家才需要關注的專業，跟自己沒什麼關係，但是，語言學家在三十幾年前揭露了一項驚人的事實：其實你天天都在使用譬喻。

我們不僅以譬喻跟旁人交談溝通，而且還需要憑藉譬喻才得以建構概念、理解生活。人類是一種「譬喻性動物」，只是自己平常沒有察覺罷了：

> 我們概念系統的大部分是由譬喻系統建構的，而這些譬喻系統都在我們有意識的知覺層之下自動運作。結果是，我們縱然很少察覺到這點，但由我們肉身體驗所處環境而生的譬喻，以及那些由文化傳承而來的譬喻，卻形塑了我們思維的內容以及思維方式。[17]

以我們對於歌聲的形容為例，「他的嗓音很高」這句話就不太尋常，它其實是一個譬喻。仔細想想，當我們看到一個物品在

[17] Lakoff, G., and Johnsen, M. 著，周世箴譯（1980/2006），《我們賴以生存的譬喻》（*Metaphors We Live By*）。臺北：聯經，頁9。

空間中的垂直位置，便能判斷它的高低，然而聲波散布在空氣中，傳播到空間的各個角落，它怎麼可能會有高低呢？

「他的嗓音很高」這句話，其實是借用空間概念來建構聲響概念，隱含著譬喻手法。由於高亢的嗓音總是跟「使勁拉緊聲帶」這個感覺連在一起，因此，當我們聽到別人唱出高亢的歌聲，也容易感受到緊張亢奮的情緒。嗓音很「高」，其實隱含著拉緊聲帶的位能較高、情緒較高等意義。歌聲能讓我們感受到種種情緒，背後的一個重要機制就是以上引文所說的肉身體驗，這些隱性卻根深柢固的體驗，是日常語言中許多譬喻的基礎。

高低是一種空間概念，然而它的指涉範圍卻不限於此。以下，讓我們看看抒情歌曲中跟高低有關的一些譬喻例子（下頁表7-1）。

「上」跟「下」是兩個不同的空間位置，其情緒及感覺涵義也有相當大的差異。當我們要把一件物品抬高時需要費點力氣——物理學的說法是：提高位能要做「功」——因此，懶散不會向上，奮鬥才會向上。此外，身處高位的狀態也意味著危險，熱戀中的男女飄飄欲仙，如在天堂，但也如臨深淵，不小心就會跌落谷底。從高處跌到下方之後，要非常努力才能夠爬上來，此外，情緒沮喪與哀傷時，四肢的體感溫度也會比較低（參見第四章有關手指溫度的說明）。

表7-1 華語抒情歌曲中與高低有關的詞彙及其譬喻。與高低有關的詞彙以底線標出。

空間概念	歌曲	包含高低概念的歌詞	空間概念跟情緒或身體感覺的關係
下	〈兩個人不等於我們〉 演唱：王力宏 作詞：李焯雄	空氣微冷，有甚麼在流失慢慢降溫，一顆心往<u>下沉</u>	心情的低迷伴隨著體感溫度的下降
從上掉下	〈愛情懸崖〉 演唱：周杰倫 作詞：徐若瑄	我<u>掉進</u>愛情懸崖，<u>跌太深</u>爬不出來	愛情讓人深深掉下，沒有力氣或不想<u>爬上</u>來
	〈像天堂的懸崖〉 演唱：李佳薇 作詞：姚若龍	別給我像是<u>天堂</u>的懸崖 別逼我跳下無底的傷懷	戀愛的甜美有如天堂，但也太高太危險，失戀時會落入深深的傷懷

藉由以上所舉出的空間譬喻例子，相信讀者會同意，有些譬喻確實經常出現在日常對話裡面，其基礎是我們的生活體驗。譬喻中所提到的許多概念與心象，都跟我們的身體感覺緊緊相連，因此，這些譬喻容易讓人感同身受。

認知語言學裡面有個理論稱為**概念譬喻**（conceptual metaphor），這個理論將譬喻視為來源域（source domain，作為譬喻的一方）到目標域（target domain，被譬喻的一方）的映射，這兩個概念域原本差距甚大，毫無瓜葛，但在譬喻中則會遙

遙相連。

在許多譬喻裡面，來源域中的事物較為具體，目標域的概念較為抽象，所以利用具體事物來說明抽象概念。舉例來說，「陷入情網」的感覺比較抽象，因此可以用「掉下深谷」來比喻，呈現出沒有力氣或不想爬上來的感覺。在這個譬喻裡面，「深谷」的相關概念屬於來源域，「愛情」的相關概念則屬於目標域。

由於愛情的感覺與歷程都比較抽象，因此抒情歌曲在描述愛情時，會用大家熟知的旅行、戰爭、植物等具體事物來比喻愛情。在王國樹對於國語流行歌曲的語言學研究裡面，便指出以植物來比喻愛情的一些例子，以下參考該論文略作介紹[18]。

植物的生長狀態與變化，我們都相當熟悉，包括：萌芽、盛開、結果、凋謝……等，抒情歌曲可以使用這些概念來建立譬喻。例如，「愛情盛開的世界，心是如何慢慢在凋謝」[19]，以及「不去想愛都結了果，捨不得拼命找藉口」[20]。除了植物本身的生長之外，外界對它的呵護也是此一來源域裡面的重要概念，

18　王國樹（2010），《*Love Metaphors in Taiwan Mandarin Lyrics Since the 90s: A Metaphor Network Model Approach*》（概念隱喻網絡研究：以國語流行歌曲之愛情主題為例）。臺北：國立臺灣大學語言學研究所碩士論文，頁81-85。

19　陶喆演唱的〈寂寞的季節〉，娃娃作詞，陶喆作曲，收錄於陶喆的專輯《樂之路》（2003）。

20　張惠妹演唱的〈我可以抱你嗎〉，小蟲作詞、作曲，收錄於張惠妹的專輯《我可以抱你嗎？愛人》（1999）。

適合用來比喻需要用心培養的兩人關係。曹格演唱的〈背叛〉：
「雨，不停落下來；花，怎麼都不開。儘管我細心灌溉，你說不
愛就不愛」，藉由灌溉的動作呈現心願（讓愛苗茁壯），同時，
也無奈呈現出事與願違的結果。

　　在日常語言中，譬喻的表達方式經常是「Ａ像Ｂ」或「Ａ是
Ｂ」，當我們這樣敘述的時候，是以Ｂ來說明Ａ，將Ｂ的某些特
質轉嫁到Ａ上面。以上針對植物譬喻的舉例，則讓我們進一步發
現，譬喻的使用經常具有系統性；從來源域傳送到目標域的不僅
是片段的相似性，而是**多種概念及其結構關係**。例如來源域中事
物的狀態、變化、動作、目標（願望），彼此環環相扣，這些概
念用在譬喻時，其結構關係也完整保留在目標域裡面。

　　上述的植物譬喻，分散出現在不同的愛情歌曲裡面，然而，
同一首歌是否也能完整描述來源域事物的狀態、變化、動作呢？
答案當然是肯定的。例如孫燕姿演唱的〈風箏〉[21]，來源域中的
概念包括：風箏、飛、綁住、天空、線、剪斷，這些概念在歌曲
中都一一映射至目標域中有關愛情的概念，並且保留了概念之間
的關係，如表7-2所示。

21　易家揚作詞，李偉菘作曲，收錄於孫燕姿的專輯《風箏》（2001）。

表7-2 歌曲〈風箏〉的概念譬喻。

歌詞	來源域的概念	目標域的概念
天上的風箏哪兒去了 一眨眼不見了	風箏	愛人
如果你想飛我明瞭 你自由也好 你會知道我沒有走掉 回憶飛進風裡了	飛	愛人的離去 回憶的飄散
我不要將你多綁住一秒 我也知道天空多美妙 請你替我瞧一瞧	綁住	戀愛關係的維持
	天空	自由的生活
誰把它的線剪斷了	線	戀愛關係
	剪斷	戀愛關係的結束

　　在這首歌曲裡面，抒情主體是一位放風箏的人，他不停向風箏喊話，卻沒有得到任何回應。這種呈現譬喻的方式，無形中透露了兩人在愛情世界中的關係。

　　瞭解歌詞中的概念譬喻之後，接下來讓我們探討概念譬喻跟歌曲形式的關聯。如何利用歌曲各段落的呼應關係來鋪陳譬喻裡的種種概念呢？請聽S.H.E.演唱的〈候鳥〉[22]：

22　方文山作詞，周杰倫作曲，收錄於S.H.E.的專輯《Encore》（2004）。

主　歌

出海口已經不遠　我丟著空瓶許願

海與天連成一線　在沙洲對你埋怨

蘆葦花白茫一片　愛過你短暫停留的容顏　南方的冬天

我的心卻無法事過境遷　你覓食愛情的那一張臉

過境說的永遠　隨著漲潮不見　變成我記憶裡的明信片

副　歌

你的愛飛很遠　像候鳥看不見　在濕地的水面　那傷心亂成一片

你的愛飛很遠　像候鳥季節變遷　我含淚　面向著北邊

　　主歌描寫抒情主體在海邊獨自回憶，心情跟景物同樣蕭瑟。主角面對著空瓶與蘆葦，心裡白茫一片。主歌雖然有提到出海口、沙洲、南方冬天、過境，但是這些意象比較模糊，彼此缺乏連結，它們就像戲劇布景一樣，在聽者心中先製造出別離的氛圍。

　　進入副歌之後，思念對象化身為候鳥，在天際飛翔。鳥兒飛很遠，看不清楚，但這隻候鳥頓時讓舞臺活了起來。

　　候鳥是歌曲整體意境中的最後一塊拼圖，它讓來源域（跟候鳥有關的概念域）與目標域（跟愛情有關的概念域）之間，建立起各個概念的映射關係——戀人是候鳥，而我是南方，候鳥的渡

冬地——當來源域概念之間的結構被傳送到目標域時，抒情主體終於瞭解自身處境，瞭解自己在這段感情中所扮演的角色，進而感悟人生無常，一如季節變遷。想通之後情緒潰堤，含淚目送愛人離去。

從這個例子可以觀察到，主副歌形式裡面，先在主歌中並置（juxtapose）幾個意象，不必對意象多做解釋，也可以達到很好的鋪墊效果。進入副歌之後，則適合藉由更有系統的譬喻，為意象賦予完整的情感意義。〈候鳥〉的主歌僅是靜態的觸景生情，而當副歌完成譬喻的拼圖之後，意義瞬間湧現，同時也產生了「斷捨離」的體悟。

關於主副歌形式中的譬喻技法，最後還要舉出一首經典歌曲作為例子，那就是梁靜茹演唱的〈情歌〉[23]。這首歌將愛情比做歌曲，讓聽眾藉由有關歌曲的知識與經驗，重新品味愛情的各個階段與感受，相當別出心裁。

〈情歌〉開頭的主歌使用了許多譬喻，包括：琥珀、沙漏、河流、白雲、蒼狗、海鷗、紅豆，意象十分豐富，但彼此缺乏串連。從導歌開始，譬喻便聚焦於情歌，把初戀比喻為第一首情歌，把戀愛初期比喻為歌曲的前奏，把分手比喻為告別演唱會，

23 陳沒作詞，伍冠諺作曲，收錄於梁靜茹的專輯《靜茹＆情歌—別再為他流淚》（2009）。

把多年後的禮貌相見比喻為紀念演唱會，把戀情中最值得懷念的一部分當作副歌，以清唱比喻孤獨[24]。若是用概念譬喻理論來分析，〈情歌〉譬喻的來源域為有關流行歌曲的概念域，而目標域就是有關愛情的概念域。在流行歌曲的概念域裡面，包括了歌曲的結構（前奏、副歌）及演唱活動（告別演唱會、懷念演唱會、清唱）；在愛情的概念域裡面，則包括了愛情的各個階段（萌芽階段、分手、重逢）以及相關的心理活動。

在此曲裡面，概念譬喻跟歌曲段落的關係十分密切，「導歌描述演唱會→副歌描述自己的歌」的模式，規律重複，結構井然。導歌從現今拉到過去，呈現回憶場景，「我們在告別的演唱會，說好不再見」與「我們在懷念的演唱會，禮貌地吻別」，都是以演唱會現場為背景，呈現兩人的互動。副歌分為前後兩段，前段先呈現兩人共同寫歌的情景，後段再對照兩人分手之後，自己獨唱情歌時的情感波動（圖7-1）。第三次副歌「捨不得短短副歌」，終於決定「也該要告一段落」，在尾聲中寄語未來。

詩歌多譬喻，而且表達方式特別講究。〈情歌〉的歌詞並非直述「戀愛是一首歌」、「戀愛初期是歌曲的前奏」，其譬喻的表達像是拉開一個表演舞臺，在特定場景中讓男女主角同臺演

24「清唱你的情歌」此句出現在第三次副歌的開頭，伴奏相當微弱，確實類似於清唱。

出，每次換景，都是一個新段落的開始。人生舞臺，亦是如此。

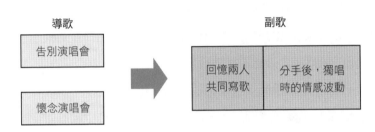

導歌　　　　　　　　　　　　　　副歌

告別演唱會　　　　　　　　回憶兩人　　分手後，獨唱
　　　　　　　　　　　　共同寫歌　　時的情感波動
懷念演唱會

圖 7-1 抒情歌曲〈情歌〉導歌以演唱會為背景，呈現兩人的禮貌互動，副歌則表達主角內心的回憶與離情。

意象的流變、音樂的點染

作詞人林夕認為，流行歌曲中的情緒起伏比意象更為重要[25]。那麼，假如意象能夠帶來情緒的起伏，豈不是相得益彰？從上述〈情歌〉這個例子可以觀察到，其美感不僅來自於譬喻所帶來的意象，也在於導歌連接到副歌的情感組織模式。

歌曲段落的呼應關係，牽涉到語言學中的**篇章分析**。這種分析注重於句子之間成篇成章的關聯性，探討文章各個段落的功能

25 陳嘉玲、陳倩君，〈序論：文化不過平常事〉，《情感的實踐：香港流行歌詞研究》，頁12。

與結構。本書的第三章探討主歌與副歌的銜接與呼應，第六章探討C段、第三次副歌與尾聲，都屬於篇章分析的範疇。除了段落結構之外，篇章分析的重點還包括新舊資訊之間的聯繫方式，例如：敘述者如何以舊話題帶出相關的新話題？如何在新話題裡面「回指」舊話題？母話題如何衍生不同的子話題？

　　抒情歌曲以精簡文字來鋪敘情感，在結構安排上到底有什麼訣竅呢？為了探討這個議題，我們必須再次談到中國歷史上「詞曲創作者」的第一人：北宋詞人柳永。

　　本書的第一章曾經提到，柳永發揚了民間歌曲重複淺白的特質，這其實就是指柳永在創作「慢詞」上的非凡成就。柳永之前的詞人，主要致力於創作篇幅較短的「小令」，這類作品中簡約的詞句與意象，留給讀者許多回想玩味的空間，但是柳永卻以通俗綿密的「慢詞」，為世俗男女道出銘心刻骨的幽恨與思念。宋詞的發展，從小令擴至慢詞，體制終於完備，其中功勞最大的改革者首推柳永。

　　什麼是慢詞呢？慢詞是唐代中葉以來流行於民間的新興詩歌體裁，到了宋代，市井中「風暖繁弦脆管，萬家競奏新聲」[26]，民間音樂的創新風潮，將慢詞帶入另一個發展高峰，柳永深深受

26　北宋·柳永【木蘭花慢】。

到市井新聲吸引，大量創作慢詞。跟小令相比，慢詞的曲調變長，音樂拖音裊娜、情感表現豐富，此外，由於篇幅的擴張，詞作的**鋪敘**與**組織**之法便成了創作者所面臨的新課題。

柳永寫慢詞的成功關鍵之一，在於運用寫賦的手法來寫詞，後人稱之為「以賦為詞」。本書的第三章曾經提到，有些華語抒情歌曲對於意象的經營，類似於「賦比興」的「比興」，其實寫抒情歌詞更基本的技法是「賦」。比興屬於修辭技法，而賦則是直接敘述或描寫。賦的技法重點，在於各個段落的鋪敘與組織。

柳永的鋪敘技法對後世的慢詞創作產生深遠影響，北宋末期的著名詞人周邦彥便是一位傑出的繼承者。樂評人黃志華曾經指出，周邦彥的勾勒技法、倒敘技法、交叉鋪敘技法，對於當代詞人的歌曲創作都深具參考價值[27]。宋詞專家林玉玫也指出，周邦彥是北宋最優秀的詞曲創作者，他首創時間跳躍的寫詞方法，也首創將不同調的曲子組合在一起，增添音樂的轉折，在詞作的章法組織上有獨到之處[28]。

在長篇詩歌裡面，話題的銜接不僅講究邏輯的連貫性，也注重意象的流變；透過意象的組織、時空的流轉，可以呈現出一連

27 黃志華，《香港詞人詞話》，頁6-10。
28 林玉玫（2015），《宋詞背後的祕密》。臺北：如果，頁134-140。

串心境轉折。談到意象的流變，我腦中馬上浮現一首粵語歌曲，那就是由香港樂壇二人男子組合Shine演唱的〈燕尾蝶〉[29]。此曲從蝴蝶的視角來瀏覽世界，隨著這隻蝴蝶上下翻飛、穿門入戶，場景接連出現，意象也流動不止。

〈燕尾蝶〉可以有許多不同的解讀方式，以下，讓我們先借用李詩敏[30]的觀點，將它當成一首描述愛情的歌曲來欣賞：

主歌一

那些　胭脂色的　香檳色的　伸手可折的

段段艷遇　處處有染　都放在眼前

害怕採花　天黑路遠　情願對路邊燈色眷戀

那些　玻璃鑲的　水晶雕的　一觸即碎的

逐步逐步　進佔世界　通向沒有完

地厚天高　如寂寞難免　誰家有後園　修補破損

導歌一

燕尾蝶　疲倦了　在偉大佈景下

這地球　若果有樂園　會像這般嗎

29　黃偉文作詞，Barry Chung作曲，收錄於徐天祐的專輯《電影男孩》（2002）。

30　李詩敏（2012），〈詞解黃偉文的《燕尾蝶》〉，網址 http://cantonpopblog.blogspot.tw/2012/04/blog-post_7379.html（香港歌詞研究小組）。

副歌一

摘去鮮花　然後種出大廈

層層疊的進化　摩天都市　大放煙花

耀眼煙花　隨著記憶落下

繁華像幅廣告畫　蝴蝶夢裡醒來

記不起　對花蕊　的牽掛

　　根據李詩敏的解釋，主歌首段以燕尾蝶與花為主軸，花朵意指各色各樣的女性，燕尾蝶則代表男性。男性認為可選擇的女性雖多，但因採花不易，反而對無生命的路燈產生眷戀。主歌次段，代表愛情的易碎物品逐漸占據世界，蝴蝶在城市中感到寂寞，於是飛進別人的後花園。導歌中，以世界樂園反襯後花園的愛情，暗指當代的愛情都有缺陷，亟待修補。

　　進入副歌，以地球、社會、文明進化為基調，將都市中的煙花比喻為易逝的愛情。燕尾蝶放棄追求真摯，接受了速食式的愛情，繁華愛情有如廣告畫般更替，燕尾蝶忘了代表真愛的花蕊。間奏之後，主角繼續唱道：

主歌二

那些　山中開的　天邊飛的　不知所措的

漸漸熟習　世界會變　不再受驚怕

為免犧牲　情願被同化　移徙到鬧市找一個家

導歌二

燕尾蝶　存沒了　在發射塔之下

這地球　若果有樂園　會像這般嗎

副歌二

摘去鮮花　然後種出大廈

層層疊的進化　摩天都市大放煙花

耀眼煙花　隨著記憶落下

繁華像幅廣告畫　蝴蝶夢裡醒來

記不起　對花蕊　的牽掛

C 段

再也不怕　懷念昨日餘香　百合花　芬芳嗎

副歌三

摘去鮮花　然後種出大廈

文明是種進化　儘管適應　別制止它

力竭聲沙　情懷承受不起風化

叢林不割下　如何建造繁華

別問怎麼不愛它　蝴蝶夢裡醒來

記不起　對花蕊　有過牽掛

　　根據李詩敏的解釋，C段與第三次副歌是在反諷愛情無法抵擋俗流。到了歌曲最後，燕尾蝶放棄真愛，選擇了玩樂速食，至此已經不必再問愛或不愛，燕尾蝶甚至不記得對真愛有過憧憬。

　　毫無疑問，這是一首寓意複雜的歌曲。若暫且拋開愛情的視角，讀者不難從這首歌讀出一些基本訊息與意象，包括文明的破壞力量、都市的虛華，以及燕尾蝶的妥協與遺忘。第一段主歌隨著蝴蝶的飛行蹤跡而變化，步移景換，「花朵→路燈→玻璃」巧妙串接，意象由鮮豔芬芳變為明亮溫暖，再變為燦爛冰冷，終於，蝴蝶開始感到寂寞。閃亮的人工飾品充斥四周，誰還會關心破損的後花園？都市的「偉大佈景」高聳入雲，讓燕尾蝶心存疑慮。

　　進入副歌，燕尾蝶似乎是累了，也似乎看開了。牠同意「摘去鮮花，種出大廈」，這裡的「種大廈」、「煙花像幅廣告畫」，隱含著文明的沉重代價與繁華的虛假。副歌末句「蝴蝶夢裡醒來，記不起對花蕊的牽掛」，令人倍感失落。

　　第二段主歌的開頭，帶出了更多不知所措的蝴蝶，牠們成群結隊被文明同化，在鬧市中安頓，有了這麼多夥伴，第二段副歌更是唱得心安理得。C段中對於花香的懷念只是一閃而逝，隨即是結論式的第三次副歌。

　　是的，你我都曾經為了理想而力竭聲沙，但赤子之心終究難

逃風化宿命。「叢林不割下，如何建造繁華」，是令人心痛的宣言 —— 何需再問？蝴蝶徹底忘了過去，自此無牽無掛。

這首歌曲的音樂在平穩的進行中有少許轉折，襯托出特定詞句的深刻意義，我們或許可以用「點染」來說明音樂對於歌詞的烘襯功能。點染是水墨畫的技法之一，毛筆在局部點出草木青苔，淡墨則染出較大面積的物體質感。流行歌曲的音樂進行通常先求通順，呈現整體氛圍，然後在局部使用和聲、音色、旋律的轉折，點出關鍵詞句。**以音樂來強調歌曲中特定的詞句**，是流行歌曲的重要技法。編曲者在拉出全曲的音樂粗坯（和聲結構與背景律動）之後，可以針對特定的詞句再作細部雕琢，例如置換和弦、改變音色、加入填音，藉此凸顯歌詞中的重點。

〈燕尾蝶〉第一次主歌的末尾，「地厚天高如寂寞難免」結束在高音，宛如陷入孤單時的微弱求救，並且帶出下一句對於花園的依戀。接下來的導歌以半終止式來強調問句，而變化音則帶來一抹迷惑的表情。

進入副歌，平淡的和聲與旋律鋪出無奈的決定，「摘去鮮花，然後種出大廈」，此時句尾出現合成器的鐘琴音色，這個音色閃爍著人工的光澤，正是華燈初上時刻。副歌中一針見血的反省，出現在「繁華像幅廣告畫」末尾的高音，平行小調的下屬和弦襯托質問口吻，又像是為了諷刺而抬高語調，讓接下來的關鍵

句更顯雋永。

到了最後一次副歌，伴奏與和音從「力竭聲沙」一股腦湧上，托起「別問怎麼不愛它」句末的高音，接下來的回答略作遲疑，暗藏玄機：「記不起對花蕊～有過～牽掛」。蝴蝶幾次午夜夢迴，偶爾還會想到花蕊，但這次醒來，終於忘得一乾二淨。燕尾蝶因為遺失夢想而「成長」，令人有感於現實的殘酷。

〈燕尾蝶〉在平穩的音樂進行之中略作轉折，點出特定詞句，手法輕妙。抒情流行歌曲的欣賞重點是歌聲與旋律，伴奏音樂只是配角，不宜喧賓奪主。然而在前奏、間奏裡面，伴奏音樂可以大展身手，深化歌曲意境，這個議題將在下一節略作介紹。

影像重新詮釋歌曲：以陳奕迅〈一絲不掛〉MV為例

歌曲發展到當代，不僅可以聽、可以唱，當然也可以看。在俗稱MV（Music Video）的音樂影片中，動態影像跟歌曲一同開展，交織成寓意複雜的多媒體作品，在這樣的作品裡面，主副歌的格式塔究竟如何組織聽覺素材與視覺素材、統攝全局呢？在本章的最後，讓我們以〈一絲不掛〉這首歌曲的MV為例，探討主副歌形式中的音樂與影像。

〈一絲不掛〉是歌手陳奕迅於2010年推出的粵語歌曲，收錄

於專輯《Time Flies—時日如飛》。此曲由林夕填詞、Christopher Chak 作曲，當年榮獲香港作曲家及作詞家協會金帆音樂獎「最佳歌曲獎」和「最佳旋律獎」。雖然歌名引人遐想，但這首歌曲所談的「一絲不掛」，其實是佛學中的原本意義。

《楞嚴經》云：「一絲不掛，竿木隨身」，原本是指釣竿上的釣絲空無一物，魚兒不受釣餌誘惑，有時用來比喻人生不再為情所傷、為情所累。「絲」也可以解讀為布絲，將思想的執著與牽掛比喻成衣服，將超然灑脫的境界喻為除下蔽體衣物，裸身持竿而行。有「佛家詞人」之稱的林夕，繼〈生死疲勞〉、〈顛倒夢想〉等歌曲之後，再度「在大路情詞中隱然佈置了韻味深長的佛家語和中國傳統文化意象」[31]。

在〈一絲不掛〉裡面，林夕並非以開導勸善的口吻來解釋灑脫境界，相反的，他深入刻劃分手情侶在藕斷絲連狀態下的痛苦掙扎，可說是驚心動魄的一首歌。

此曲所描述的故事或情感狀態，相信許多人都不陌生。男主角被甩之後想要平靜度日，但女主角仍然與他見面，這種「不聚」也「不散」的糾纏狀態，讓男主角感到自己像是一具懸絲木

31　梁偉詩（2010），〈詞話詩說：一絲不掛〉，2010 年 5 月 11 日《文匯報》，網址 http://paper. wenweipo.com/2010/05/11/OT1005110011.htm。

偶。為了凸顯這種被控制的感覺，沙畫藝術家海潮在MV中使用了投影技術，在男主角所躺的白色畫布上勾勒種種圖象，雙手快速撒抹沙子，操控男主角的命運。表7-3呈現了此曲的歌詞、音樂，以及同步進行的MV畫面。

林夕的歌詞從「絲」出發，帶出許多概念與意象，呈現人與他人之間、人與自己之間的種種牽絆。「扯線木偶」的絲線繁複糾結，甚至會纏住木偶的脖子；愛情就像是爾虞我詐的蜘蛛網，因此可以等待「你被另一對手擒獲」；風箏的絲線一旦被割斷，它就會「飛往天國」，暗指男主角若割捨這段情緣，女主角便會永遠消失；釣魚線對於男主角具有致命的誘惑力，它「結在喉嚨內痕癢得似有還無」；月下老人的紅繩索，注定沒有就是沒有，無法強求。最後一種絲極為頑固，它並非來自外界，而是源於自己；頭髮是從自己頭上長出來的三千煩惱絲，即使「滿頭青絲想到白了」，這些煩惱也不願意脫落。

許多歌迷都知道，林夕偶爾會在歌曲中「宣揚佛法」，為有情世界的芸芸蒼生指點方向，但〈一絲不掛〉的表現方式比較特別，它的寓言特質，一直要到MV中才完整浮現。MV裡面，主角陳奕迅躺在白色畫布上輾轉反側，沙畫圖案的投影則忽隱忽顯、翻攪變化，好似命運的捉弄。我深深被沙畫藝術的「禪意」所震撼，於是神馳古代，聯想到唐人傳奇與元雜劇。

表7-3 歌曲〈一絲不掛〉的歌詞、音樂、MV畫面，其中前奏、間奏、尾聲以灰底顯示。

樂段	歌詞與音樂	MV畫面
前奏	鋼琴奏出一波波的旋律，弦樂襯底。 小提琴俐落奏出悲劇性格的旋律，法國號襯底。 管弦樂器抽離，剩下鋼琴的呢喃。	身穿白衣的主角（陳奕迅）走入燈光照耀下的白色畫布。 沙畫的第一筆斜斜畫出，思念有如潮水，將主角瞬間捲倒。 海浪向上捲起，浪頭出現一個白色空格，空格旁勾出畫框。
主歌	分手時內疚的你一轉臉，為日後不想有甚麼牽連。當我工作睡覺禱告娛樂那麼刻意過好每天，誰料你見鬆綁了又願見面。	白色空格內出現女人肖像，主角轉頭看，伸手想摸肖像，但沙子一撥，景物煙消雲散。
	誰當初想擺脫被圍繞左右，過後誰人被遙控於世界盡頭。勒到呼吸困難才知變扯線木偶，這根線其實說到底誰拿捏在手？	沙畫左方出現了一棵樹，上方出現雲朵，雲層中出現太陽，陽光向下灑落。
副歌	不聚不散，只等你給另一對手擒獲，那時青絲不會用上餘生來量度。但我拖著軀殼，發現沿途尋找的快樂，仍繫於你肩膊，或是其實在等我捨割，然後斷線風箏會直飛天國。	主角的腳下出現石階路，上方出現風箏，拖著長長的尾巴。 主角轉身伸手想要去抓風箏，但總是差之毫釐。 沙畫藝術家的一雙大手從下方進入畫面，張開的手掌轉為握拳 ——

樂段	歌詞與音樂	MV畫面
間奏	小提琴俐落奏出悲劇性格的旋律，法國號襯底。四小節的和弦級進下行，再以四小節導向小調的屬和弦，弦樂飆出快速音階，「上窮碧落下黃泉」之後落在主音。	沙畫藝術家掃落沙子，鏡頭旋轉。沙子飛舞，圖案不停變換，主角再度無奈轉身，抬手遮眼。沙子被清空，主角翻來覆去，緩慢掙扎。鏡頭停止旋轉。
主歌	這些年望你緊抱他出現，還憑何擔心再互相糾纏。給我找個伴侶找到留下你的足印也可發展，全為你背影逼我步步向前。	沙畫下方出現玫瑰，主角凝神觀看，伸手想摸卻被刺傷，以手掩面。
	如一根絲牽引著拾荒之路，結在喉嚨內痕癢得似有還無。為你安心我在微笑中想吐未吐，只想你和伴侶要好才頑強病好。	沙畫上方出現一隻眼睛，主角仰頭觀看。這隻眼睛掉下一汪淚水，主角伸手想要接住眼淚——
副歌	不聚不散，只等你給另一對手擒獲，以為青絲不會用上餘生來量度。但我拖著軀殼，發現沿途尋找的快樂，仍繫於你肩膊，或是其實在等我捨割，然後斷線風箏會直飛天國。	卻被一條荊棘狠狠隔開，主角縮手躺回。上方出現女人臉龐，秀髮飄逸。主角身上沙子飄揚，畫家的一雙黑手快速撥弄，圖案持續變幻。畫面中心的沙子全被撥開，主角置身於白茫茫的畫布，格外冷清。

樂段	歌詞與音樂	MV 畫面
副歌	一直不覺，綑綁我的未可扣緊承諾，滿頭青絲想到白了仍懶得脫落。被你牽動思覺，最後誰願纏繞到天國，然後撕裂軀殼。欲斷難斷在不甘心去捨割，難道愛本身可愛在於束縛。無奈你我牽過手，沒繩索。	主角身體做了一個大幅度的抽動，背上長出翅膀。主角挺起身子，奮力飛翔。 太陽出現，裡面伸出一隻巨大的手，主角將手伸過去，獲得了溫暖。
尾聲	小提琴與鋼琴奏出旋律。 弦樂尾音拉長，其細如絲。	主角慢慢站起，逐漸拉遠的鏡頭中，出現了沙畫藝術家與畫板。主角走出畫面，剩下畫家繼續舞動沙子，最後在沙上寫下歌名：一絲不掛。

　　唐人傳奇〈枕中記〉，敘述一位潦倒書生投宿旅店，遇到老人給他瓷枕，書生睡在枕上作了一個夢。夢中的自己功成名就、妻美子賢，當宰相時卻遭到陷害，流放多年，平反後封為燕國公，得享天壽。等到書生最後從枕上醒來，才知所有經歷皆為黃粱一夢。在這則故事裡，智慧老人（the Wise Old Man）藉由呈現世事的種種「境頭」，來勸導年輕人去除執念、斬斷塵緣[32]。

32 張漢良在分析唐人傳奇〈枕中記〉時，引述榮格（Carl G. Jung）有關神話故事中精神（The Spirit）的討論，指出賜枕給盧生的呂翁可以視為智慧老人。
　　張漢良（1976），〈楊林故事系列的原型結構〉，《中國古典文學論叢‧神話與小說之部》。臺北：中外文學月刊社，頁259-278。

所謂的境頭，包括上述的平步青雲及貶官流放，通常是一些重大的人生事件。元雜劇也有這樣的情節，例如《漢鍾離度脫藍采和》中漢鍾離言道：「此人若不見了惡境頭，怎肯出家？」這齣戲是典型的度脫劇，其主題為度化與解脫，度脫劇裡面的主要角色通常有兩位：救度者與被度者，被度者是在救度者的百般勸說與介入夢境、呈現惡夢之後，才終於識破宿緣，跳脫凡塵。

回到本節的主題〈一絲不掛〉。單單聆聽這首歌曲，我們並不會覺得主角最終得到了什麼領悟；副歌一再表示不聚也不散，持續上演這場藕斷絲連的拖棚歹戲；即使到了第三次副歌，主角仍然不願割捨，明知兩人無緣，也要享受那「可愛的束縛」。然而，當我們觀賞此曲的MV時，嶄新的意境便會浮現而出，因為MV讓我們採取**全知者的視角**，俯瞰主角被命運擺布的完整過程。

MV一開始，主角在寂靜中走入空白畫布，就好似〈枕中記〉裡的書生走進瓷枕之中；前奏音樂有如潮水，將主角捲倒、淹沒，再緩緩退去。

是誰製造了「如露亦如電，如夢幻泡影」的諸般境頭？答案在第一次副歌的結尾呼之欲出，此時一雙「幕後黑手」出現在投影幕上，張牙舞爪，在悲劇式的間奏裡操弄命運。隨著鏡頭的旋轉，景物紛紛灰飛煙滅。

沙畫的特質之一是容易抹白，這段MV裡面有幾次清空沙子的動作，真是「白茫茫大地真乾淨」。雖然命運瞬間歸零，重新開始，但主角仍無法解脫。

粵語歌曲素以字多聞名，此曲中連綿不絕的長句，讓聽眾彷彿也產生了窒息感，從呼吸的窒息感一直延伸到情緒的窒息感，在夢魘中體察人生。

尾聲柔弱，弦樂如絲。我們終於看到，主角陳奕迅從黃粱大夢中甦醒，他站直身子，緩步離開房間，對地上的幻影再也沒有絲毫留戀。隨著鏡頭的移動，我們看到了沙畫藝術家與他的小小畫板——瞧，這會兒他還在施展「大慈大悲翻雲覆雨手」，舞動沙子，直到他在沙上寫下曲名，這齣度脫劇才真正落幕。

MV中不用「絲」來編織畫面，卻選擇以「沙」構圖，這個手法背後到底有何深意呢？藏傳佛教有一種非常特別的藝術：壇城沙畫，藏語稱為「彩粉之曼陀羅」。喇嘛為了大型法事製作沙畫，幾個人耗費數月光陰製成精美圖案，最後卻毫不留情，將沙畫一掃而盡，只剩下最初的灰白底稿。在〈一絲不掛〉的MV裡面，沙子散了又聚，聚了又散，這位主角離去時點塵不沾，白衣素淨如昔，正是生命旅程的最佳寫照。

〈一絲不掛〉的歌詞鋪開了愛情迷障，音樂調控著魁儡絲線的弛張節奏，而MV則採取度脫劇觀眾的視角，讓人品嘗「人生

如戲，戲如人生」的古老滋味。觀眾既看著主角深陷情網、身不由己的掙扎，也看著沙畫家手法嫻熟的命運勾勒，這個MV堪稱是林夕歌曲中最具禪意的一景。

綜合本章所述，抒情歌曲的語言混雜現象可以從標出性來分析，歌曲中偶爾出現的異語言可以強調特定的詞句及段落的轉折，帶來懷舊色彩與真情實感；抒情歌曲中的譬喻及意象服膺於主副歌的銜接與呼應原則，而音樂則發揮點染歌詞的效果；〈一絲不掛〉的MV結合沙畫投影，讓觀眾俯瞰他人的痛苦，歌曲的前奏、間奏強化了命運力量，使觀者心生敬畏，在曲終獲得解脫。

無論是語言的轉換、譬喻的使用、影像的鋪敘，歌曲的各個元素唯有在曲式的統攝之下才能妥善配合，展現主副歌形式的萬種風情。

第 **8** 章

結語：我們的歌、自己的歌

　　華語抒情歌曲不僅是唱片公司所販賣的「情緒靈藥」，放眼全球，這些歌曲更是眾多華人共享的文化資產。有關流行歌曲的研究，以往較重視社會歷史脈絡、明星與粉絲、唱片公司行銷管理、創作者、消費行為……的探索，相對的，有關聽者腦中處理歌曲訊息、產生情感的機制，過去比較缺乏研究。在前幾章裡面，我們以心智科學的角度切入，從華語抒情歌曲的曲式結構來闡述其情感特質，並重新思考主副歌形式的歷史文化意義。

　　抒情歌曲是華人宣洩世俗情緒的出口，社會上越是壓抑情感表達，人們就越需要以抒情歌曲來面對內心的真實感受。華語抒情歌曲雖然圍繞著愛情主題，卻經常意在言外，涵蓋更廣泛的失意、徬徨、回憶，以及夢想。

　　華語抒情歌曲的曲式多半為主副歌形式，與該曲式相似的「前腔－合頭」曲式，在中國唐代歌舞小戲、宋元南戲、明清傳奇中已見其蹤；1980年代後期的商業主流歌曲對於主副歌形式的使用，固然是習自西方流行音樂，但從另一個角度來看，或許也是對於「前腔－合頭」之抒情本質的再發現。許多華語抒情歌曲皆體現了中國抒情美典，抒情主體在副歌中回憶、內省、評論自我；擴張的主副歌形式包含了C段、第三次副歌、尾聲，在短短四、五分鐘之內，完成一趟心靈旅程。

　　主副歌形式中的副歌，大致繼承了合頭的三項功能：呈現核

心理念、渲染情緒、強調音樂對比，而副歌則在唱片工業裡獲得
兩項新的特質：傳播力量、商品價值。主副歌形式讓聽眾容易學
習副歌、記憶副歌，有利於副歌的傳播，因此成為流行樂壇最常
見的曲式。從認知心理學的角度來看，在副歌之間穿插主歌與C
段，且藉由編曲技法讓每次副歌都有些變化，這樣的安排，容易
讓副歌烙印在聽眾的記憶裡面。副歌是歌曲中最主要的音樂酬
賞，副歌之前經常會以音樂醞釀手法來提升聽者的期待，讓副歌
引起強烈的愉悅感，無形中也提升了副歌的商品價值。

　　針對華語抒情歌曲的音樂分析，顯示旋律與歌聲音色在情感
表達上的關鍵作用，而編曲元素與和聲、調性的搭配，則進一步
凸顯各段落的層次，並隱含著豐富的身體感覺。在全球化與多媒
體潮流之中，華語抒情歌曲的語言種類、譬喻手法、樂器音色、
影像元素益趨豐富，儘管這些材料十分複雜，但在歌曲形式的規
範下皆能發揮加乘效果。

音樂2.1版：將「音樂心理學」納入教育之中

　　華語抒情歌曲並非只是靡靡之音，如前幾章所示，許多歌曲
的人文意涵都相當豐富，促進了聽眾的心靈成長。華語抒情歌曲
的雋永佳句與精緻音樂，帶來美的啟迪，影響力並不遜於學校裡

的文科課程。

現在很多人都在談人文素養，但是，人文藝術教育的目標到底是什麼？人文藝術教育的教材內容是否以古典、高雅為尚？人文藝術教育的實用性應該如何評價？

首先，我們可以從較宏觀的視角來看待「實用性」的問題。本書第六章提到，有些華語抒情歌曲可以幫助聽眾建立或改變對於人事物的觀點，產生各種行動的備妥狀態，這種狀態雖然沒有立即的用處，卻在人生旅途上影響我們的行動、決策，以及價值判斷。要達到這種長遠的實用性，人文藝術教育必須引導學習者建立自己的觀點，時時反省自己的觀點。相反的，如果老師在課堂上只是單純介紹各國的歷史文化，沒有讓學生思考討論、萃取人類行為原則，只是讓學生背誦拿分，那麼，如此欠缺啟發性的教學，對於學生未來的行為與抉擇將毫無影響，人文素養終究只是假象。

除了形塑價值觀、人生觀之外，人文藝術教育也具有貼近生活的實用性。以音樂教育而言，各級學校的基礎音樂課程應該讓學生知道，這些音樂知識跟自己的生活有什麼關係？更重要的是，音樂課程應該讓學生運用所學，實際創作，以音樂知識及創意豐富自己的音樂生活。學習音樂就像學習語言，目標並非鸚鵡學舌、照本宣科，而是要活學活用，講出自己的話。

一代有一代之音樂，後世莫能繼焉[1]。音樂與科技急速變化，音樂教育當然也要與時俱進。

音樂人楊錦聰與史擷詠曾在2009年指出，過去臺灣的音樂教育是「1.0版」，按部就班，沒有考慮到每個人的天賦及興趣差異，而未來的「音樂2.0版」強調跨界、自主、分眾，希望讓音樂**融入生活**，並結合影音，產生更多的跨界應用。在教育上，音樂2.0版不僅鼓勵多元的音樂興趣，而且致力於介紹電腦軟體，讓更多人能夠自行創作數位音樂[2]。

本書的結尾，希望進一步指出「音樂2.1版」的可能性。所謂的「音樂2.1版」，是希望聽眾對於欣賞音樂所涉及的心理歷程有些瞭解，深入品味曲中的種種巧思，並對於個人的審美觀有所自覺。如果說科學教育的重點在於培養邏輯能力，那麼，藝術教育應該要鼓勵學習者去分析作品中的複雜訊息，體驗、解釋自己欣賞作品時的感受，藉以建立自己的藝術觀。

臺灣各級學校的基礎音樂教育，傳統上大致有三個面向：音

1 國學大師王國維在《宋元戲曲考》中指出，「一代有一代之文學，楚之騷、漢之賦、唐之詩、宋之詞、元之曲，皆所謂一代之文學，而後世莫能繼焉者也。」王國維所指的「一代」是朝代，而現今音樂的演化速度變快，「一代有一代之音樂」的「一代」則是指世代。「後世莫能繼焉」的說法有些爭議，我把這句話理解為「後世再也無法重現該文學體裁在黃金時期的榮光」，並不是說後世無法繼承該傳統。
2 《經濟日報》2009年4月4日A11版。

樂演練、音樂知識（樂理）、音樂作品的社會文化脈絡，這些教學面向都各有用處，可惜的是，它們常常像是三條平行線，彼此缺乏整合，學生在這些軌道上按表操課、背誦、考試，卻**難以融會貫通**。我認為，這三者之間有個失落的環節（missing link），一個統攝所有面向的知識架構，那就是音樂心理學。

音樂心理學中的許多概念，都可以引導學生去思考音樂，探討音樂活動所蘊含的美學原理與心理歷程，將樂曲形式及展演方式跟音樂的社會功能連繫在一起，並琢磨演唱、演奏音樂如何產生情感效果。

欣賞音樂之前，若已經學習到許多先備知識，聽音樂時會更有重點、更有方向感。舉例來說，聽眾如果知道副歌出現之前會以音樂轉折來引起期待感，那麼，以後在聽歌時就會更加留意副歌前的鼓點，欣賞音樂張力的營造與解決。聽眾如果知道切分節奏的不穩定感、背景律動與襯底音的意象、C段與第三次副歌的功能、歌詞譬喻在不同段落的呈現、歌曲中切換語言的用意，那麼，歌曲的欣賞便再也不是被動的訊息接收，而是包括了主動的注意力控制（仔細聆聽各個聲部）、結構段落的綜合評價，以及創作技法的學習。

本書以流行歌曲為主題，讓美學與美典的研究跟心智科學結合，讓聽眾的生理訊號反映出歌曲的段落結構，這些嘗試不僅希

望打破藝術的雅俗界線，更希望打破人文與科學的界線，迎向跨領域、整合學習的新時代。

近幾年來，人們深深感到傳統的教育方式亟待改革，而改革的背後需要有一些觀念作為引導。本書藉由分析歌詞而帶出了「抒情自我」這個觀念，並與近年的心智科學、神經美學相互參照，強調自我視角下的生命經驗詮釋。在本書的尾聲，我們希望重新梳理歌曲與自我的關係，藉此思考音樂教育改革的可能方向。

重新思考歌曲與自我的關係

音樂與個體的關係，在不同的音樂文化中有種種實踐，各領域的研究者也站在自己的立場，抒發己見。崇尚藝術音樂與精英文化的學者阿多諾，在 1940 年代對流行音樂發出猛烈抨擊，他認為流行音樂由於極度標準化，所以是偽個人主義（pseudo-individualism），聽眾往往不自覺地被這種單調音樂所操控，降低了批判意識[3]。

3 Adorno, T. W. (1941/1990). "On Popular Music." In *On Record: Rock, Pop, and the Written Word* (edited by S. Frith & A. Goodwin). New York: Pantheon Books, p. 307.

　　到了二十一世紀，流行文化與聽者的關係益趨複雜，早已不是阿多諾當年所能想像。樂評人李皖曾說，流行音樂作為一種工業，或者被粉絲們匍匐在地視而不見，或者被文化批評家一筆帶過，其實流行音樂它既不那麼崇高，「也並非只是一齣提線木偶劇那麼低劣」[4]。流行樂壇中的偶像猶如廣告代言人，他們販賣的是特定的生活方式，而這種生活方式是由詞曲創作者、編曲者、製作人、演奏者、錄音師……所共同打造的。普羅大眾對於這種生活方式的嚮往，或許反映出人們心靈的匱缺。抒情歌曲在東亞各國的流行，可能源自於人們對宣洩自我、重建自我的渴求。雖說「一萬首的mp3，一萬次瘋狂的愛，滅不了一個渺小的孤單」[5]，但在華人社會裡，流行歌曲依然是填補此一需求的重要方式。

　　臺灣的流行歌曲具有深遠的抒情傳統，這可能跟從業人員的組成有關。早在1930年代，臺灣的唱片公司中就有不少作詞者是左翼文學界的健將，他們創作的流行歌曲中，「除了具有啟蒙教化或控訴的創作動機之外，同時也隱約帶有普羅文學的

4　引自李皖對於 *Understanding Popular Music Culture* 中譯本《流行音樂的秘密》的推薦詞（刊於封底）。Shuker, R. 著，韋瑋譯（2008/2013），《流行音樂的秘密》，北京：世界圖書。

5　引自〈盛夏光年〉（2006），阿信創作。

色彩」，歌曲內容包括鄉土風情與社會弱勢關懷[6]。到了1970與1980年代的「抒情時代」，不少來自學校及文壇的優秀人才投身於流行音樂圈，這個傳統一直延續至今。若說這些歌曲完全沒有批判意識，未免太過武斷。

本書所探討的抒情歌曲雖然多半屬於商業主流的範疇，但知識分子在此依然沒有缺席，其中有些團體與創作者特別值得注意，包括：五月天、四分衛、吳青峰、陳綺貞，他們原本都來自千禧年後的**獨立音樂圈**，其抒情歌曲也有著特殊的時代意義。

獨立音樂跟商業主流音樂的分野究竟該如何界定？是唱片公司的大小？還是突破窠臼、永不妥協的龐克精神？這個問題如今已經變得相當複雜。傳播學者簡妙如指出，現在要從唱片廠牌屬性與音樂風格去區分獨立音樂跟主流音樂，其實並沒有太大的意義，獨立音樂的特質之一是扎根於網路社群、「不將製作成本浪擲於傳統媒體宣傳費」，在展演上的特質則為：以搖滾樂及其次類型為主的樂團創作及演出形式（rock band）。由於獨立音樂跟主流音樂的差異在於傳播方式及創作演出形式，因此，有不少音樂人及樂團可以自在遊走於主流及獨立音樂圈之間[7]。

6　陳培豐（2013），〈聽歌識字創新文：做為識讀工具的臺語歌謠〉，《思想》第24期，頁77-99。

7　簡妙如（2013），〈臺灣獨立音樂的生產政治〉，《思想》第24期，頁101-121。

對於樂評人張鐵志而言，臺灣在千禧年之後的獨立音樂，反映著社會轉型下的青年文化。臺灣社會政治環境歷經1980至1990年代的劇烈轉變，青年將爭取來的自由，落實於個人的幸福，開始經營「小生活」。揮別威權時代、擺脫集體式價值觀之後，獨立音樂在2000年代後期如雨後春筍般興起：

> 在這個獨立音樂的風潮中，所謂的「小清新」或者「都市民謠」（urban folk）成為重要的類型，年輕人唱著沒有什麼太大憂慮的青春，可人的小情歌，或者旅行的意義，〔…〕新世紀的臺灣似乎復歸平靜，出現的是都市民謠這種校園民歌的變種。[8]

然而張鐵志也指出，臺灣近年的社會矛盾，讓許多獨立音樂人寫下抗議歌曲，參與社會抗爭，由此看來，小清新與搖滾反叛之間並無明顯區隔。

無論是主流音樂還是獨立音樂，一首歌曲能夠在不同的時空撫慰人心、廣為流行，其中應該蘊含著某些放諸四海皆準的價值

8　張鐵志（2013），〈「唱自己的歌」：臺灣的社會轉型、青年文化與流行音樂〉，《思想》第24期，頁139-147。

觀。我認為，「真誠」是這類歌曲的核心價值。

真誠，首先來自創作者的自覺。

從小學習歐洲古典音樂的李欣芸，在1987年全國大專創作歌謠比賽中以作品〈隔夜茶〉榮獲第一名及最佳作曲獎，後來成功跨入流行音樂圈，她指出，流行音樂「其實是更需要用心和你自己誠實的感受去創作」[9]。同樣的，在創作歌曲時，也要重新認識自己的內心世界，真誠面對自己。

有人問李宗盛，「大哥，我這個歌哪裡寫得不好？」李宗盛便反問，「你為什麼要寫？」[10]寫歌可以影響他人，更能面對自己。傾聽李宗盛的歌曲〈給自己的歌〉[11]，相信很多人都會被那赤裸裸的自白所震撼。簡妙如認為，1980年代後期至1990年代的李宗盛，在商業性與真誠性之間取得巧妙平衡，展現出過人的創作天賦與藝術眼光[12]。

真誠，也可以是聆聽音樂的一種態度。樂評人馬世芳指出，流行音樂愛好者除了應該培養一些專業素養，同時也應該對音樂

9 丁曉雯編著（2012），《我們的音樂課：記大學城1983~1993—影響台灣80's後的音樂創作力》。臺北：時周文化，頁155。

10 蕭富元（2013），〈李宗盛：文創不在產值，而在感動〉，《天下雜誌》第537期，頁20-22。

11 李宗盛作詞、作曲，收錄於縱貫線樂團的專輯《南下專線》（2010）。

12 簡妙如（2002），《流行文化，美學，現代性：以八、九〇年代臺灣流行音樂的歷史重構為例》。臺北：國立政治大學新聞研究所博士論文，頁124-138。

保有真誠的情感反應：

> 我以為，流行音樂的聆聽也有「樂迷的教養」。一個理想的
> 樂迷，最好對「唱片是怎麼做出來的」保持一點兒好奇。他
> 會關注幕後工作團隊的名單，並且多少懂得分辨製作錄音編
> 曲的細節與高下。〔…〕他不隨便成為「粉絲」，卻知道在
> 適當的時候容許自己在樂聲中舞蹈歡哭。[13]

　　樂迷不僅適合保持真誠的情感、對於歌曲製程有些瞭解，甚
至還可以藉由創作來提升自己的音樂敏感度，藉由創作來形塑自
我。追求社會認同的人需要「我們的歌」，而注重獨立思考的青
年最好能創作「自己的歌」，以音樂及詩意再現心靈知覺經驗。

　　心理學家馬斯洛曾經提出著名的需求層次理論（Maslow's
hierarchy of needs），他認為人類的需求具有層次性，低階的需
求被滿足之後，會向上發展到高級層次的需求。這個理論區分了
幾種需求層次，從低階到高階，依序是：生理需求、安全需求、
社交情感需求、自尊需求、自我實現需求。從需求層次的角度來
看，「我們的歌」讓人在KTV與演唱會中找到歸屬感，滿足社交

13　馬世芳，《耳朵借我》，頁256。

情感需求，而「自己的歌」在創作中展現自我、追尋理想，則指向更高階的自尊需求與自我實現需求。

　　誠如美學家高友工所言，文學與藝術在整個人文研究中之所以位居核心地位，是因為「『美感經驗』是在現實世界中實現一個**想像世界**」，在這個世界裡面，「由個人抉擇的活動顯示了自我內在的價值和理想」[14]。我們相信，年輕人藉由歌曲抒發生活中的小頹廢、小確幸，偶爾嘲諷嗆聲，亦是在創作中做出個人抉擇，都是在實踐抒情美典，為抒情美典增添新的意義。

　　現今，最常見的韻文就是流行歌曲，最具影響力的詩人與作曲家就是詞曲創作者，而未來數量最多的音樂人，則是熟悉數位編曲、自組樂團的年輕人。本書從抒情歌曲切入，希望鼓勵年輕人投入各種曲風的創作，以多元、自主的方式學習音樂。

　　自己的音樂自己救，不是嗎？

14 高友工之所以提到這個議題，可能是有感於目前人文研究的失焦，他指出，受到科學的影響，文學研究已經把注意力轉移到可以客觀觀察的材料上，包括作家背景、歷史考證等，卻忽略了最重要的「美感經驗」(高友工，《中國美典與文學研究論集》，頁29-31)。高友工不僅點出目前人文研究的問題，我認為，這個問題也是臺灣人文教育長久以來的弊端。從小學到研究所，學生背下了許多歷史事件、文化知識，卻常常對這些事件缺乏個人的觀點、個人的感受，也不知道這些文化知識對自己的生活有何幫助。高友工對於主觀經驗的分析，對於心理學的重視，都值得人文學者深思。

致謝

　　本書的緣起，是陳容姍於臺大音樂學研究所完成的碩士論文
《「主歌－副歌」曲式及聆聽行為研究 —— 以臺灣的國語抒情慢
歌為例》（2012年，指導教授：蔡振家），在此要特別感謝口試
委員陳峙維、江文瑜兩位老師的寶貴意見，讓該研究得以擴展成
這本書。此外，筆者還要感謝江文瑜老師在「『愛』的感受與再
現：語言學與音樂學的觀點」課程中的交流與啟發。

　　本書的許多內容來自筆者擔任作者的幾篇期刊論文：

1. 蔡振家、陳容姍、蔡宗憲（2014）The arousing and cathartic
 effects of popular heartbreak songs as revealed in the physiological
 responses of listeners. *Musicae Scientiae*, 18: 410-422.

2. 蔡振家、陳容姍、余思霈（2014）〈解析「主歌-副歌」
 形式：抒情慢歌的基模轉換與音樂酬賞〉，《應用心理研
 究》61期，頁239-286

3. 李家瑋、陳志宏、蔡振家（2015）. Listening to music in a

risk-reward context: the roles of the temporoparietal junction and the orbitofrontal/insular cortices in reward-anticipation, reward-gain, and reward-loss. *Brain Research*, 1629: 160-170.

4. 蔡振家、李家瑋、葉家含、陳容姍、林耀盛（2017）〈為何華語流行樂壇以情傷歌曲為主？試析抒情歌曲的療癒潛質〉，《本土心理學研究》47期，頁371-420

　　非常感謝所有共同作者的貢獻，本書尊重作者各自的貢獻，因此本書並未包含蔡振家、陳容姍之外，上述期刊論文的其他共同作者所撰寫的文字。

　　筆者曾經參與一個科技部補助的跨校研究計畫「情緒標準刺激與反應常模的基礎研究」，在這個計畫裡面，筆者向多位心理學家習得情緒研究的一些觀念與工具，讓本書的歌曲研究得以橫跨至心理學與神經科學，在此特別感謝梁庚辰、陳一平、謝淑蘭、顏乃欣、陳建中、陳學志、楊建銘……幾位老師的啟發。

　　感謝江亦帆數位音樂中心與柯智豪老師，教導筆者有關流行音樂的觀念，也感謝小茶、果果、怡萱、俐晴、宇涵，跟筆者分享許多聽歌的心得。本書的出版，特別要感謝臺大出版中心的曾双秀編輯、臉譜出版社的謝至平及許涵編輯，在筆者的寫作過程中給予許多寶貴建議。

附錄：音程與和弦

　　在西洋音樂理論中，音程是最基礎的概念，接下來才是音階、和弦、和聲進行等概念。音程為兩個音高之間的距離，圖A-1列出由小至大的音程，半音是音程的最小單位，而十二個半音所形成的完全八度，則是最自然的音程，在所有的人類文化中都非常重要。依照音程的屬性，可以分為完全音程、大音程、小音程、增音程、減音程，完全音程是最和諧的音程，增音程、減音程則為不和諧音程。

　　和弦是幾個音程的堆疊。最簡單的和弦只有三個音或四個音，常用的三和弦有三個音，七和弦則有四個音。三和弦中的最低音為根音，中間音為三音，最高音為五音。三和弦中最常使用的是大三和弦與小三和弦，大三度疊上小三度為大三和弦，小三度疊上大三度為小三和弦。七和弦是在三和弦之上疊加一個三度音程，這個最高音即為七音。以三和弦來鋪陳歌曲的和聲，便可以得到不錯的效果，而歌曲中七和弦的點綴使用，則可以帶來更豐富的聲響。

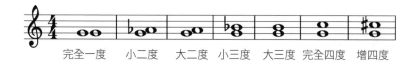

完全一度　　小二度　　大二度　小三度　　大三度　完全四度　增四度

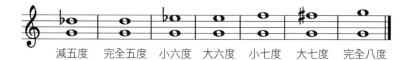

減五度　　完全五度　　小六度　大六度　　小七度　　大七度　完全八度

圖A-1 西洋音樂中的音程。

　　在一個音階裡面，和弦具有級數，它就是和弦根音在音階中的級數。西洋大小調音階裡面的音，由低而高依序為：主音、上主音、中音、下屬音、屬音、下中音、導音。以主音為根音所建立的和弦即為主和弦，級數為一級，以上主音為根音所建立的和弦，級數為二級，其餘依此類推。在大調裡面，一級、四級、五級為大三和弦，以大寫羅馬數字表示；二級、三級、六級為小三和弦，七級為減三和弦（根音與五音形成減五度），以小寫羅馬數字表示（圖A-2）。

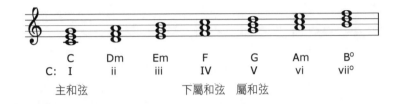

C Dm Em F G Am B°

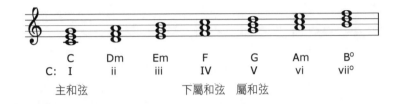

C: I ii iii IV V vi vii°

主和弦　　　　　　下屬和弦　屬和弦

圖A-2 西洋音樂中的和弦級數。

　　在西洋大調音樂裡面，主和弦、屬和弦、下屬和弦構成了和聲的「鐵三角」，是最重要的三個和弦，其他和弦的功能可以透過這個鐵三角來理解，例如七級和弦類似於屬和弦、二級和弦類似於下屬和弦（圖A-3）。

　　數個和弦的連接，形成和聲進行，而兩個重要和弦的連接可以形成終止式。主和弦是一個調中最重要的「家」，相當於棒球場上的本壘。樂句結尾由屬和弦進行至主和弦稱為正格終止（類似於「三壘跑者回到本壘」），由下屬和弦進行至主和弦稱為變格終止，這兩種終止式都類似於標點符號中的句號。樂句結尾由下屬和弦或二級和弦進行至屬和弦，稱為半終止，像是標點符號中的逗號。音樂中不同和弦的連接，應考慮其在「鐵三角」中的功能，並搭配終止式的概念，以產生順暢的和聲進行。

　　許多華語抒情歌曲以大調為主軸，在明亮的大調中運用小三和弦，帶來小調的內斂、悲傷色彩。六級和弦是關係小調的主和

弦，三級與二級和弦也帶有關係小調的屬性，這些和弦都可以增添小調的色彩。此外，下屬和弦有時可以用其平行小調（同主音的小調）的下屬和弦來代替，帶來小調的色彩。

　　和弦的連接雖然有些模式可循，但若在其中加入意料之外的和弦，亦可達到令人驚豔的效果。要提升這方面的編曲技法，平時可以分析並演奏經典作品的和聲，以累積經驗。

圖 A-3 西洋大調音樂中各個和弦的關係。以棒球場來比喻，最重要的三個和弦（以黑框顯示）就是壘包，最下方的一級和弦（主和弦）有如本壘。以灰框顯示的其他和弦，具有鄰近壘包（和弦）的特性。

參考文獻

丁曉雯編著（2012），《我們的音樂課：記大學城1983~1993—影響台灣80's後的音樂創作力》，臺北：時周文化。

王祖壽（2014），《王祖壽。歌不斷》，臺北：三采文化。

王國樹（2010），《*Love Metaphors in Taiwan Mandarin Lyrics Since the 90s: A Metaphor Network Model Approach*》（概念隱喻網絡研究：以國語流行歌曲之愛情主題為例），臺北：國立臺灣大學語言學研究所碩士論文。

王國瓔（2001），〈柳永詞之世俗情味〉，《漢學研究》19卷2期，頁281-311。

王彬（2007），《當代流行歌曲的修辭學研究》，成都：四川大學。

王德威（1988），《眾聲喧嘩》，臺北：遠流。

何言（2012），《夜話港樂》，北京：北京大學。

呂世浩（2014），《秦始皇：一場歷史的思辨之旅》，臺北：平安文化。

宋秋敏（2009），《唐宋詞與流行歌曲》，北京：中國社會科學。

李明璁/統籌策劃（2015），《時代迴音：記憶中的台灣流行音樂》，臺北：大塊文化。

林玉玫（2015），《宋詞背後的祕密》，臺北：如果。

林馥郁（2013），《都會‧流行‧李宗盛—李式情歌文本中的性別敘事與愛情話語》，臺中：國立中興大學臺灣文學與跨國文化研究所碩士論文。

武俊達（1993），《崑曲唱腔研究》，北京：人民音樂。

翁敏華（1989），〈《踏謠娘》的特色及影響〉，《戲曲論叢第二輯》，頁14-22。甘肅：蘭州大學。

翁嘉銘（1992），《從羅大佑到崔健—當代流行音樂的軌跡》，臺北：時報。

翁嘉銘（2010），《樂光流影：臺灣流行音樂思路》，臺北：典藏文創。

馬世芳（2014），《耳朵借我》，臺北：新經典文化。

高友工（2004），《中國美典與文學研究論集》，臺北：臺大出版中心。

張文強（1997），〈閱聽人與新聞閱讀—閱聽人概念的轉變〉，《新聞學研究》55期，頁291-310。

張淑香（1992），《抒情傳統的省思與探索》，臺北：大安。

張漢良（1976），〈楊林故事系列的原型結構〉，《中國古典文學論叢·神話與小說之部》，頁259-278，臺北：中外文學月刊社。

張鐵志（2013），〈「唱自己的歌」：臺灣的社會轉型、青年文化與流行音樂〉，《思想》第24期，頁139-147。

梁偉詩（2010），〈詞話詩說：一絲不掛〉，2010年5月11日《文匯報》。

陳芳英（2009），《戲曲論集：抒情與敘事的對話》，臺北：國立臺北藝術大學。

陳培豐（2013），〈聽歌識字創新文：做為識讀工具的臺語歌謠〉，《思想》第24期，頁77-99。

陳清僑編（1997），《情感的實踐：香港流行歌詞研究》，香港：牛津大學。

陳樂融（2010），《我，作詞家—陳樂融與14位詞人的創意叛逆》，臺北：天下雜誌。

陳學志（1991），《「幽默理解」的認知歷程》，臺北：國立臺灣大學心理學系研究所博士論文。

曾大興（2001），《柳永和他的詞》，廣州：中山大學。

黃志華（2003），《香港詞人詞話》，香港：三聯書局。

黃崇凱（2009），《靴子腿：音樂復刻私房集》，臺北：寶瓶文化。

黃毓萍（2008），《大學生選擇音樂作為分手調適之效果研究》，高雄：國立高雄師範大學輔導與諮商研究所碩士論文。

葉嘉瑩（2000），《詞學新詮》，臺北：桂冠。

葉嘉瑩（2004），《風景舊曾諳：葉嘉瑩說詩談詞》，香港：香港城市大學。

趙毅衡（2012），《符號學》，臺北：新銳文創。

蔡振家（1997），〈中國南戲與法國喜歌劇中的程式美典比較—以合頭與Vaudeville Final的戲劇音樂結構為例〉，《藝術評論》第8期，頁163-185。

蔡振家（2011），《另類閱聽—表演藝術中的大腦疾病與音聲異常》，臺北：臺大出版中心。

蔡振家（2013），《音樂認知心理學》，臺北：臺大出版中心。

蔡振家、陳容姍（2012），〈渴望‧解決‧酬賞系統：聽眾對於終止式的情緒反應〉，《藝術學報》90期，頁325-345。

蔡振家、陳容姍、余思霈（2014），〈解析「主歌－副歌」形式：抒情歌曲的基模轉換與音樂酬賞〉，《應用心理研究》第61期，頁239-286。

蔡振家、李家瑋、葉家含、陳容姍、林耀盛（2007），〈為何華語流行樂壇以情傷歌曲為主？試析抒情歌曲的療癒潛質〉，《本土心理學研究》47期，頁371-420

蕭富元（2013），〈李宗盛：文創不在產值，而在感動〉，《天下雜誌》第537期，頁20-22。

蕭蘋、蘇振昇（2002），〈揭開風花雪月的迷霧—解讀臺灣流行音樂中的愛情世界（1989-1998）〉，《新聞學研究》70期，頁167-195。

簡妙如（2002），《流行文化，美學，現代性：以八、九〇年代臺灣流行音樂的歷史重構為例》，臺北：政治大學新聞研究所博士論文。

簡妙如（2013），〈臺灣獨立音樂的生產政治〉，《思想》第24期，頁101-121。

Adorno, T. W. (1941/1990). "On Popular Music." In *On Record: Rock, Pop, and the Written Word* (edited by S. Frith & A. Goodwin). New York: Pantheon Books, pp. 301-319.

Ali, S. O., & Peynircio lu, Z. F. (2006). Songs and emotions: are lyrics and melodies equal partners? *Psychology of Music*, 34: 511–534.

Arnett, J. (1991). Adolescents and heavy-metal music: From the mouths of metalheads. *Youth & Society*, 23: 76-98.

Bandura, A. (1977). *Social Learning Theory*. Englewood Cliffs, NJ: Prentice-Hall.

Barthes, R.著，汪耀進、武佩榮譯（1977/1991），《戀人絮語：一本解構主義的文本》（*Fragments d'un discours amonureux*），臺北：桂冠。

Beaman, C. P., & Williams, T. I. (2010). Earworms (stuck song syndrome): Towards a natural history of intrusive thoughts. *British Journal of Psychology*, 101: 637–653.

Brattico, E., Alluri, V., Bogert, B., Jacobsen, T., Vartiainen, N., Nieminen, S., & Tervaniemi, M. (2011). A functional MRI study of happy and sad emotions in music with and without lyrics. *Frontiers in Psychology*, 2: 308.

Calhoun, L. G., & Tedeschi, R. G. (2004). The foundation of posttraumatic growth: New considerations. *Psychological Inquiry*, 15: 93-102.

Campbell, J.著，朱侃如譯（1949/1997），《千面英雄》（*The Hero with A Thousand Faces*），臺北：立緒。

Damasio, A. (2003). *Looking for Spinoza: Joy, Sorrow and the Feeling Brain*. New York: Harcourt.

Davis, S. (1984). *The Craft of Lyric Writing*. Cincinnati, OH: Writer's Digest Books.

Fabbri, F. (2012). Verse, chorus (refrain), bridge: Analysing formal structures of the Beatles' Songs. In *Popular Music Worlds, Popular Music Histories* (Conference Proceedings, edited by G. Stahl & A. Gyde), pp. 92-109.

Fiske, J. (1989). *Understand Popular Culture*. Boston: Unwin Hyman.

Frijda, N. H., & Sundararajan, L. (2007). Emotion refinement: a theory inspired by Chinese poetics. *Perspectives on Psychological Science*, 2: 227-241.

Frith, S., Straw, W., & Street, J.編，蔡佩君、張志宇譯（2005），《劍橋大學搖滾與流行樂讀本》（*The Cambridge Companion to Pop and Rock*），臺北：商周。

Frith, S.著，張釗維譯（1987/1994），〈邁向民眾音樂美學〉（Towards an aesthetics of popular music. In R. Leppert & S. McClay (Eds.), *Music & Society: The Politics of Composition, Performance and Reception*, pp. 133-150. Cambridge University Press），《島嶼邊緣》第11期，頁59-69。

Frith, S.著，彭倩文譯（1978/1993），《搖滾樂社會學》(The Sociology of Rock)，臺北：萬象。

Garrido, S., & Schubert, E. (2015). Moody melodies: Do they cheer us up? A study of the effect of sad music on mood. *Psychology of Music*, 43: 244–261.

Geertz, C. (1973). *The Interpretation of Cultures*. NewYork: Basic Books.

Golkar, A., Lonsdorf, T. B., Olsson, A., Lindstrom, K. M., Berrebi, J., Fransson, P., Schalling, M., Ingvar, M., & Öhman, A. (2012). Distinct contributions of the dorsolateral prefrontal and orbitofrontal cortex during emotion regulation. *PLoS One*, 7: e48107.

Goodall, H.著，賴晉楷譯（2014/2015）《音樂大歷史：從巴比倫到披頭四》（*The Story of Music: From Babylon to the Beatles: How Music Has Shaped Civilization*），臺北：聯經。

Grewe, O., Nagel, F., Kopiez, R., & Altenmüller, E. (2007). Emotions over time: synchronicity and development of subjective, physiological, and facial affective reactions to music. *Emotion*, 7: 774-788.

Guhn, M., Hamm, A., & Zentner, M. (2007). Physiological and musico-acoustic correlates of the chill response. *Music Perception*, 24: 473-484.

Hauser, A.著，居延安編譯（1982/1988），《藝術社會學》（*The Sociology of Art*）。臺北：雅典。

Horkheimer, M., & Adorno, T. W. (1944/2002). *Dialectic of Enlightenment: Philosophical fragments* (translated by E. Jephcott). Stanford, CA: Stanford University Press.

Huron, D. (2006). *Sweet Anticipation: Music and the Psychology of Expectation*. Cambridge, Mass: MIT Press.

Huron, D. (2011). Why is sad music pleasurable? A possible role for prolactin. *Musicae Scientiae*, 15: 146-158.

Hynes, A. M., & Hynes-Berry, M. (1986). *Bibliotherapy—The Interactive Process: A Handbook*. Boulder, CO: Westview Press.

Kanske, P., Heissler, J., Schönfelder, S., Bongers, A., & Wessa, M. (2011). How to regulate emotion? Neural networks for reappraisal and distraction. *Cerebral Cortex*, 21: 1379-1388.

Kawakami, A., Furukawa, K., Katahira, K., & Okanoya, K. (2013). Sad music induces pleasant emotion. *Frontiers in Psychology*, 4: 311.

Kramer, J. D. (1988). *The Time of Music*. New York: Schirmer Books.

Krumhansl, C. L. (1997). An exploratory study of musical emotions and psychophysiology. *Canadian Journal of Experimental Psychology*, 51: 336-353.

Lakoff, G., & Johnsen, M.著，周世箴譯（1980/2006），《我們賴以生存的譬喻》（*Metaphors We Live By*），臺北：聯經。

Lee, C. J., Andrade, E. B., & Palmer, S. E. (2013). Interpersonal relationships

and preferences for mood-congruency in aesthetic experiences. *Journal of Consumer Research*, 40: 382-391.

Lehne, M., Rohrmeier, M., & Koelsch, S. (2014). Tension-related activity in the orbitofrontal cortex and amygdala: an fMRI study with music. *Social Cognitive and Affective Neuroscience*, 9: 1515-23.

Li, C. W., Chen, J. H., & Tsai, C. G. (2015). Listening to music in a risk-reward context: the roles of the temporoparietal junction and the orbitofrontal/insular cortices in reward-anticipation, reward-gain, and reward-loss. *Brain Research*, 1629: 160-170.

Lundqvist, L. O., Carlsson, F., Hilmersson, P., & Juslin, P. N. (2009). Emotional responses to music: experience, expression, and physiology. *Psychology of Music*, 37: 61–90.

McCaffrey, R., & Locsin, R. C. (2002). Music listening as a nursing intervention: a symphony of practice. *Holistic Nursing Practice*, 16: 70–77.

McNamee, D., Rangel, A., & O'Doherty, J. P. (2013). Category-dependent and category-independent goal-value codes in human ventromedial prefrontal cortex. *Nature Neuroscience*, 16: 479-485.

Meyer, L. B. (1956). *Emotion and Meaning in Music*. Chicago: University of Chicago Press.

Middleton, R. (1999). "Form". In *Key Terms in Popular Music and Culture* (edited by T. Swiss & B. Horner). Malden, MA and Oxford: Blackwell.

Middleton, R. (2003). 'Chorus'. In: *The Continuum Encyclopedia of Popular Music of the World, Volume 2: Performance and Production* (edited by J. Shepherd, D. Horn, D. Laing, P. Oliver, & P. Wicke). London/New York: Continuum.

Monson, I. (1999). Riffs, repetition, and theories of globalization. *Ethnomusicology*, 43: 31-65.

Nater, U. M., Abbruzzese, E., Krebs, M., & Ehlert, U. (2006). Sex differences

in emotional and psychophysiological responses to musical stimuli. *International Journal of Psychophysiology*, 62: 300-308.

Noonan, M. P., Kolling, N., Walton, M. E., & Rushworth, M. F. (2012). Re-evaluating the role of the orbitofrontal cortex in reward and reinforcement. *European Journal of Neuroscience* 35: 997-1010.

Ochsner, K. N., & Gross, J. J. (2008). Cognitive emotion regulation: Insights from social, cognitive, affective neuroscience. *Current Directions in Psychological Science*, 17: 153-158.

Panksepp, J. (2003). Feeling the pain of social loss. *Science*, 302(5643): 237-239.

Panksepp, J., & Bernatzky, G. (2002). Emotional sounds and the brain: The neuro-affective foundations of musical appreciation. *Behavioural Processes*, 60: 133-155.

Saarikallio, S. (2011). Music as emotional self-regulation throughout adulthood. *Psychology of Music*, 39: 307-327.

Sachs, M. E., Damasio, A., & Habibi, A. (2015). The pleasures of sad music: a systematic review. *Frontiers in Human Neuroscience*, 9: 404.

Salimpoor, V. N., Zald, D. H., Zatorre, R. J., Dagher, A., & McIntosh, A. R. (2015). Predictions and the brain: how musical sounds become rewarding. *Trends in Cognitive Sciences*, 19: 86-91.

Schellenberg, E. G., Corrigall, K. A, Ladinig, O., & Huron, D. (2012). Changing the tune: Listeners like music that expresses a contrasting emotion. *Frontiers in Psychology*, 3: 574.

Schmidt, R. A. (1975). A schema theory of discrete motor skill learning. *Psychological Review*, 82: 225–260.

Schubert, E. (1996). Enjoyment of negative emotions in music: An associative network explanation. *Psychology of Music*, 24: 18-28.

Shuker, R. 著，韋瑋譯（2008/2013）《流行音樂的秘密》（*Understanding*

Popular Music Culture），北京：世界圖書。

Sloboda, J. A. (1991). Music structure and emotional response: Some empirical findings. *Psychology of Music*, 19: 110-120.

Stephenson, K. (2002). *What to Listen for in Rock: A Stylistic Analysis*. New Haven: Yale University Press.

Taruffi, L., & Koelsch, S. (2014). The paradox of music-evoked sadness: An online survey. *PLoS ONE*, 9: e110490.

Tsai, C. G., Chen, R. S., & Tsai, T. S. (2014). The arousing and cathartic effects of popular heartbreak songs as revealed in the physiological responses of listeners. *Musicae Scientiae*, 18: 410-422.

Wang, T., Mo, L., Mo, C., Tan, L. H., Cant, J. S., Zhong, L., & Cupchik, G. (2015). Is moral beauty different from facial beauty? Evidence from an fMRI study. *Social Cognitive and Affective Neuroscience*, 10: 814-823.

Van den Tol, A. J. M., & Edwards, J. (2013). Exploring a rationale for choosing to listen to sad music when feeling sad. *Psychology of Music*, 41: 440–465.

Vessel, E. A., Starr, G. G., & Rubin, N. (2013). Art reaches within: aesthetic experience, the self and the default mode network. *Frontiers in Neuroscience*, 7: 258.

Vogler, C. *A Practical Guide to THE HERO WITH A THOUSAND FACES by Joseph Campbell* (http://www.skepticfiles.org/atheist2/hero.htm)

Vuoskoski, J. K., & Eerola, T. (2012). Can sad music really make you sad? Indirect measures of affective states induced by music and autobiographical memories. *Psychology of Aesthetics, Creativity and the Arts*, 6: 204–213.

Vuoskoski, J. K., Thompson, W. F., McIllwain, D., & Eerola, T. (2012). Who enjoys listening to sad music and why? *Music Perception*, 29: 311–317.

本書歌詞授權資料一覽表

（依內文出現順序排列）

〈情難枕〉
詞曲：李子恆
OP：Universal Ms Publ Ltd Taiwan

〈K歌之王〉（粵語版）
詞：林夕　曲：陳輝陽
OP：EMI MUSIC PUBLISHING HONG KONG / EEG MUSIC
　　PUBLISHING LTD.　SP：EMI MUSIC PUBLISHING (S.E.ASIA)
　　LTD.,TAIWAN

〈K歌之王〉（國語版）
詞：林夕　曲：陳輝陽
OP：EMI MUSIC PUBLISHING HONG KONG / EEG MUSIC
　　PUBLISHING LTD.　SP：EMI MUSIC PUBLISHING (S.E.ASIA)
　　LTD.,TAIWAN

〈小城故事〉
詞：莊奴　曲：湯尼
OP：LiKE Music　SP：Universal Ms Publ Ltd Taiwan

〈明天會更好〉
詞曲：羅大佑
OP：財團法人中華民國消費者文教基金會　SP：Rock Music Publishing
　　Co. , Ltd.

〈忙與盲〉
詞：張艾嘉、袁瓊瓊　曲：李宗盛
OP：Rock Music Publishing Co. , Ltd.

〈菊花台〉
詞：方文山　曲：周杰倫
OP：JVR Music Int'l Ltd.

〈青花瓷〉
詞：方文山　曲：周杰倫
OP：JVR Music Int'l Ltd.

〈我們都寂寞〉
詞：林夕　曲：符致逸
OP：Denseline Co Ltd (Warner/Chappell Music, H.K. Ltd.) / 主動音樂有限
　　公司 Working Master Co., Ltd.　SP：Warner/Chappell Music Taiwan
　　Ltd.

〈愛笑的眼睛〉
詞：瑞業　曲：林俊傑
詞－OP：LiKE Music　SP：Universal Ms Publ Ltd Taiwan
曲－OP：Touch Music Publishing Pte Ltd., Compass　SP：大潮音樂經紀
　　有限公司

〈一直相愛〉
詞：林夕　曲：雷頌德
詞－OP：DENSELINE CO.LTD.(ADMIN BY EMI MP HK)　SP：EMI
　　MS.PUB. (S.E.ASIA) LTD., TAIWAN BRANCH
曲－OP：Mark Lui & His Music Production Ltd.　SP：Sony Music
　　Publishing (Pte) Ltd. Taiwan Branch

〈給我一個理由忘記〉
詞：鄔裕康　曲：游政豪
詞－SP：豐華音樂經紀股份有限公司
曲－OP：Avex Taiwan Inc.愛貝克思股份有限公司

〈我不難過〉
詞：楊明學　曲：李偲菘
詞－OP：Warner/Chappell Music Taiwan Ltd.
曲－OP：eWorld Music Publishing / Universal Music Publishing MGB
　　　Singapore/BMG Rights Management (Hong Kong) Ltd.　SP：
　　　Universal Ms Publ Ltd Taiwan

〈因為愛〉
詞曲：韋禮安
OP：Linfair Music Publishing Ltd. 福茂音樂著作權

〈問〉
詞曲：李宗盛
OP：Promise Productions & Studios Co., Ltd.

〈知道〉
詞曲：韋禮安
OP：Linfair Music Publishing Ltd. 福茂音樂著作權

〈是什麼讓我遇見這樣的你〉
詞曲：白安
OP：雀悅音樂有限公司　SP：相信音樂國際股份有限公司

〈帶我走〉
詞曲：吳青峰
OP：林暐哲音樂社有限公司　SP：Universal Ms Publ Ltd Taiwan

〈背叛〉
詞：鄔裕康、阿丹　曲：曹格
詞－OP：跳蛋工廠有限公司　SP：豐華音樂經紀股份有限公司／
　　　　Universal Ms Publ Ltd Taiwan
曲－OP：汎亞龍族音樂股份有限公司

〈剪愛〉
詞：林秋離　曲：涂惠源
詞－OP：歡樂資源國際股份有限公司 (Admin By EMI MPT)
曲－OP：聲達科技音樂有限公司　SP：Universal Ms Publ Ltd Taiwan

〈魚〉
詞曲：陳綺貞
OP：宇宙浩瀚工作室

〈為你寫詩〉
詞曲：吳克群
OP：六度空間有限公司　SP：成果音樂版權有限公司

〈愛上一個不回家的人〉
詞：丁曉雯　曲：陳志遠
詞－OP：律野傳播有限公司　SP：Warner/Chappell Music Taiwan Ltd.
曲－OP：飛碟音樂經紀有限公司　SP：Skyhigh Entertainment Co., Ltd.

〈沒那麼簡單〉
詞：姚若龍　曲：蕭煌奇
詞－OP：Great Music Publishing Ltd.
曲－OP：Warner/Chappell Music Taiwan Ltd.

〈滾滾紅塵〉
詞曲：羅大佑

OP：大右音樂事業有限公司　SP：Warner/Chappell Music Taiwan Ltd.

〈暗示〉

詞：姚謙　曲：吳旭文

詞－OP：Warner/Chappell Music Taiwan Ltd.

曲－OP：Sony Music Publishing (Pte) Ltd. Taiwan Branch

〈洋蔥〉

詞曲：阿信

OP：認真工作室　SP：相信音樂國際股份有限公司

〈會呼吸的痛〉

詞：姚若龍　曲：宇珩

詞－OP：Great Music Publishing Ltd.

曲－OP：角色音樂工作室　SP：Warner/Chappell Music Taiwan Ltd.

〈記得〉

詞：易家揚　曲：林俊傑

詞－OP：飛行石有限公司　SP：Warner/Chappell Music Taiwan Ltd.

曲－OP：Touch Music Publishing Pte Ltd., Compass　SP：大潮音樂經紀
　　有限公司

〈蒲公英的約定〉

詞：方文山　曲：周杰倫

OP：JVR Music Int'l Ltd.

〈後來〉

詞曲：玉城千春　改編詞：施人誠

OP：VICTOR MUSIC PUBLISHING, INC　SP：EMI MUSIC
　　PUBLISHING (S.E.ASIA) LTD.,TAIWAN

〈屬於〉
詞：陳沒　作曲：鴉片丹
詞－OP：相信音樂國際股份有限公司
曲－OP：EMI MUSIC PUBLISHING (S.E.ASIA) LTD.,TAIWAN

〈寂寞寂寞就好〉
詞：施人誠　曲：楊子樸
OP：HIM Music Publishing Inc.

〈愛情轉移〉
詞：林夕　曲：翟建華
詞－OP：Denseline Co Ltd (Warner/Chappell Music, H.K. Ltd.)　SP：
　　　Warner/Chappell Music Taiwan Ltd.
曲－OP：豐華音樂經紀股份有限公司

〈旅行的意義〉
詞曲：陳綺貞
OP：宇宙浩瀚工作室

〈女人心事〉
詞：陶晶瑩
曲：陶晶瑩、黃韻玲
詞－OP：蓬萊娛樂製作有限公司　SP：豐華音樂經紀股份有限公司
曲－OP：蓬萊娛樂製作有限公司 / 果核有限公司 GO AHEAD Public
　　　LTD.Company　SP：豐華音樂經紀股份有限公司 / Universal Ms
　　　Publ Ltd Taiwan

〈崇拜〉
詞：陳沒　曲：彭學斌
詞－OP：相信音樂國際股份有限公司

曲－ OP：Pocket Music Production Admin by Warner/Chappell Music
　　Taiwan Ltd.

〈失落沙洲〉
詞曲：徐佳瑩
OP：亞神音樂娛樂 AsiaMuse

〈盛夏光年〉
詞曲：阿信
OP：認真工作室　SP：相信音樂國際股份有限公司

〈陌生人〉
詞：姚謙　曲：蔡健雅
OP：Warner/Chappell Music Taiwan Ltd. / Tangy Music Publishing　SP：
　　Warner/Chappell Music Taiwan Ltd.

〈掉了〉
詞曲：吳青峰
OP：林暐哲音樂社有限公司　SP：Universal Ms Publ Ltd Taiwan

〈不只是朋友〉
詞：王中言　曲：伍思凱
詞－ OP：Rock Music Publishing Co. , Ltd.
曲－ OP：Sky Music Lab Ltd.　SP：Warner/Chappell Music Taiwan Ltd.

〈趁早〉
詞：十一郎　曲：張宇
OP：EMI MUSIC PUBLISHING (S.E.ASIA) LTD.,TAIWAN

〈聽海〉
詞：林秋離　曲：涂惠源
詞－OP：歡樂資源國際股份有限公司 (Admin By EMI MPT)
曲－OP：聲達科技音樂有限公司　SP：Universal Ms Publ Ltd Taiwan

〈知道〉
詞：林秋離　曲：涂惠源
詞－OP：孫逸仙文化股份有限公司　SP：大潮音樂經紀有限公司
曲－OP：聲達科技音樂有限公司　SP：Universal Ms Publ Ltd Taiwan

〈淚海〉
詞：季忠平、許常德　曲：季忠平
詞－OP：Warner/Chappell Music Taiwan Ltd. / Oxygen Entertainment Pte
　　　Ltd (Admin by Sun Entertainment Publishing Ltd.)　SP：Sony Music
　　　Publishing (Pte) Ltd. Taiwan Branch
曲－OP：Warner/Chappell Music Taiwan Ltd.

〈奮不顧身〉
詞：鄔裕康　曲：曹格
詞－SP：豐華音樂經紀股份有限公司
曲－OP：汎亞龍族音樂股份有限公司

〈我心中尚未崩壞的地方〉
詞：阿信　曲：怪獸
詞－OP：認真工作室　SP：相信音樂國際股份有限公司
曲－OP：蒙斯特音樂工作室　SP：相信音樂國際股份有限公司

〈起來〉
詞曲：陳如山
OP：武藝音樂有限公司

〈諾亞方舟〉

詞：阿信　曲：瑪莎

詞－OP：認真工作室　SP：相信音樂國際股份有限公司

曲－OP：繆絲音樂有限公司　SP：相信音樂國際股份有限公司

〈身騎白馬〉

詞：徐佳瑩　曲：徐佳瑩、蘇通達

OP：欣翊國際多媒體有限公司　SP：Warner/Chappell Music Taiwan Ltd.

〈回家〉

詞：A-Lin　曲：陳忠義

詞－OP：禧旺音樂有限公司 HIT HOPE MUSIC (Admin.By EMI)

曲－OP：Sony Music Publishing (Pte) Ltd. Taiwan Branch

〈Beautiful Love〉

詞：葛大為　曲：阿沁 (F.I.R.)

詞－OP：好感度音樂有限公司 Good Sense Music Service Co., Ltd.
　　　SP：Universal Ms Publ Ltd Taiwan

曲－OP：無限延伸音樂事業股份有限公司　SP：Warner/Chappell
　　　Music Taiwan Ltd.

〈I Love You 無望〉

詞曲：阿信

OP：認真工作室　SP：相信音樂國際股份有限公司

〈Shall We Talk〉

詞：林夕　曲：陳輝陽

OP：EMI MUSIC PUBLISHING HONG KONG / EEG MUSIC
　　　PUBLISHING LTD.　SP：EMI MUSIC PUBLISHING (S.E.ASIA)
　　　LTD.,TAIWAN

〈兩個人不等於我們〉

詞：李焯雄　曲：王力宏

OP：Musechic Ltd.(Admin by SONY/ATV Music Publishing (HK)) / Homeboy Music,Inc. Taiwan Branch　SP：Sony Music Publishing (Pte) Ltd. Taiwan Branch

〈愛情懸崖〉

詞：徐若瑄　曲：周杰倫

詞－OP：金渥得有限公司　SP：Universal Ms Publ Ltd Taiwan

曲－OP：JVR Music Int'l Ltd.

〈像天堂的懸崖〉

詞：姚若龍　曲：李偲菘

詞－OP：Great Music Publishing Ltd.

曲－OP：Wise Entertainment Pte Ltd　SP：Sony Music Publishing (Pte) Ltd. Taiwan Branch

〈聽說愛情回來過〉

詞曲：李偲菘

OP：PEERMUSIC PACIFIC PTE LTD.　SP：PEERMUSIC TAIWAN LTD.

〈寂寞的季節〉

作詞：娃娃　作曲：陶喆

OP：NEW CHINESE SONGS PUBLISHING LTD.

〈我可以抱你嗎〉

詞曲：小蟲

OP：八格音樂製作經紀有限公司　SP：Universal Ms Publ Ltd Taiwan

〈風箏〉

詞：易家揚　曲：李偉菘

詞－OP：飛行石有限公司　SP：Warner/Chapell Music Taiwan Ltd.

曲－OP：eWorld Music Publishing / Universal Music Publishing MGB Singapore / BMG Rights Management (Hong Kong) Ltd.　SP：Universal Ms Publ Ltd

〈候鳥〉

詞：方文山　曲：周杰倫

OP：JVR Music Int'l Ltd.

〈情歌〉

詞：陳沒　曲：伍冠諺

詞－OP：相信音樂國際股份有限公司

曲－OP：Universal Ms Publ Ltd Taiwan

〈燕尾蝶〉

詞：黃偉文　曲：Barry Chung

詞－OP：Warner/Chappell Music, H.K. Ltd.　SP：Warner/Chappell Music Taiwan Ltd.

曲－OP：Sony/Atv Music Publishing (Hong Kong)　SP：Sony Music Publishing (Pte) Ltd. Taiwan Branch

〈一絲不掛〉

詞：林夕　曲：CHRISTOPHER CHAK

詞－OP：Denseline Co Ltd (Warner/Chappell Music, H.K. Ltd.)　SP：Warner/Chappell Music Taiwan Ltd.

曲－OP：PASSPORT PUBLISHING (ADMIN. BY EMI MP HK)　SP：EMI MS.PUB. (S.E.ASIA) LTD., TAIWAN BRANCH

特別感謝以下單位協助授權事宜：

　　台北市音樂著作權代理人協會（MPA）、宇宙浩瀚工作室、滾石音樂經紀股份有限公司、杰威爾音樂有限公司、愛貝克思股份有限公司、葛瑞特音樂經紀有限公司、相信音樂國際股份有限公司、香港商百代音樂股份有限公司台灣分公司、新加坡商新索國際版權股份有限公司台灣分公司、成果音樂版權有限公司、華研音樂經紀股份有限公司、環球音樂出版股份有限公司、大潮音樂經紀有限公司、豐華音樂經紀股份有限公司、福茂音樂著作權國際股份有限公司、香港商華納音樂出版有限公司台灣分公司、新歌有限公司、武藝音樂有限公司、台灣琦雅有限公司、亞神音樂娛樂股份有限公司、就是音樂國際有限公司、敬業音樂製作股份有限公司